U0100191

増訂版

粉末都市

消失中的香港

三聯書店（香港）有限公司

Stella So

1931

Stella So.

畢業於香港理工大學設計學系，以畢業作品動畫《好鬼棧》獲得二〇〇二年第八屆香港獨立短片比賽動畫組冠軍及獲邀參加多個國際電影節，作品以九宮格和香港舊區繪製出對香港文化的懷念與期望。出版書籍包括《好鬼棧——不可思議的戰前唐樓》、《粉末都市——消失中的香港》、《老少女基地》、《老少女心事》、《老少女之我是村姑！》、《五湖四海家常菜——廣東及華南地區》、《五湖四海家常菜——華北東南亞及東歐地區》以及《孟蘭的故事》。

f Stella, So Man Yee　　Stellasoart　MeWe Stellaso

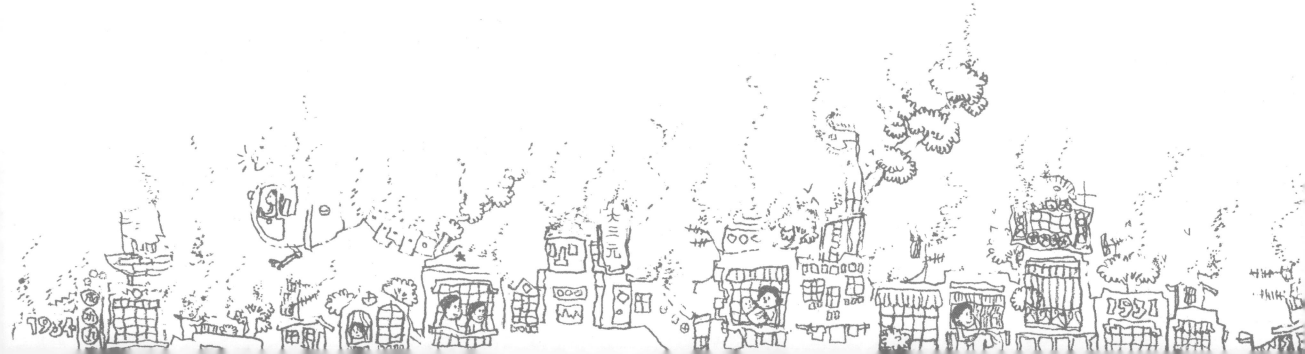

1931

一幢幢

# 40號巴士

我很喜歡乘搭40號巴士。好運的話，會坐到沒有空調的巴士，然後在巴士上開大車窗，讓疾風捲入車廂，如流水般包圍着每個乘客，川流不息。頓時車廂內外以及乘客融為一體，變成一部貓巴士，與乘客一起感受每一刻的跳動。

40號巴士行經觀塘碼頭、觀塘廣場、工廠區、牛頭角下邨、彩虹邨、鑽石山大磡村、荷里活廣場、九龍城、啟德機場、九龍塘豪宅、石硤尾七層公屋、深水埗、長沙灣、葵涌貨物起卸區、荃灣等等。車程雖長，但勝在風景夠豐富，夠全面，能夠戲劇性地反映出香港興衰起跌貧富懸殊先苦後甜汰弱留強的社會現象，從而警惕自己發奮向上。

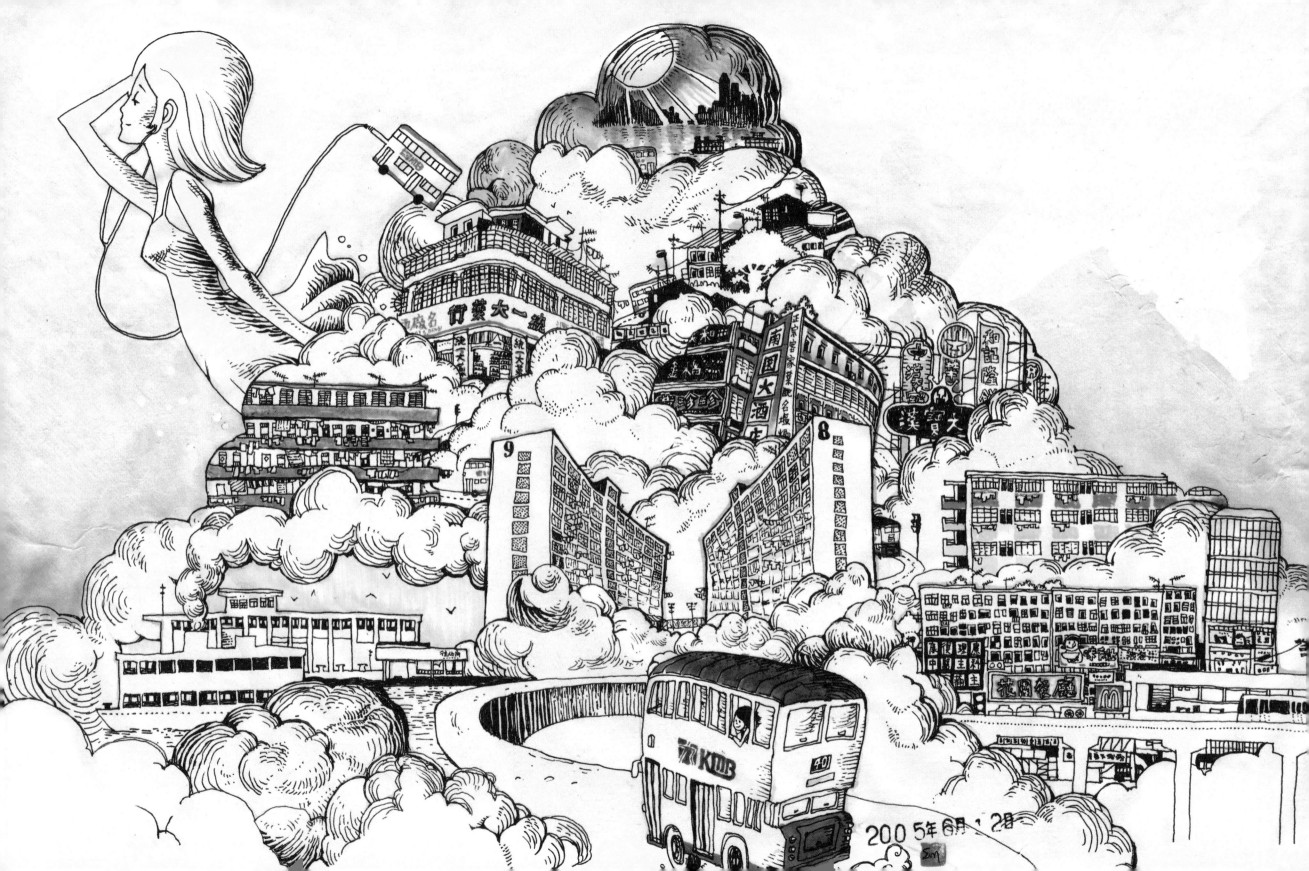

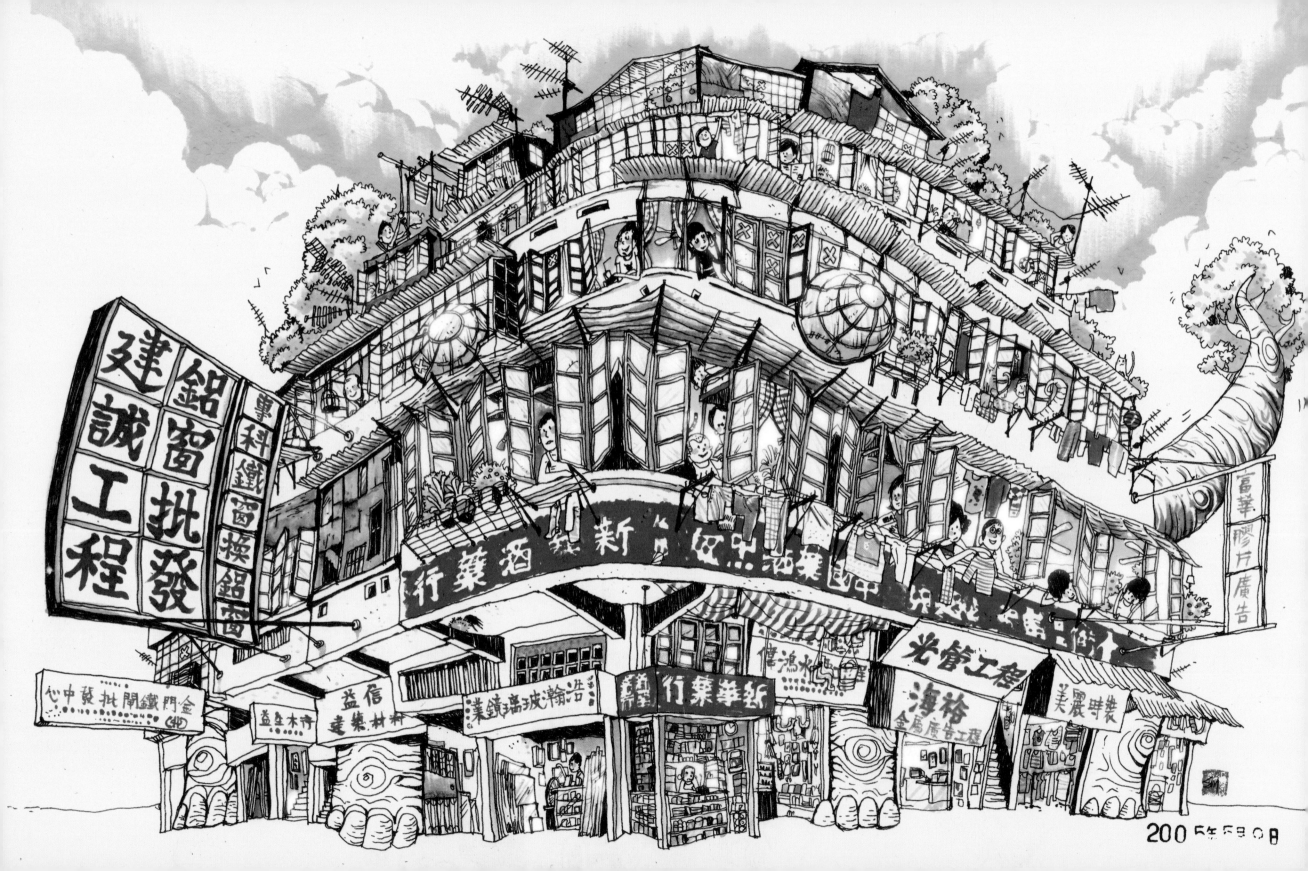

# 新填地街

三年前經過接近太子的新填地街，發現了充滿香港歷史情懷的戰後建築。它四層高，包括店舖、閣樓、兩層平房，天台屋以及天台屋上的天台屋。這座密麻麻得過了份的建築，地下多是建築材料的店舖，陽剛的商號和巨型招牌粗野地爭奪好位置；二三樓是香港人為爭一口暖飯和生活空間的人生拼貼；而天台屋竟然起得像豪華玻璃溫室，以一道道玻璃窗作外牆。我常想像自己身處天台的玻璃屋中，望出一排排有弧度的玻璃幕牆，配以陽光綠草以及雀鳥聲，應該會是平民區的人間仙境。

兩年前開始看到逐漸有店舖遷出，2004年2月時所有玻璃窗都長滿了寄生的交叉膠布，2005年4月再去時已看不到這幢舊樓了。香港有趣的文化總是長出腳來遠走高飛。

## 統一大藥行

深水埗是個充滿寶藏的地方。北河街與元州街的交界便有一幢氣派十足的戰前建築。這幢樓宇最耀眼的地方莫過於縱橫並排的「統一大藥行」浮雕標題，以及一系列廣告式的中英文副題，一看便知道統一大藥行是當地歷史悠久的名牌藥房。這建築五層高，包括藥行、閣樓、二、三、四樓以及天台屋。仔細看會看到二樓柱位的條狀浮雕以及優雅寬敞的圓角位，而木窗框下仍然留有通花欄杆，不難想像改裝前個花花地磚大陽台。這幢老建築總是傳來一陣陣嚴肅沉重的潮濕鹹味。有一天，梯走到了頂樓，赫然發現原來是一個超濃縮的小屋邨，壓縮着收音機、電視機的聲音與氣味。當我落樓回到地面時，統一大藥行已經搬到對面街的舖位了。

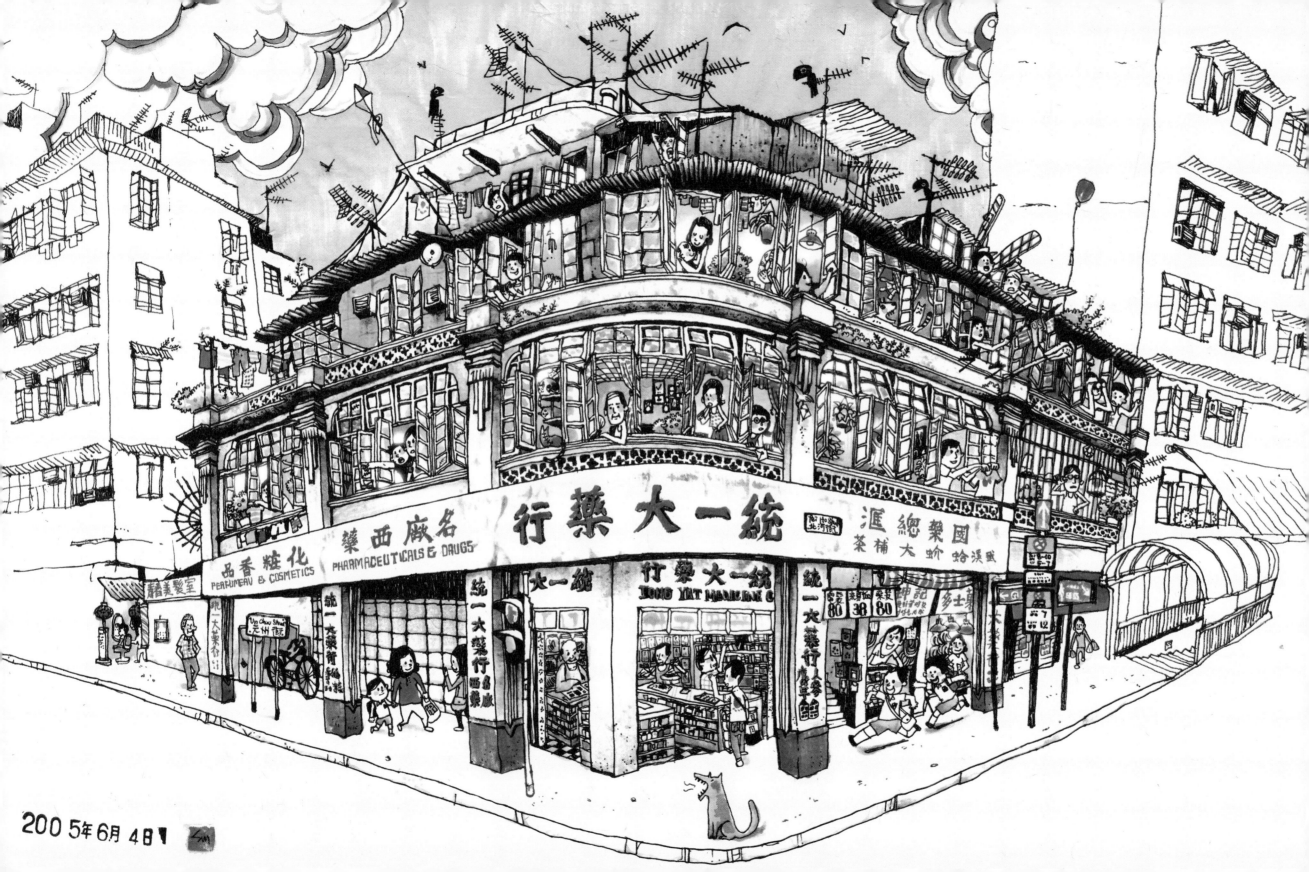

美華大廈

灣仔的地標買少見少，美華大廈越顯得珍貴，每次乘搭往上環方向的電車，總是熱切期待電車隆隆聲轉彎經過灣仔道與莊士敦道的交界時，趁機抬頭向上望美華大廈如同中文書法展覽的外牆。外牆上不同風格的中文字，如同書法字帖和習字簿，告訴我這就是灣仔。

七十年代以前的樓宇，政府對它們的土地規劃比較寬鬆，容許商住大廈出現，當中舊區如灣仔、銅鑼灣、北角、筲箕灣、九龍城、油尖旺、深水埗等一帶也有許多這類混合用途的建築。它們就像一座城市，包括各式各樣的生活元素：如藥房、中西醫診所、婦科診所、跌打、牙醫、賓館、宗親會、成衣店、佛堂、道觀、幼兒院、書法國畫學院等等，都會在大廈外牆配上不同美學風格的字款招牌作招徠。不同層次的家居環境，不同形式的空間應用。不同時代的文化傳承，五花八門的民間智慧，盡顯在美華大廈上。

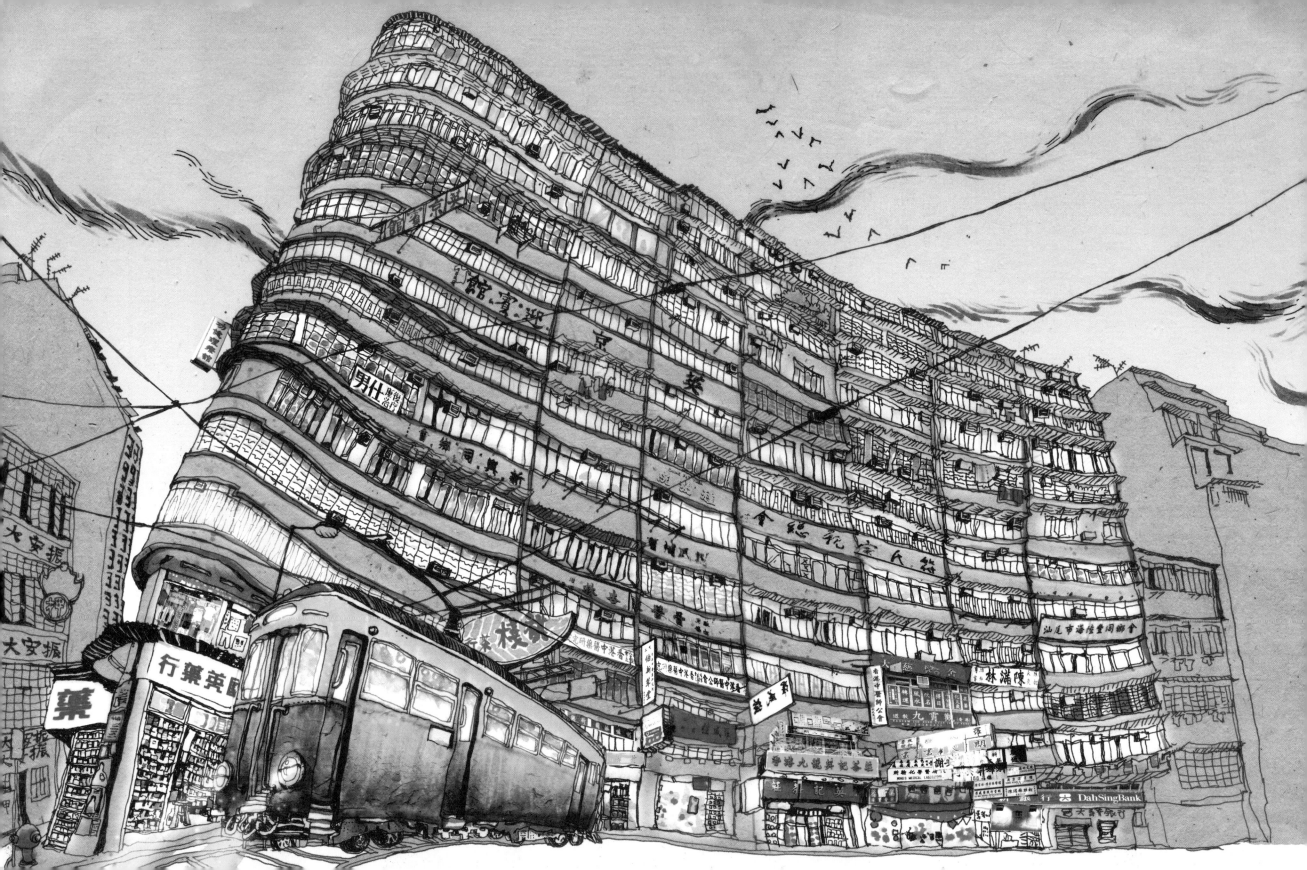

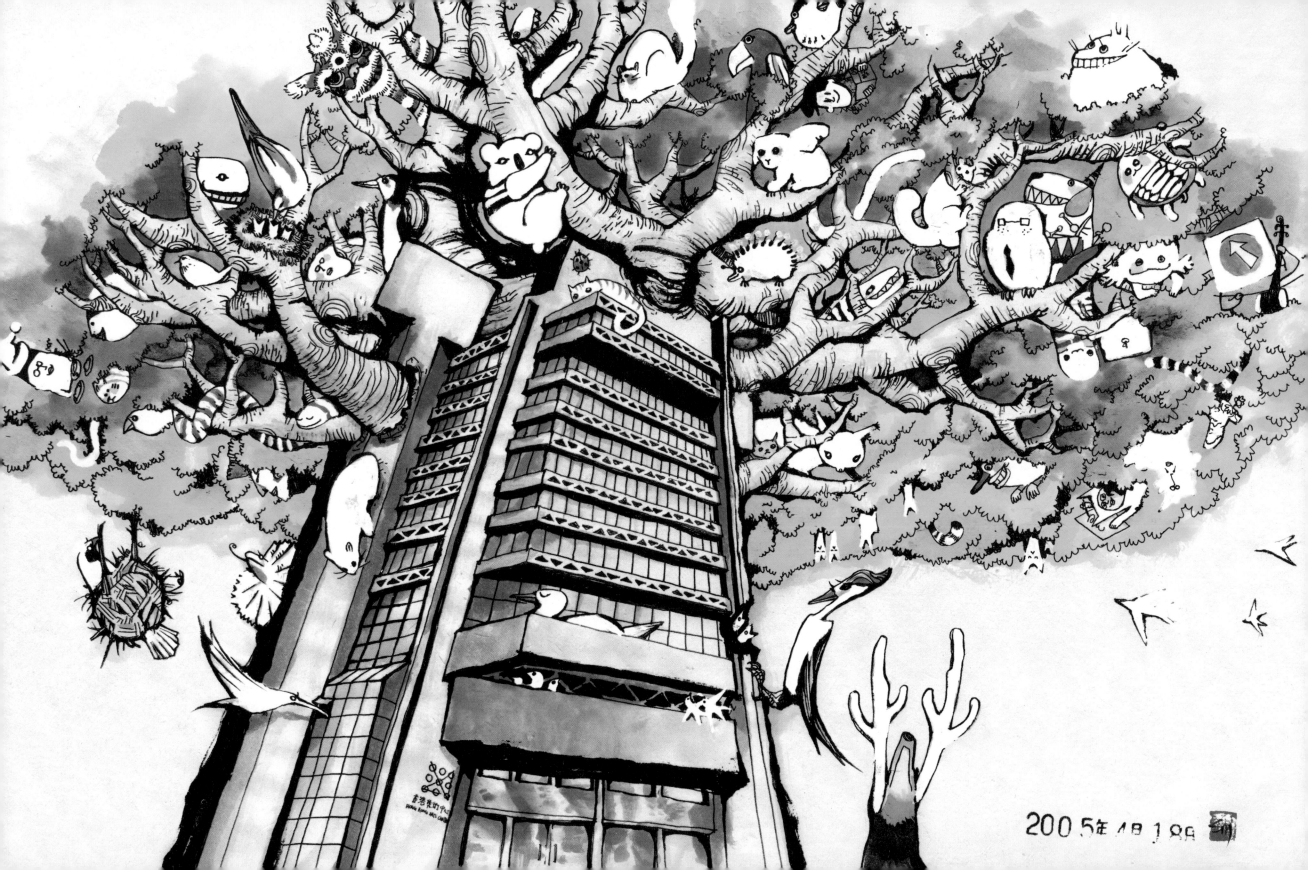

2005年1月1日

# 香港藝術中心

香港藝術中心是一個自負盈虧的非牟利機構。從前他們向政府取得一塊小小的三角地皮，並向各界籌集經費興建現在的藝術中心，然後以出租辦公室，展覽場地和開設藝術課程來支持各演藝活動的開支。現在藝術中心這棵樹，住有藝術學院、歌德學院、音樂學校、建築公司、設計公司、戲劇團體、錄像工作室、餐廳和書屋等。就是因為藝術中心不屬於政府機構，才有這麼多的創造力和可能性，容下如此多元化的藝術生命，把藝術的樹蔭擴展開來。

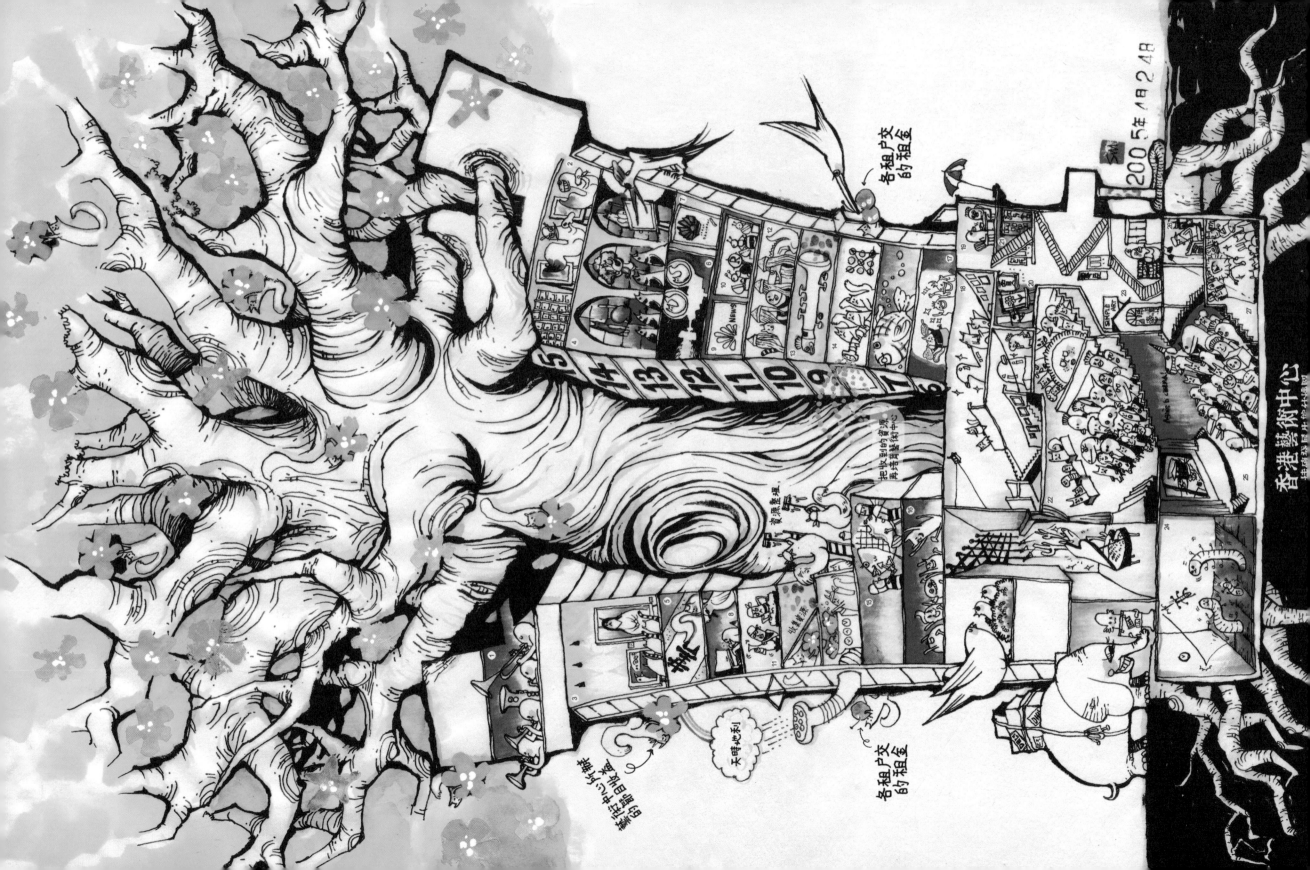

# 香港藝術中心樓層指南：

**16/F**
① 音樂機構

**15/F**
② 藝術學院

**14/F～13/F**
③ 外語學校
④ 展覽場地

**12/F**
⑤ 藝術學校
⑥ 沖晒室
⑦ 藝術節協會

**11/F**
⑧ 音樂中心
⑨ 新聞中心
⑩ 設計公司

**10/F**
⑪ 陶瓷工作室
⑫ 藝術學校

**9/F**
⑬ 音樂機構

**8/F**
⑭ 藝術中心辦事處

**7/F**
⑮ 建築公司

**6/F**
⑯ 藝術機構
⑰ 餐廳

**5/F～4/F**
⑱ 包兆龍及包玉剛畫廊
⑲ 餐廳

**3/F～1/F**
㉒ 壽臣劇院

**2/F**
⑳ 小畫廊
㉑ 小店

**G/F**
㉓ 書店

**UB～LB**
㉕ Agnès b 電影院

**LB**
㉔ 何鴻章排練室
㉖ 麥高利小劇場控制室
㉗ 麥高利小劇場

## 三角的誘惑

**•香港藝術中心•**

香港藝術中心是一幢由無數不同大小的三角所組成的建築空間。不論戲院、劇場、展覽廳、辦公室、樓梯、天井以及天花板，都是呈三角形的。整個藝術中心就像是由一個個三角細胞分裂組合而成的生命體，而從天花伸出來的巨型通風管，就是為細胞提供養分的樹幹。當走進這座三角形的迷宮時總是十分興奮，因為不同概念和內容的三角形不斷出現，只要進入這個萬花筒，什麼事都有可能發生。

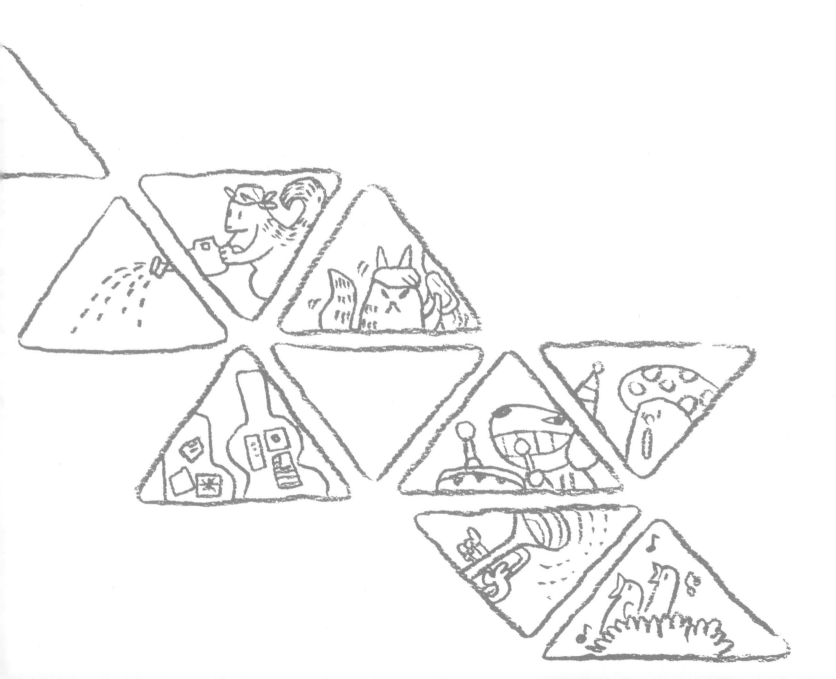

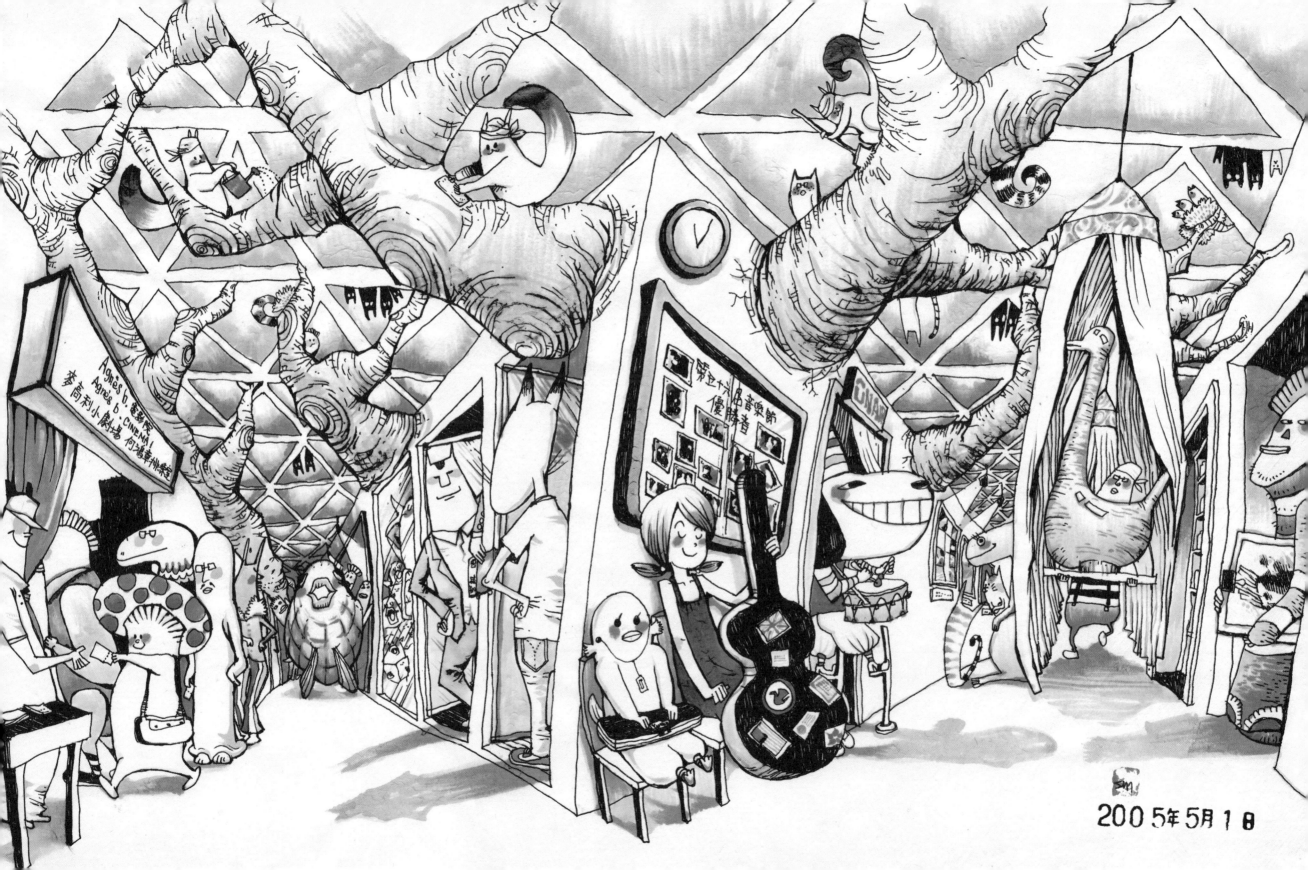

## 域多利監獄開放日

不知不覺香港老了，今次輪到中區警署建築群要退休，開放日引來極多小市民排長龍一探究竟。中區警署建築群就像一座牢不可破的城堡，集合了中區警署，前中央裁判司署及域多利監獄於一身，是香港政府早期執法部門的建築。域多利監獄為英軍在1841年進入香港後興建的第一座建築，之後於1914年興建中央裁判司署，1919年再興建中區警署。而域多利監獄又因為社會發展及越南船民倍增而逐步加建，所以共有六個不同年代特色的監獄，見證香港建築及法治的變遷。中區警署入口有條斜斜的石板路，可延伸至山下俗稱石板街的砵典乍街。因為早期英軍是騎馬巡邏的，石板街正是馬兒爬山上警署的證明。

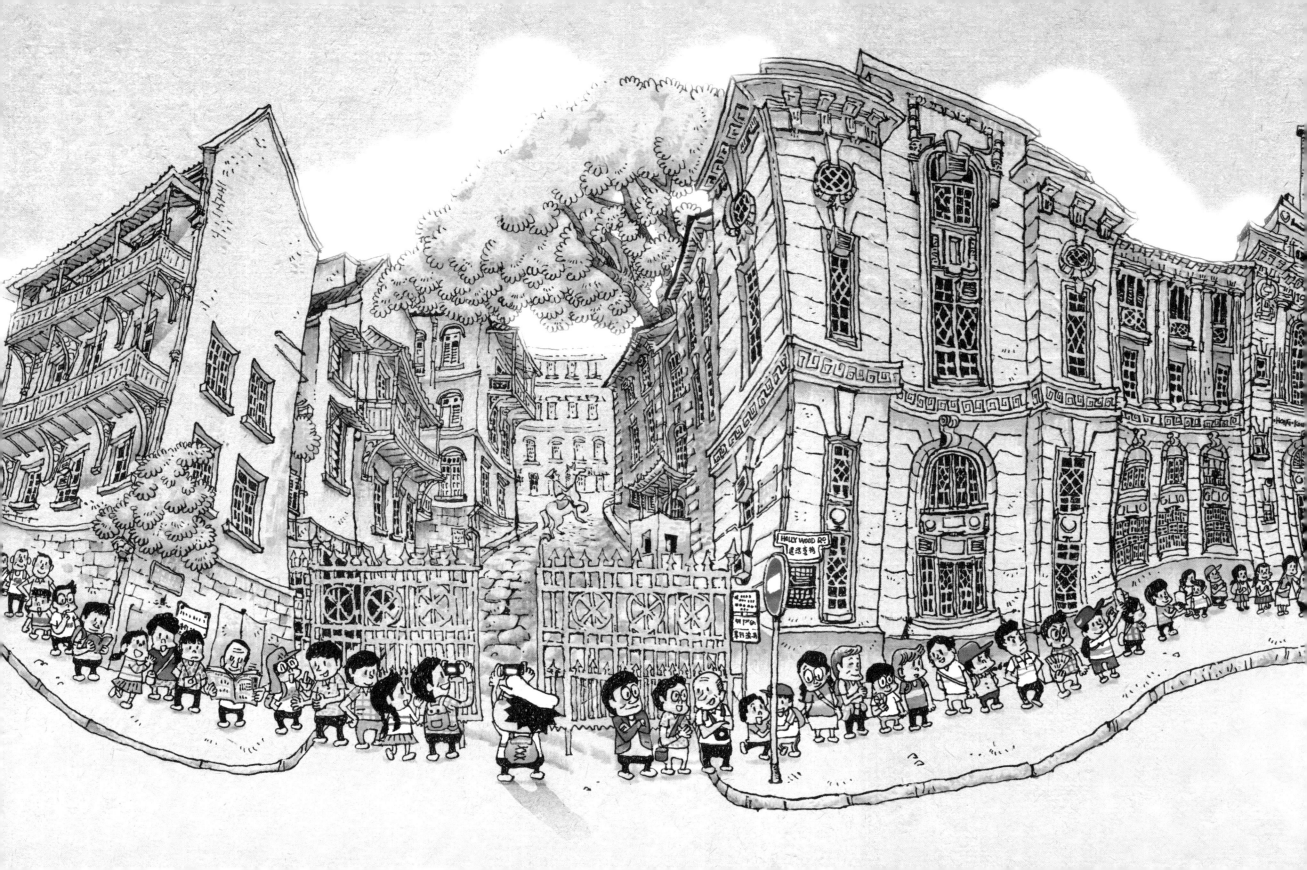

**域多利監獄** 建於1841年，是香港第一所落成的監獄。原是中度設防的監獄，主要羈留男女在囚人士及服刑期滿等候遞解離境的非本港人士。

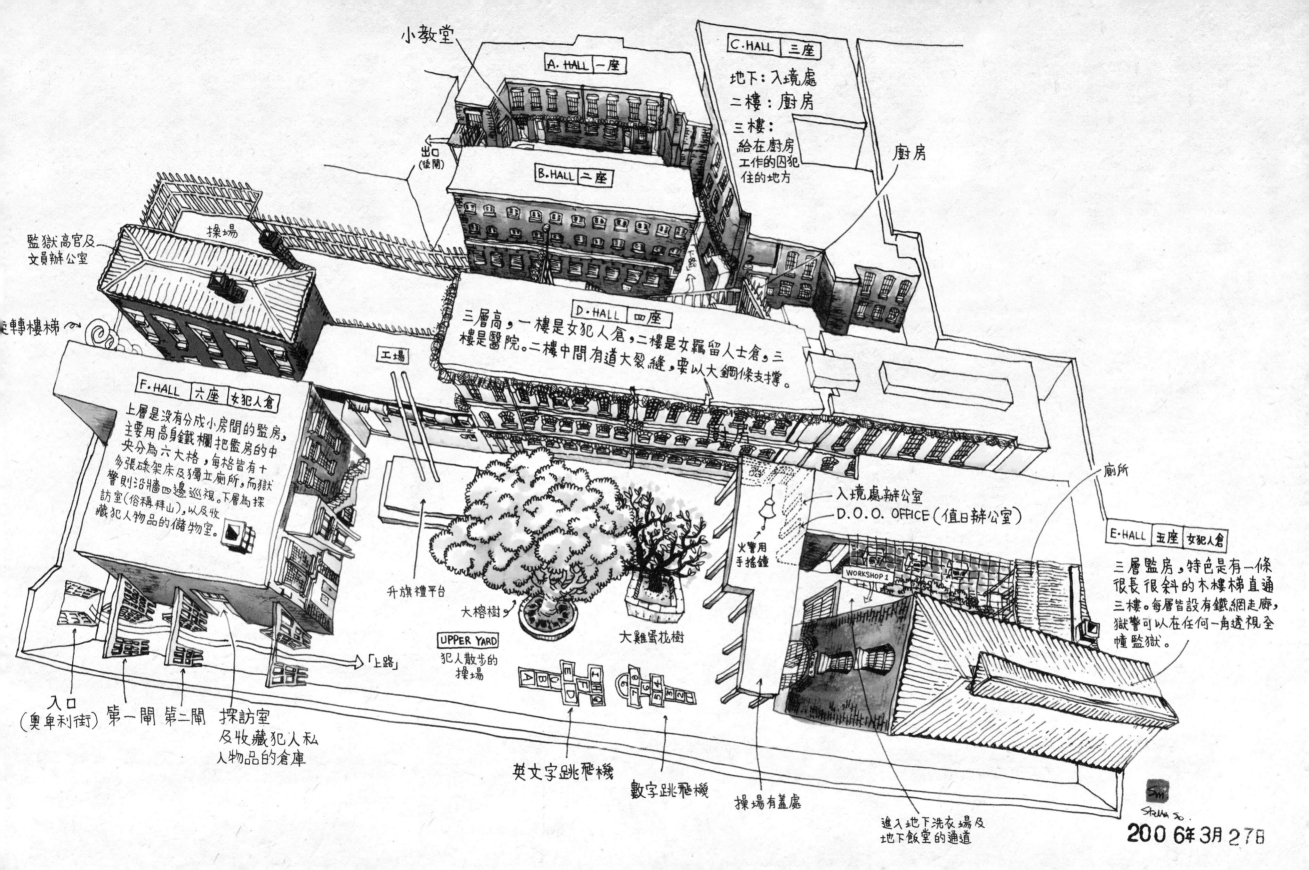

小教堂

A.HALL 一座

C.HALL 三座

地下：入境處

二樓：廚房

三樓：

給在廚房
工作的囚犯
住的地方

廚房

出口
(後閘)

B.HALL 二座

監獄高官及
文員辦公室

操場

D.HALL 四座

三層高，一樓是女犯人倉，二樓是女羈留人士倉，三
樓是醫院。二樓中間有道大裂縫，要以大鋼條支撐。

螺旋轉樓梯

工場

廁所

F.HALL 六座 女犯人倉

上層是沒有分成小房間的監房，
主要用高身鐵欄把監房的中
央分為六大格，每格皆有十
多張碌架床及獨立廁所，而獄
警則沿牆四邊巡視。下層為探
訪室(俗稱拜山)，以及收
藏犯人物品的儲物室。

入境處辦公室
D.O.O. OFFICE (值日辦公室)

E.HALL 五座 女犯人倉

三層監房，特色是有一條
很長很斜的木樓梯直通
三樓。每層皆設有鐵網走廊，
獄警可以在任何一角透視全
幢監獄。

火警用
手搖鐘

WORKSHOP 1

升旗禮台

大榕樹

大雞蛋花樹

UPPER YARD

犯人散步的
操場

「上路」

入口
(奧卑利街)

第一閘 第二閘

探訪室
及收藏犯人私
人物品的倉庫

英文字跳飛機

數字跳飛機

操場有蓋處

進入地下洗衣場及
地下飯堂的通道

Stella 2006年3月27日

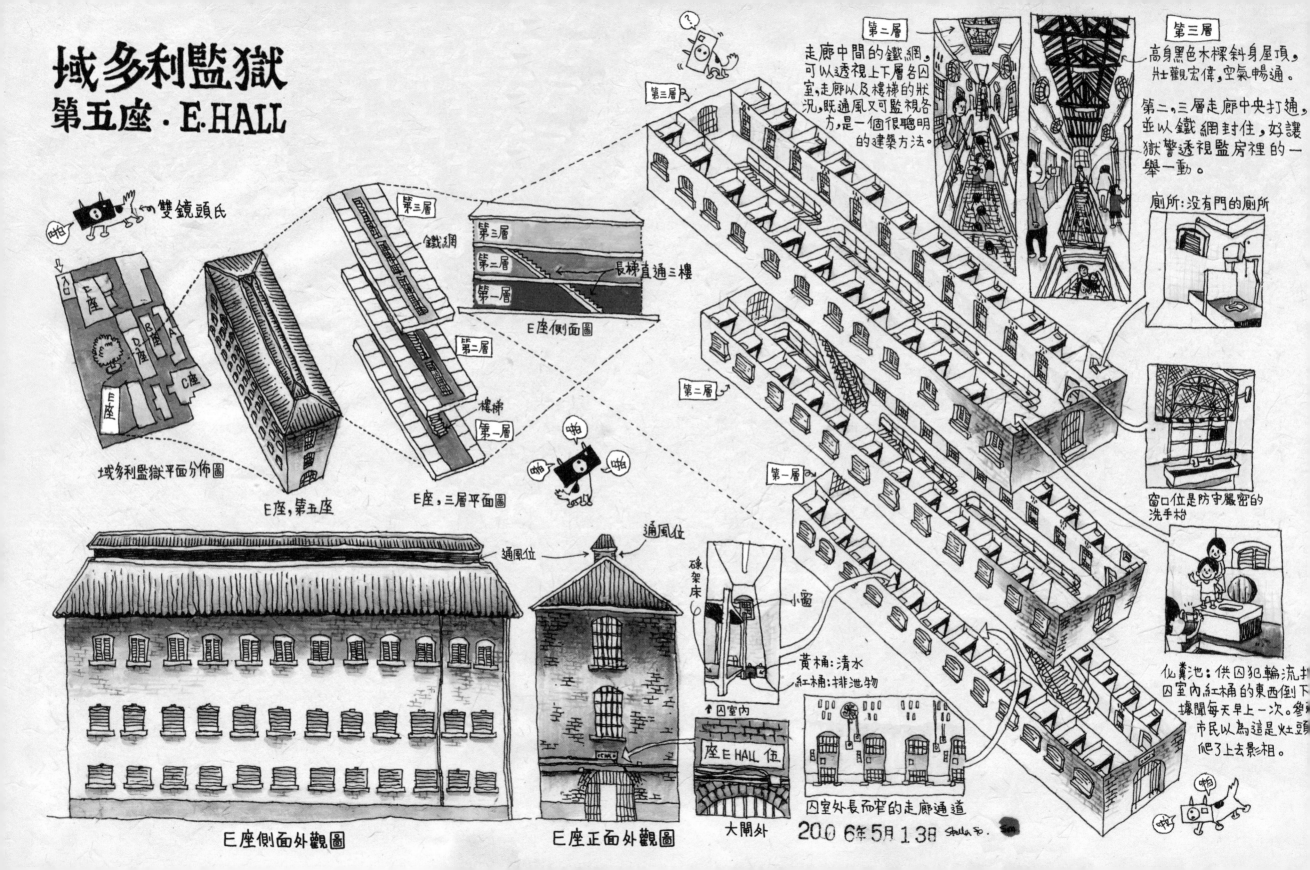

# 域多利監獄 第六座·F.HALL

以全樓底高身鐵欄分成六大格。

三面沿窗窄通道
廁所
洗手盆
碌架床
廁所
食堂

出口
入口

域多利監獄平面圖

F座平面圖

F座立體圖

F座透視圖

鐵籠及食堂

收藏犯人私人物品的地方

終於入到域多利監獄內較年輕的監房:六座(F HALL)。這建築外表是一幢英式樓房,內裏其實是一個大鳥籠,和我到九龍公園和動植物公園看到的猩猩猴子籠沒有多大分別,只是每個籠多了一個廁所和十多張碌架床罷了。

雙鏡頭氏,給我拍下F座所有細節!

stella So.
2006年4月25日

超高大鐵關通道

## 雙鏡頭氏拍的美麗細節:

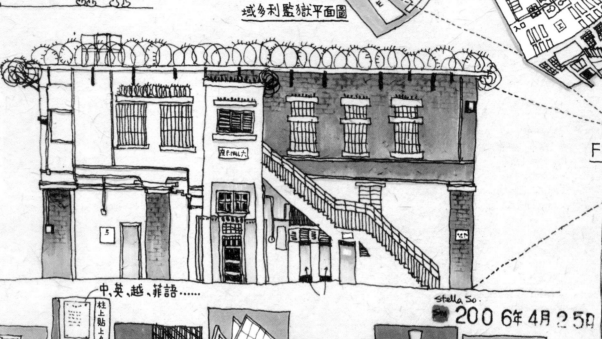

鐵罩內的熱水機

門口也有鐵籠

七號柑

柱邊有很多鈎

中、英、越、菲語……柱上貼上多國語言的通告

飯柑連長凳

正方形排架

高大的白木框窗戶

SPACE AGE長凳

在食堂呈半開放式的廁所SSS

守護嚴密的窗戶

可放上二十四個牌的木板

樓底高,有吊扇,爽!

每個大格有一個廁所,半開放式。

窗外盡是繞了有刺鐵圈的屋頂

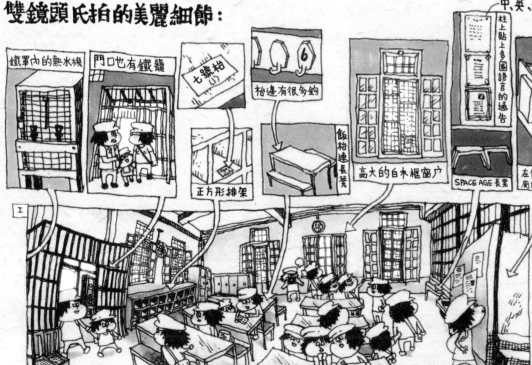

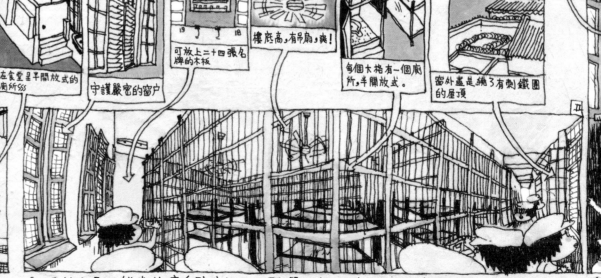

↑其實這類群體生活的地方,都像幼稚園的佈局,只是用它們的人不再是小孩子。

↑採納大量天然光的高身監獄,不用開燈已經很光,走進去有尋幽探秘的感覺。

↑又長又窄又高的通道

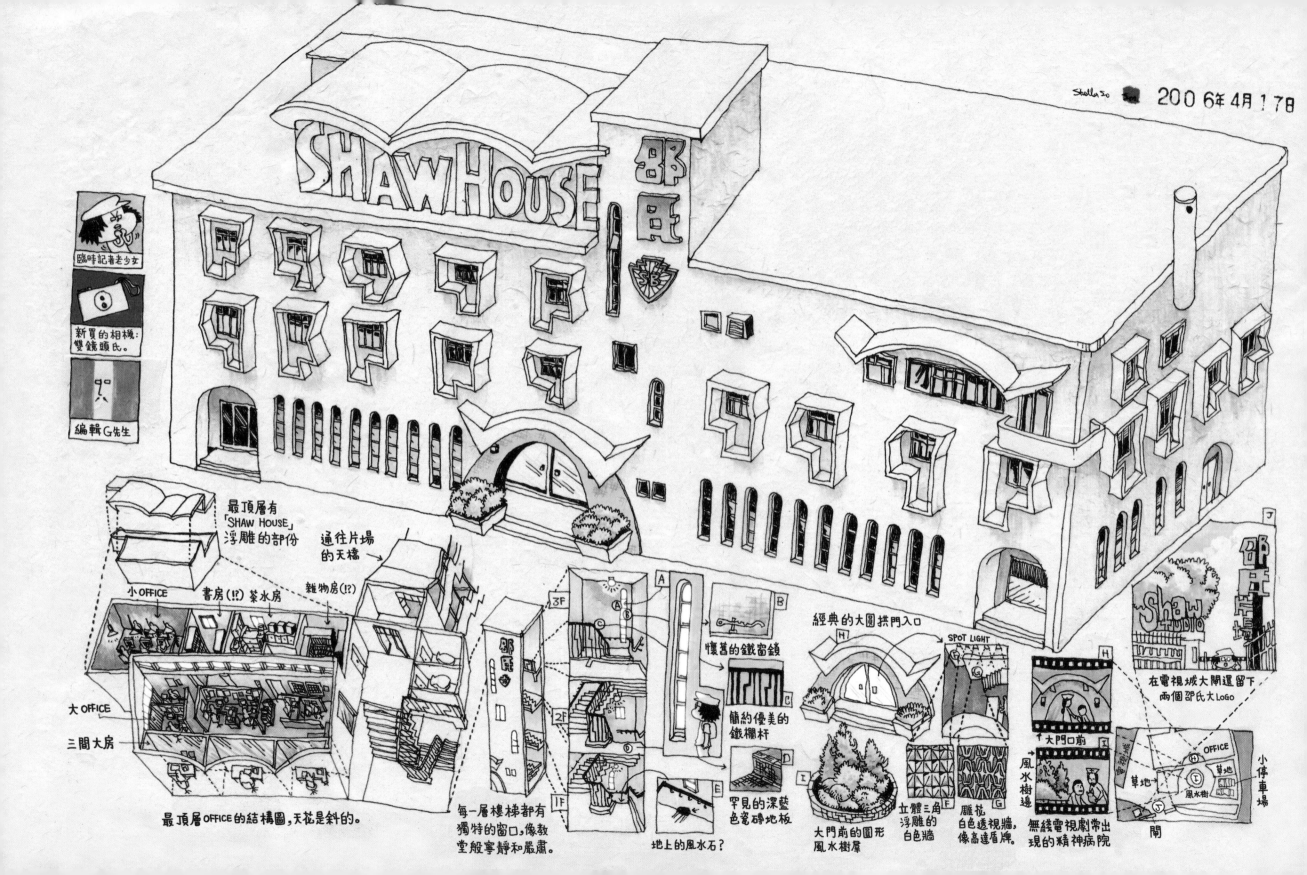

**邵氏片場** 想不到無綫電視城旁邊竟然留下這幢奇怪建築。
這就是邵氏元祖辦公室，在辦公室外可看到每個形狀
都不同的窗戶、不對稱的有機結構、奇特的簷蓬、大L字形圓角環保露
台、大圓形氣派拱門、超高身窗戶以及極有六十年代味道的浮雕字體。這是一件
很有個性和生命力而低調的有機藝術品。
我想問一句，既然電視城那麼大又那麼富有，為何容不下這幢精美的小建築呢？

# 藍屋

灣仔有一條石水渠街，大水渠不見了，但留下了一幢鮮藍色的老房子。灣仔街坊都把它叫做藍屋。據說當年政府收回這幢老房子的業權時，打算重新刷一層油漆，因為中國人認為藍色不吉利。所以倉庫剩下最多的是藍色油漆，於是這房子便換上藍色衣裳了。又因為一些單位有業權問題，所以政府就塗剩最右邊的一排。雖然現在灣仔高樓林立，但戰前整個灣仔都擠滿了像藍屋般三四層高的房子：有一排排木窗框，用竹杆掛滿晾晒的衣服，掛上招牌的大騎樓，樓下的小店舖，狹長的木樓梯和美麗的花地磚……藍屋有非一般的歷史故事，每一個單位都訴說著香港的發展史，尤其是醫館、華陀廟、卜齋義學以及英文私校，都極具代表意義，是香港市民苦苦爭取才能留下來的歷史瑰寶。

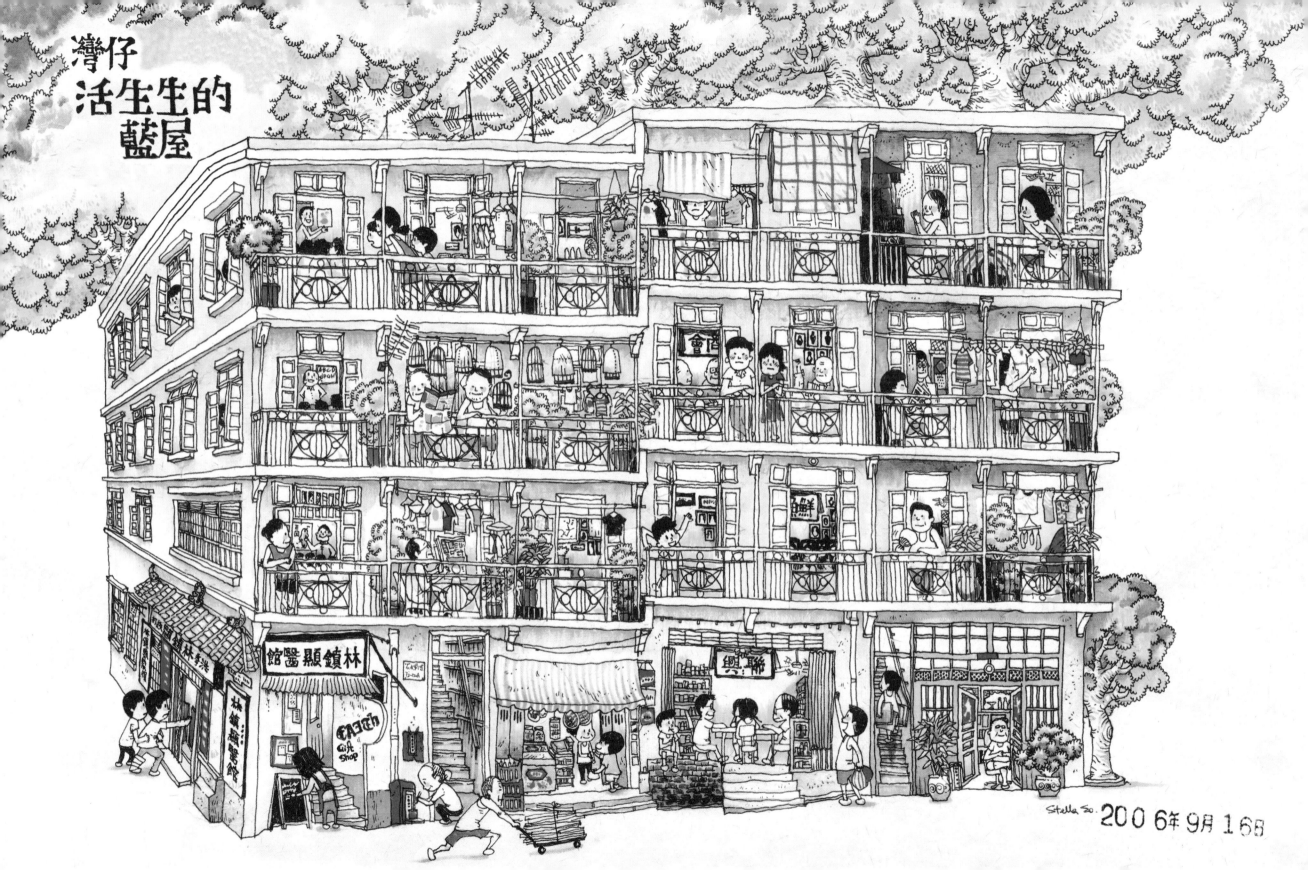

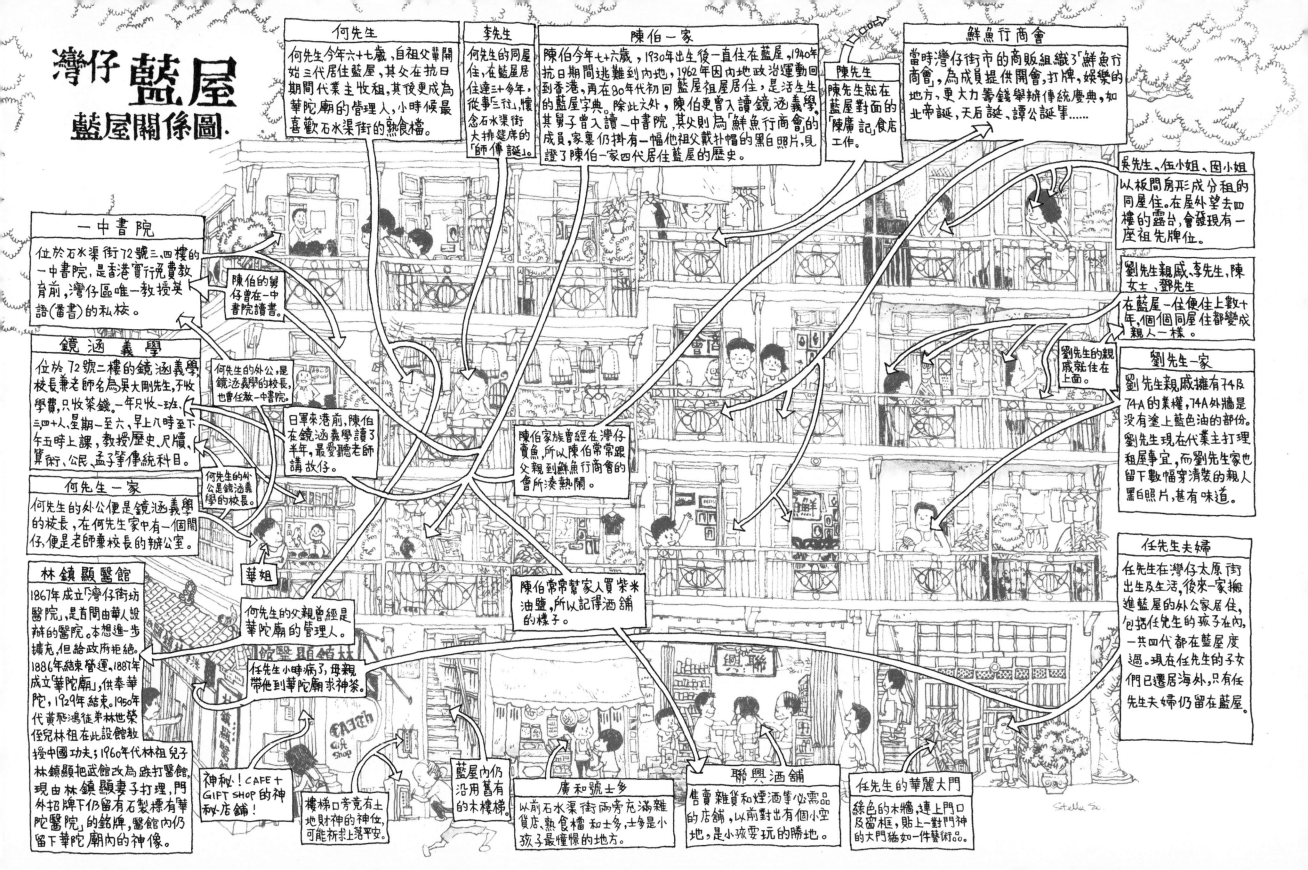

# 東華三院文物館

喧鬧的油麻地有座廣華醫院，想不到醫院內，竟然藏著一幢小小的中國傳統木建築。香港開埠初期，華人草根階層生活艱苦，急需廉宜的醫療服務，於是一羣有名望的華人便籌辦義診。後來更相繼興建了東華醫院（1870），廣華醫院（1911）以及東華東院（1929），後來由「東華三院」統一管理。「東華」代表專為廣東華人而設，「三院」就是指這三間醫院。廣華醫院起初只有幾十張床位，太不夠用了，經過多番重建，在1970年代，東華三院決定把初期的登記室和診症室保留下來，並改成東華三院文物館，用作收藏歷史文物。

文物館佈局對稱，中間為大堂，兩側是偏廳。建築以傳統的木質樑柱結構為主，紅磚綠瓦，牆身以青磚築砌，大門前設有美麗而舒適的紅磚長走廊。文物館表面上是莊嚴的中式建築，暗地裡卻揉合了不少西式拱形門窗的設計，完美反映出香港中西合璧的特色。東華三院文物館就像一個時間囊，告訴你香港一百年來的巨大轉變。

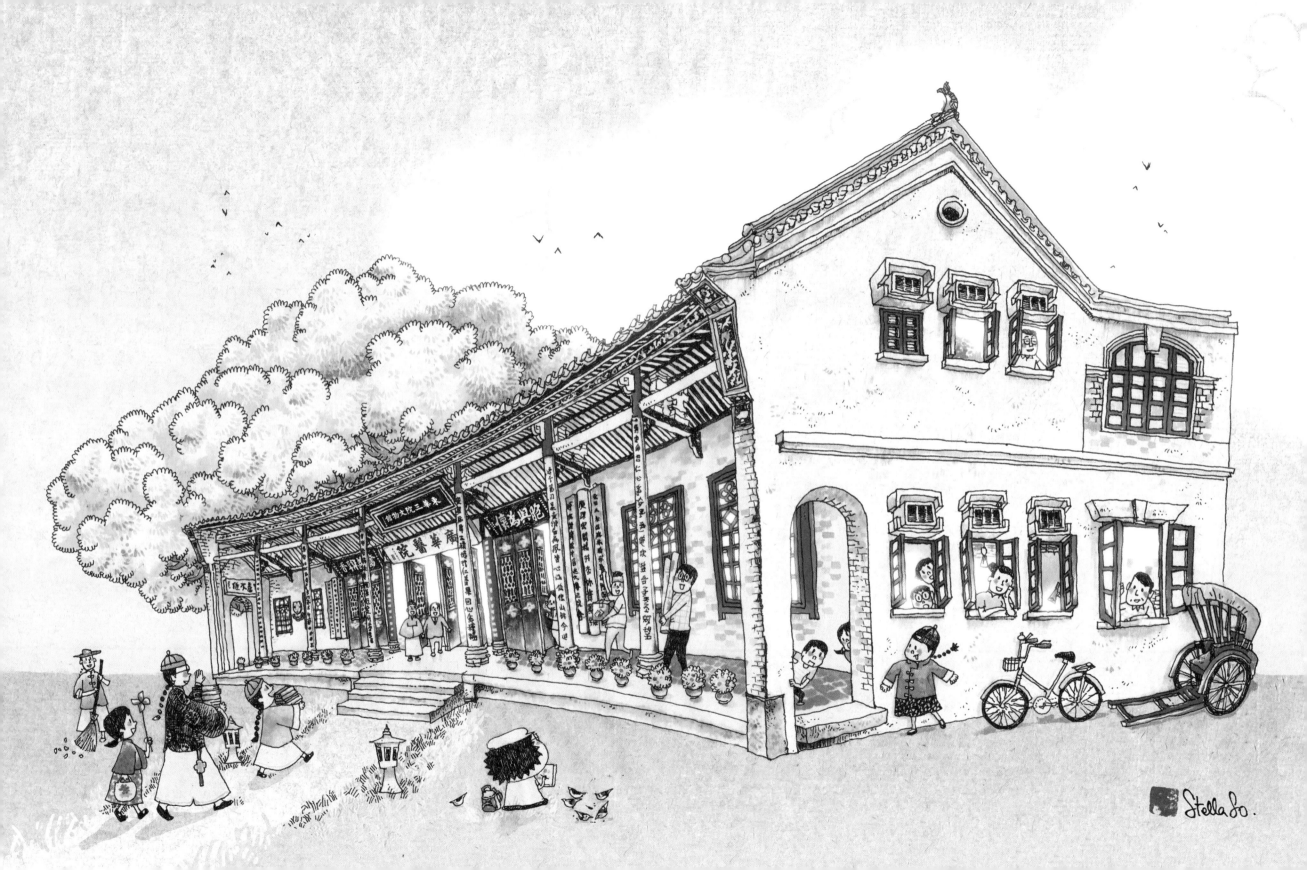

## 稔樹灣公立樹春學校

這所小學校身處愉景灣背後的稔樹灣，性格很低調。六十年代，這所小學開始為大白灣，長沙欄以及稔樹灣三處的小孩子提供小學課程。而學校的特色就是充滿不同膚色的學生，中、英、美、法、芬蘭、菲律賓、紐西蘭、以色列等國籍都有，即是金髮小孩穿着官立小學的白恤衫及超短藍色褲。眼前的村校已經成為親切的國際學校，中國人要學英語，外國人要學中文。四、五、六年班分三批輪流用A室（空調）和B、C室（室外）。而中午花姨會煮飯給老師和學生吃。據聞他們的餸菜略有不同，所以有時會交換來吃，而雞翼永遠是最快清掉的。而下午會是上課或自修，每天都是在樹木、昆蟲和動物間學習和玩耍。這裏的校舍，一草一木都是由教師、校友和家長由山下揹上來的，單是山路已經有五分鐘的路程了。由以前無水無電，到現在擁有無線上網，真是一所由愛心與汗水搭建成的學校。

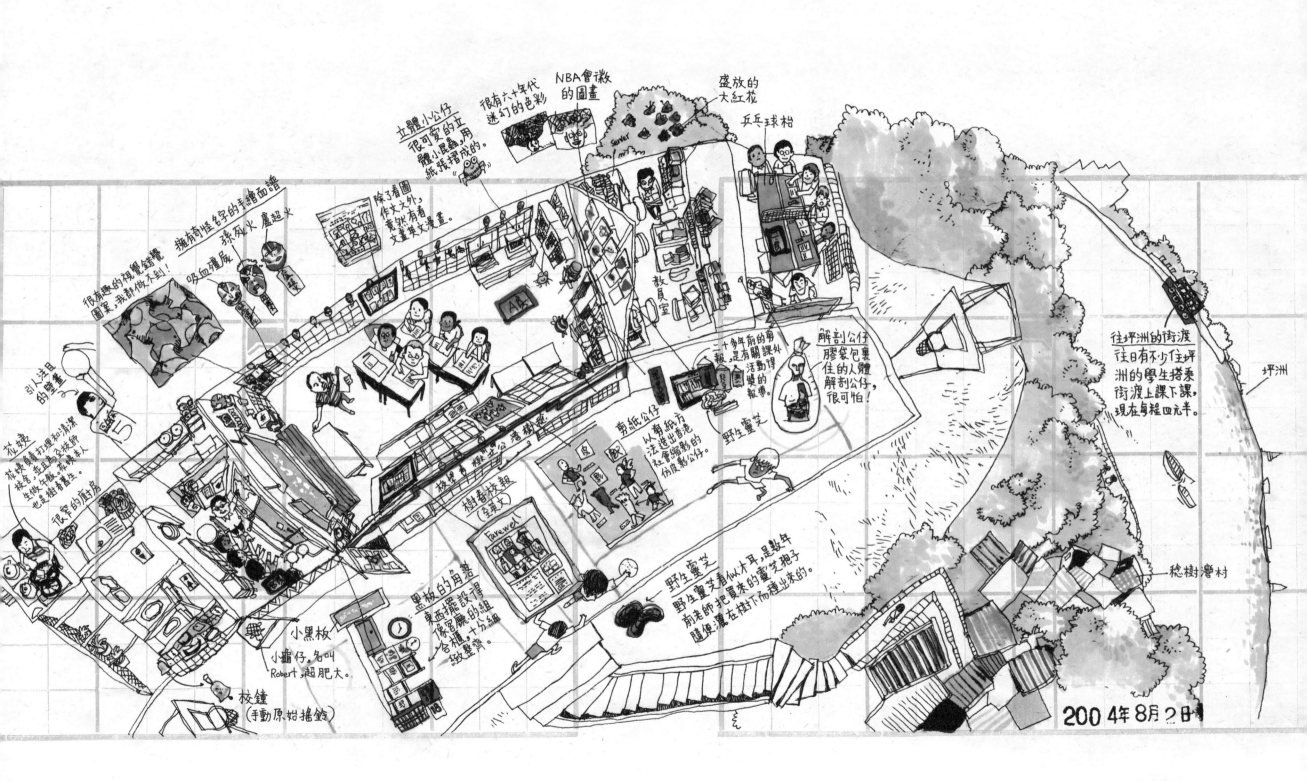

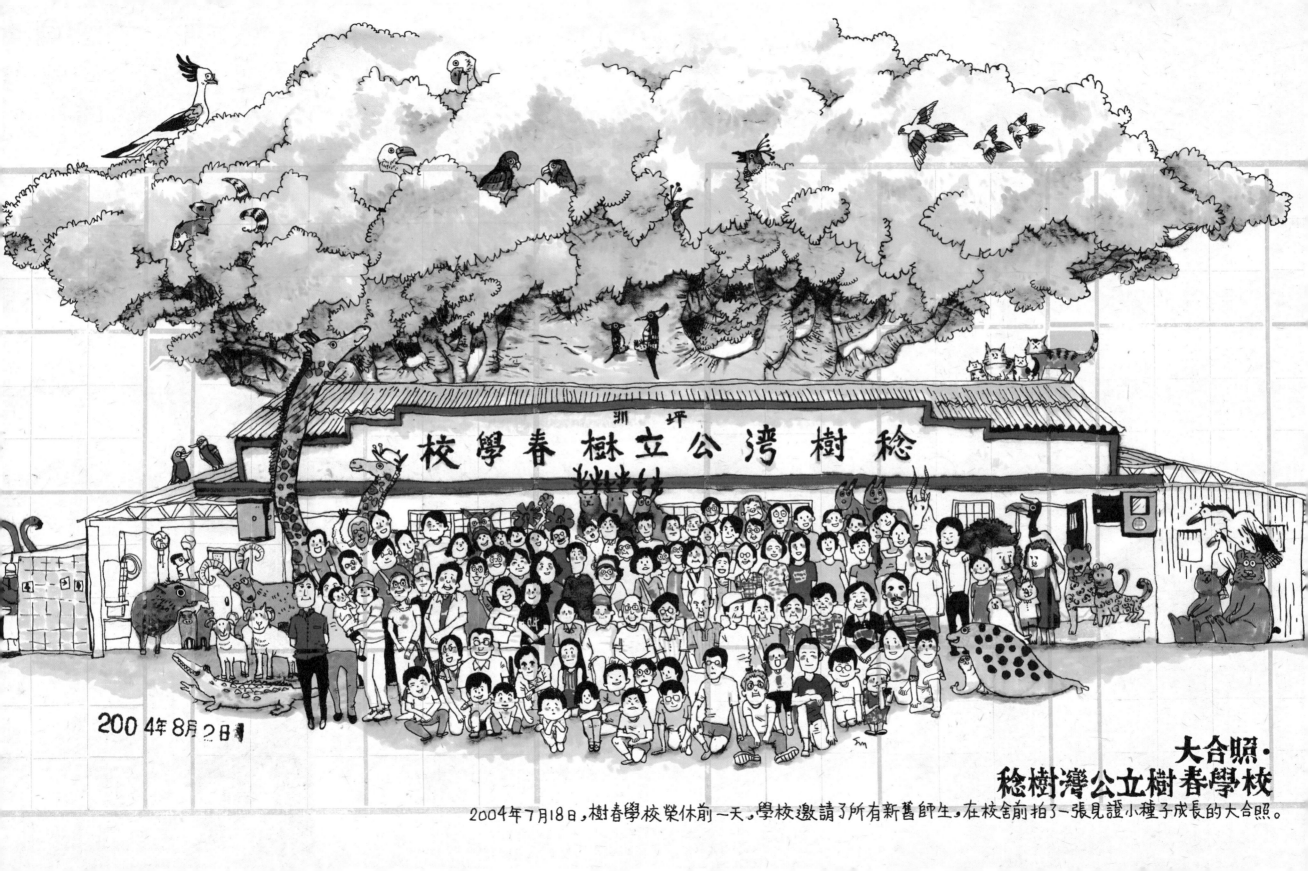

坪洲
稔樹灣公立樹春學校

2004年8月2日

大合照·
稔樹灣公立樹春學校
2004年7月18日,樹春學校榮休前一天,學校邀請了所有新舊師生,在校舍前拍了一張見證小種子成長的大合照。

# 喜帖街

這條就是我常常經過的喜帖街，原名為利東街。據聞是因為五十年代香港政府怕印刷舖印假銀紙，於是把他們集中起來監管。

到了七八十年代，沒有規劃下有更多新舖加入，形成現在的喜帖街。我很喜歡看喜帖店的裝飾，他們總是把各式各樣的利是封和請柬貼滿在櫥窗上，越紅越好，冬天經過的時候特別溫暖。喜帖街和附近的街道不同，整條街兩旁皆是六層高的唐樓，舊而不破。狹窄的行車路上，凌空懸掛着大大小小的七彩招牌：有橫寫、有直寫、有中文、有英文、有手寫也有發光的。它們像從唐樓的縫隙中長出來，越長越大，最後和唐樓融為一體。

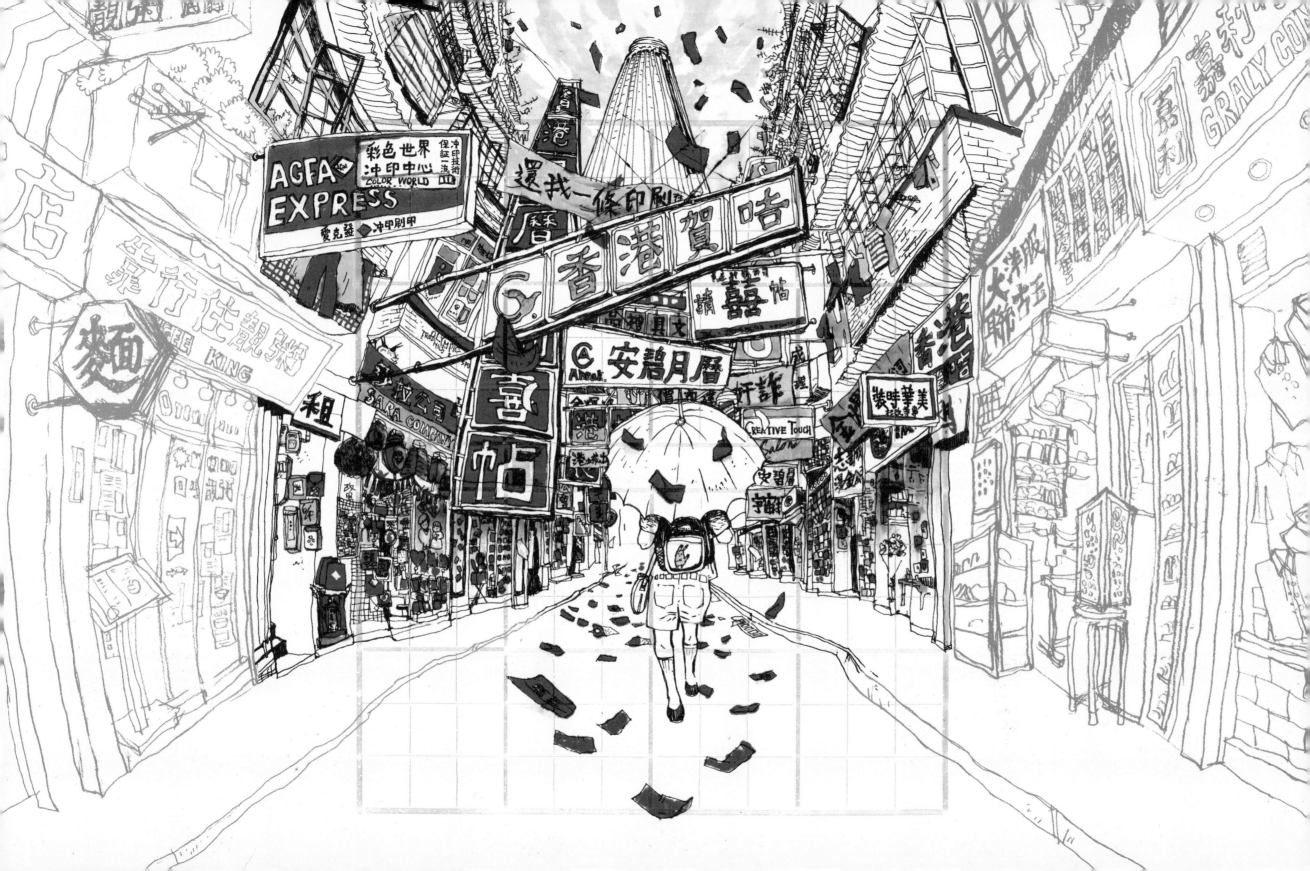

# 喜帖樹

喜帖街很古怪，每逢中國曆法的吉日，天上就會降下無數鮮紅色的喜帖和利是封，落在簷蓬上，掛在招牌間，鑽入寬敞的窗戶內，埋進大大小小植物的泥土內，也飄到途人的雨傘上。每當喜帖街唐樓屋頂上的喜帖樹長出成熟的喜帖時，採摘的人便忙個不停。行經這條街的街坊們習慣撐起雨傘，但難免總會染上一點紅。

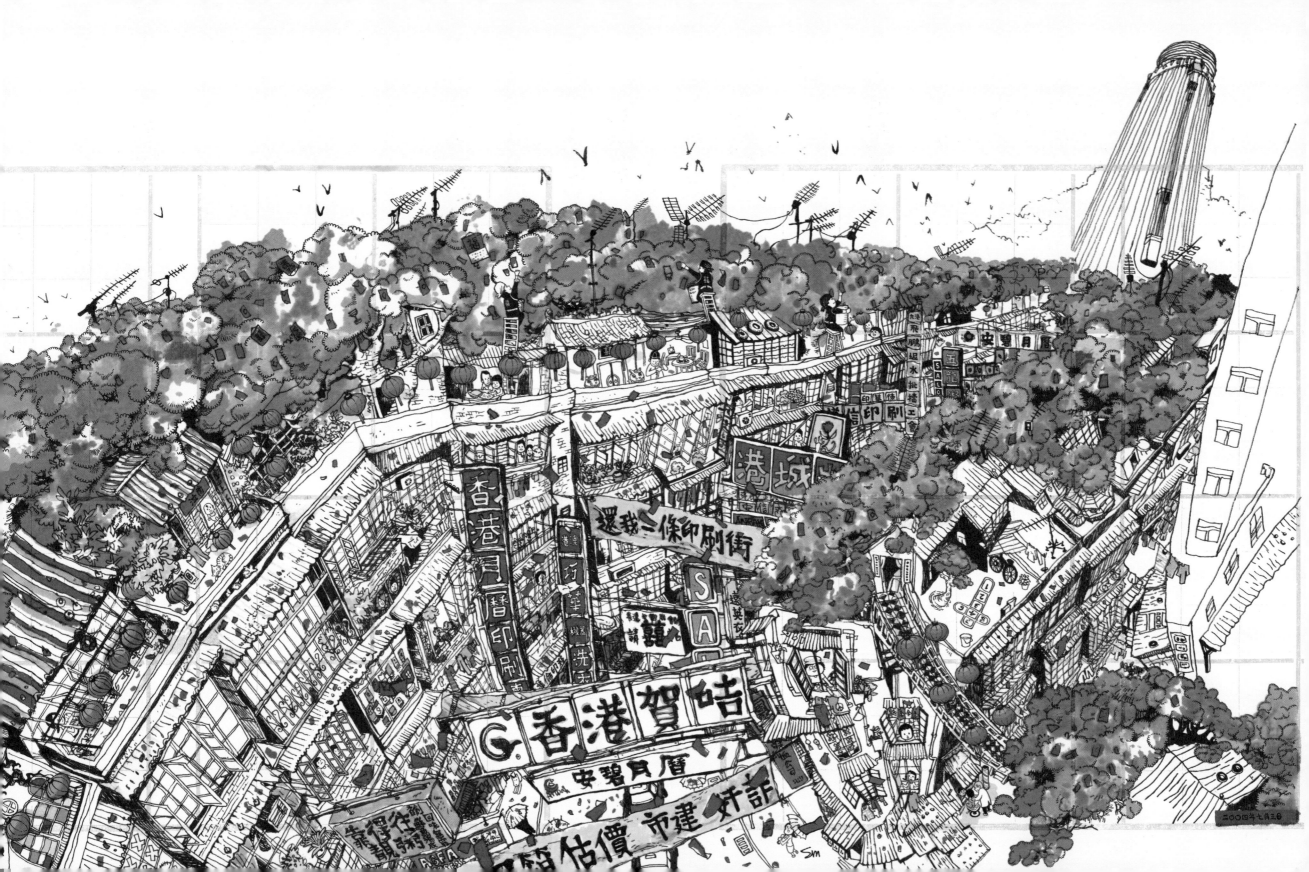

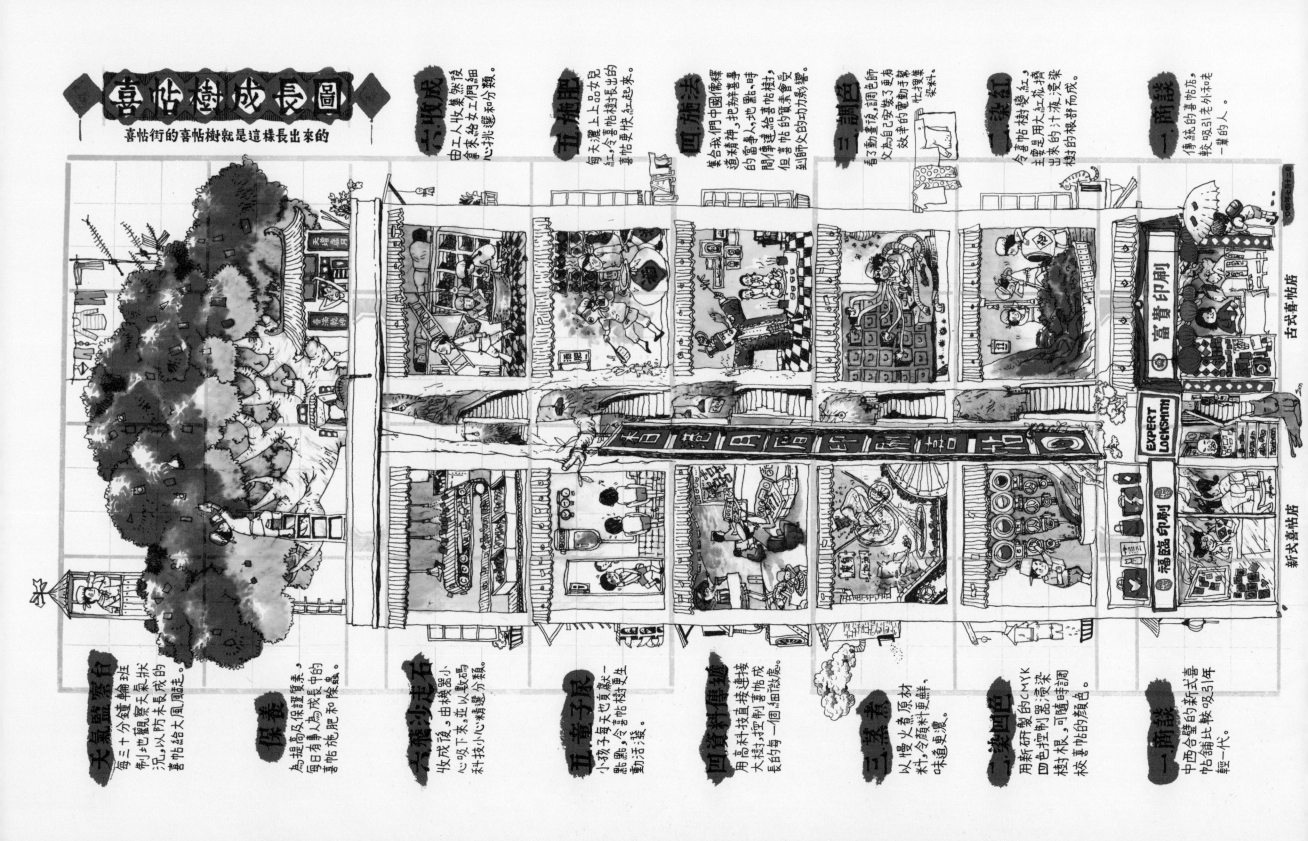

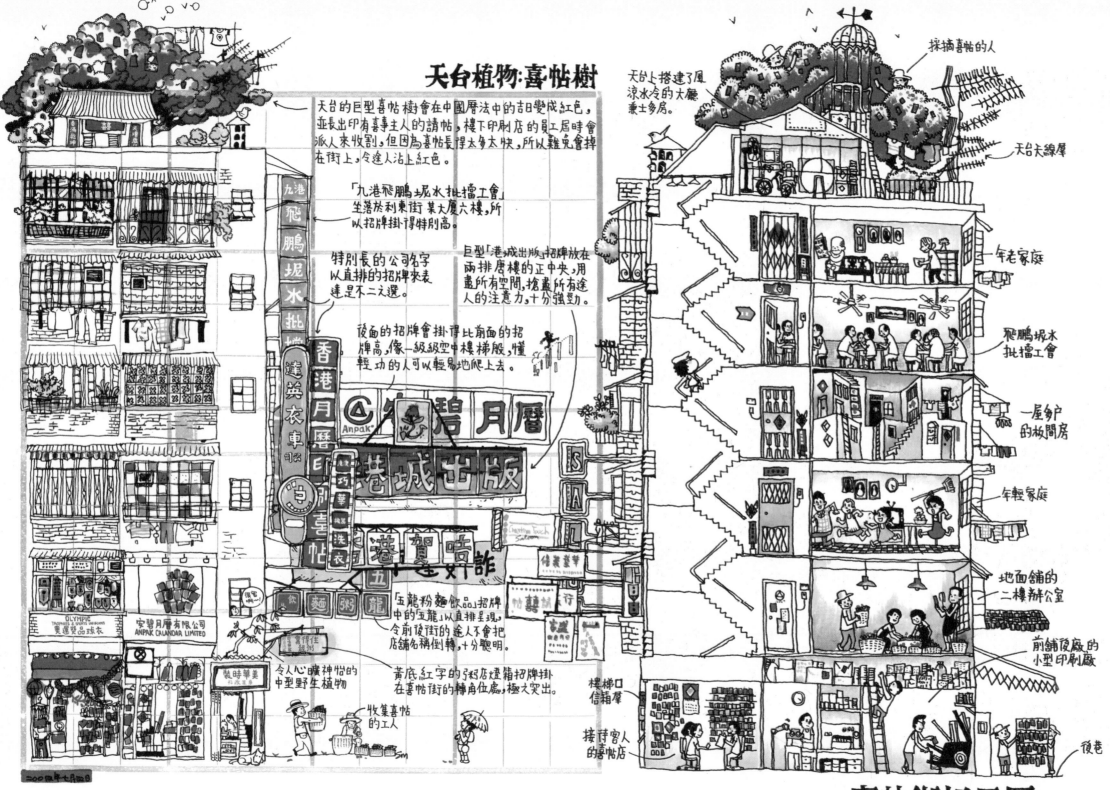

**天台植物：喜帖樹**

# 天台

因為香港居住空間太小而發展出來的港式天台屋，雖然日曬雨淋，但勝在風涼水冷，十分適爽。天台屋居民會在天台上種大型植物，搭建更多的居住空間和娛樂場所，以及放置不捨得丟掉的家具。

# 三樓至六樓

利東街的唐樓最吸引的地方便是各式各樣的窗戶。整條街，兩排樓，同樣高度，同樣間格，配以不同特色的窗框，給人完整六十年代街道的人文氣息和有機感。

# 二樓

多是住宅，但也有一些是樓下店舖的辦公室，外牆也是落足心機的招牌展覽。

# 地面

多是印刷店，有只辦門店的，也有前舖後廠的店舖。為了吸引顧客，店主多會把家多的紅色紙品樣本密集地貼在每一角落。

天台的巨型喜帖樹會在中國曆法中的吉日變成紅色，並長出印有喜事主人的請帖，樓下印刷店的員工屆時會派人來收割，但因為喜帖長得太多太快，所以難免會掉在街上，令途人沾上紅色。

「九港飛鵬坈水批擋工會」坐落於利東街某大廈六樓，所以招牌掛得特別高。

特別長的公司名字以直排的招牌來表達是不二之選。

巨型「港城出版」招牌放在兩排唐樓的正中央，用盡所有空間，搶盡所有途人的注意力，十分強勁。

後面的招牌會掛得比前面的招牌高，像一級級空中樓梯般，懂輕功的人可以輕易地爬上去。

令人心曠神怡的中型野生植物

黃底紅字的粥店燈箱招牌掛在喜帖街的轉角位處，極之突出。

「五龍粉麵飲品」招牌中的五龍以直排呈現，令前後街的途人不會把店名稱倒轉，十分聰明。

採摘喜帖的人
天台上搭建了風涼水冷的大廳兼士多房。
天台天線屋
一戶老家庭
飛鵬坈水批擋工會
一屋多戶的板間房
年輕家庭
地面舖的二樓辦公室
前舖後廠的小型印刷廠
後巷
樓梯口信箱屋
接待客人的喜帖店
牧集喜帖的工人
收集喜帖的工人

**● 喜帖街切面圖 ●**

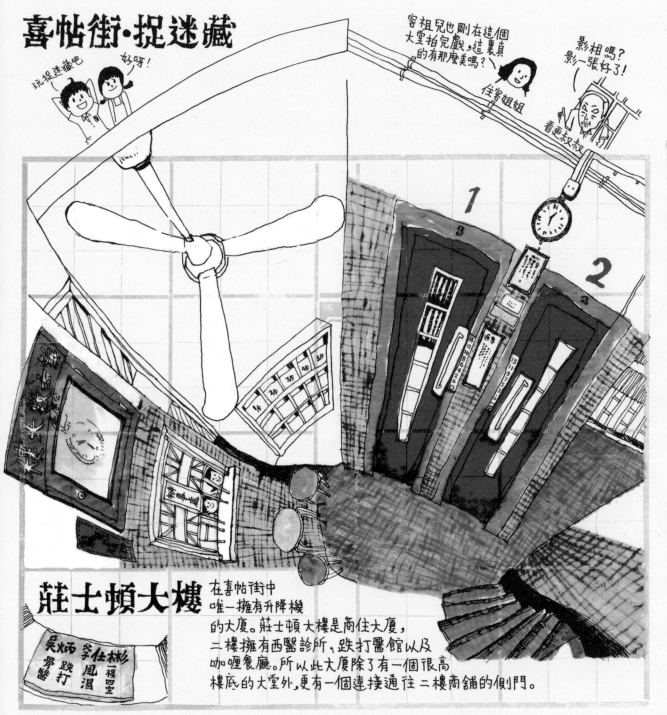
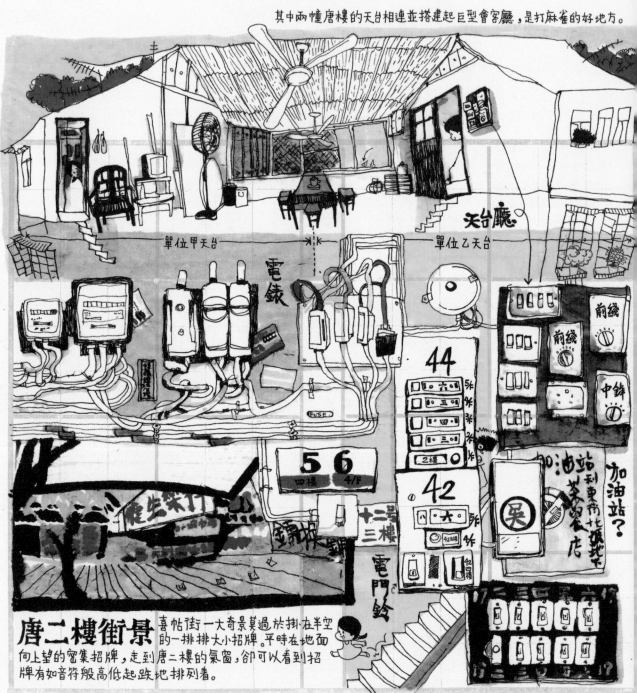

喜帖街·捉迷藏

莊士頓大樓　在喜帖街中唯一擁有升降機的大廈。莊士頓大樓是商住大廈，二樓擁有西醫診所、跌打醫館以及咖喱餐廳。所以此大廈除了有一個很高樓底的大堂外，更有一個連接通往二樓商舖的側門。

天台廳　其中兩幢唐樓的天台相連並搭建起巨型會客廳，是打麻雀的好地方。

唐二樓街景　喜帖街一大奇景莫過於掛在半空的一排排大小招牌。平時在地面向上望的密集招牌，走到唐二樓的氣窗，卻可以看到招牌有如音符般高低起跌地排列着。

2004年7月26日

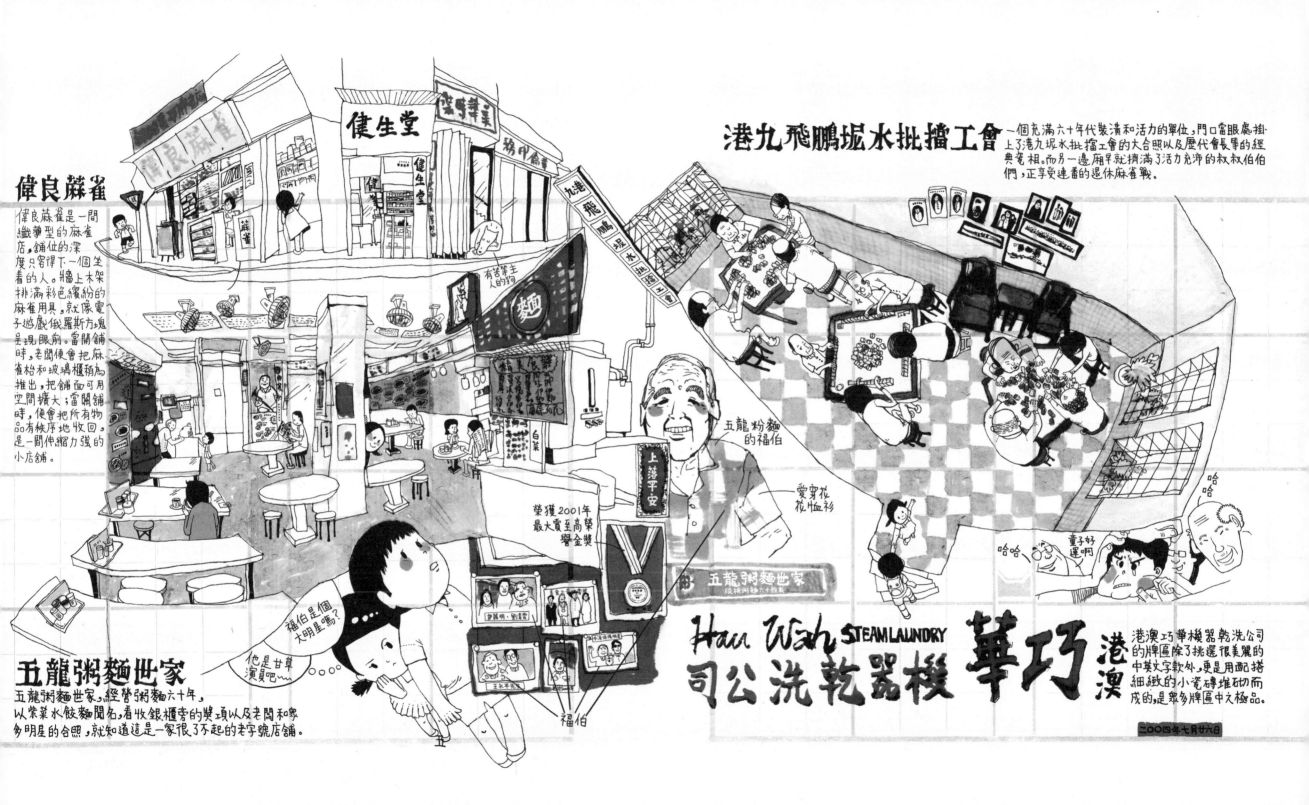

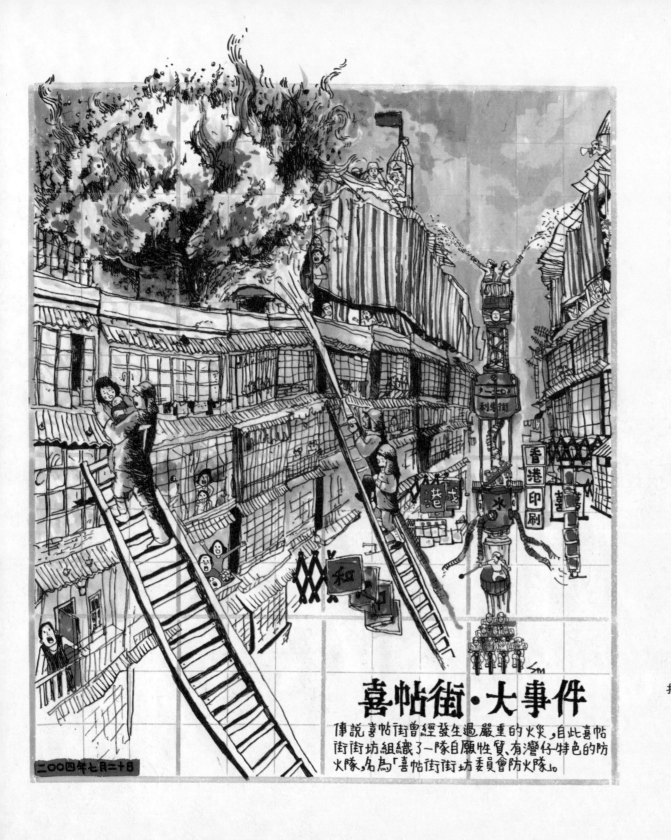
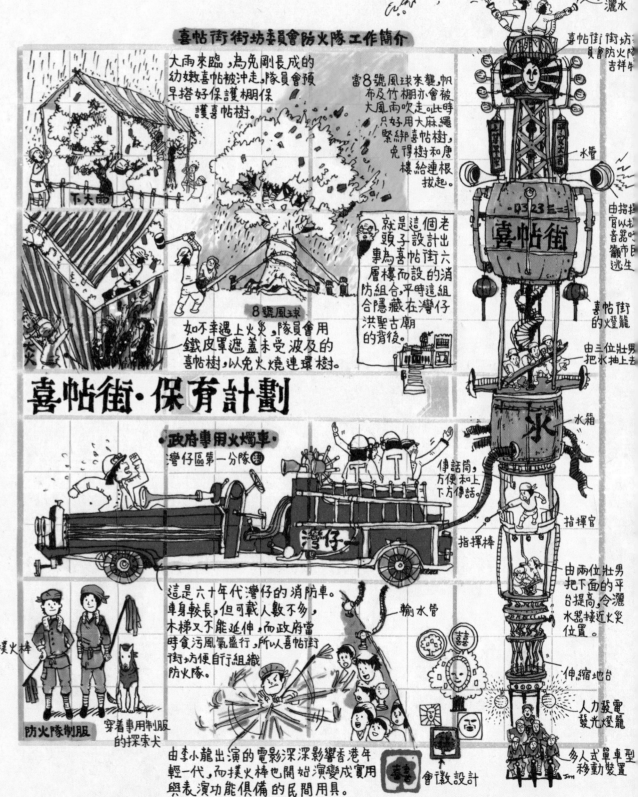

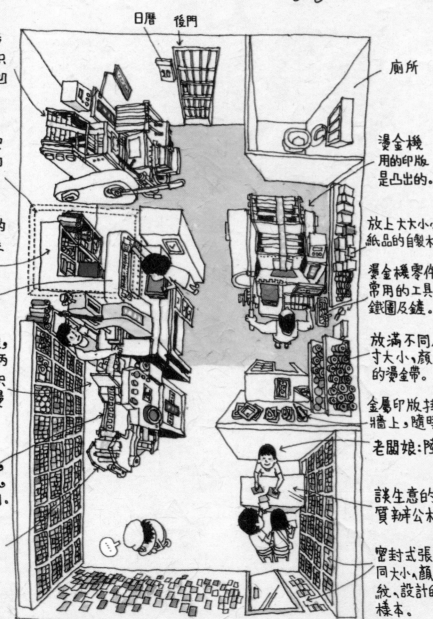

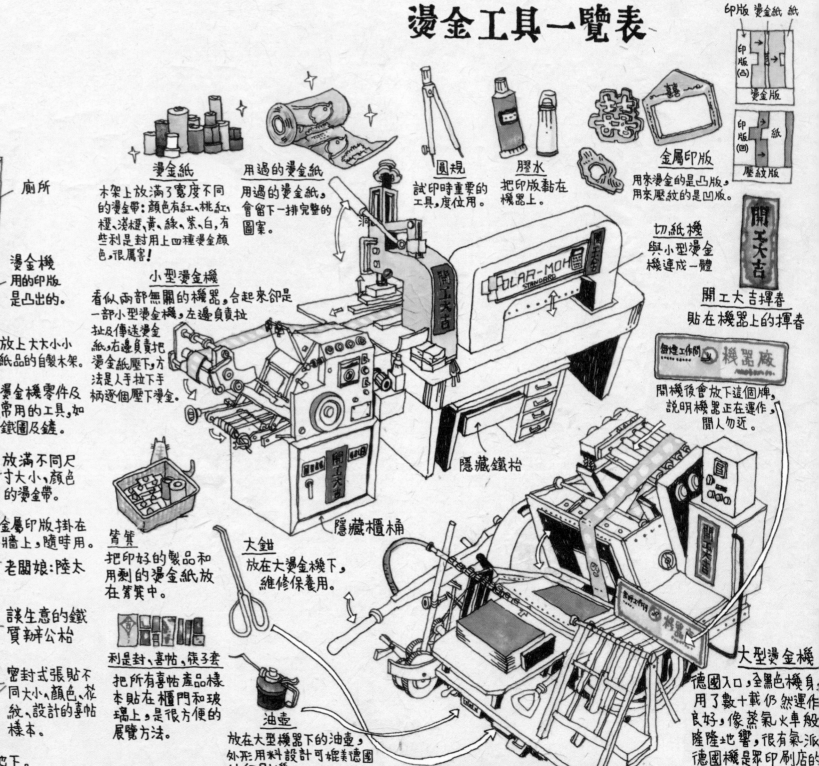

# 志成燙金公司 平面圖

展覽用邀請卡找志成印

壓紋機，與燙金機很相似，只是用的印版是凹下去的。

因樓底高，可多安裝一個放雜物的吊架。

放滿不同大小的紅色紙，可算是一個貨倉。

切紙機

小型手動燙金機，握住機器的手柄逐次壓下燙金，只適用於較小的燙金印花。

用過的燙金紙，像用過的印水紙，留下了一個個的洞。

把燙金帶扯實的機器。

日曆　後門

廁所

燙金機用的印版是凸出的。

放上大大小小紙品的自製木架。

燙金機零件及常用的工具，如鐵圈及鏈。

放滿不同尺寸大小、顏色的燙金帶。

金屬印版掛在牆上，隨時用。

老闆娘：陸太

談生意的鐵質辦公枱

密封式張貼不同大小、顏色、花紋、設計的喜帖樣本。

灣仔利東街21號地下，將搬到土瓜灣馬頭角道111號地下。

# 燙金工具一覽表

印版　燙金紙　紙

印版（凸）

燙金版

印版（凹）　紙

壓紋版

燙金紙

木架上放滿了寬度不同的燙金帶：顏色有紅、桃紅、橙、淺橙、黃、綠、紫、白，有些利是封用上四種燙金顏色，很厲害！

用過的燙金紙

用過的燙金紙，會留下一排完整的圖案。

圓規

試印時重要的工具，度位用。

膠水

把印版黏在機器上。

金屬印版

用來燙金的是凸版，用來壓紋的是凹版。

開工大吉

開工大吉揮春

貼在機器上的揮春

切紙機

與小型燙金機連成一體

無煙工作間　機罨廠

開機後會放下這個牌，說明機器正在運作，閒人勿近。

小型燙金機

看似兩部無關的機器，合起來卻是一部小型燙金機，左邊負責拉扯及傳送燙金紙，右邊負責把燙金紙壓下，方法是人手拉下手柄逐個壓下燙金。

隱藏鐵枱

隱藏櫃桶

畚箕

把印好的製品和用剩的燙金紙放在畚箕中。

利是封、喜帖、筷子套

把所有喜帖產品樣本貼在櫃門和玻璃上，是很方便的展覽方法。

大鉗

放在大燙金機下，維修保養用。

油壺

放在大型機器下的油壺，外形用料設計可媲美德國的印刷機。

大型燙金機

德國入口，全黑色機身，用了數十載仍然運作良好，像蒸氣火車般隆隆地響，很有氣派，德國機是眾印刷店的一致首選。

stella so　2006年5月22日

**喜帖街·志成燙金** 志成是一間頗具喜帖街特色
的喜帖店，前舖後廠，一條
龍服務。麻雀雖小卻五臟俱全，是香港早期工業實而不華的好例子。

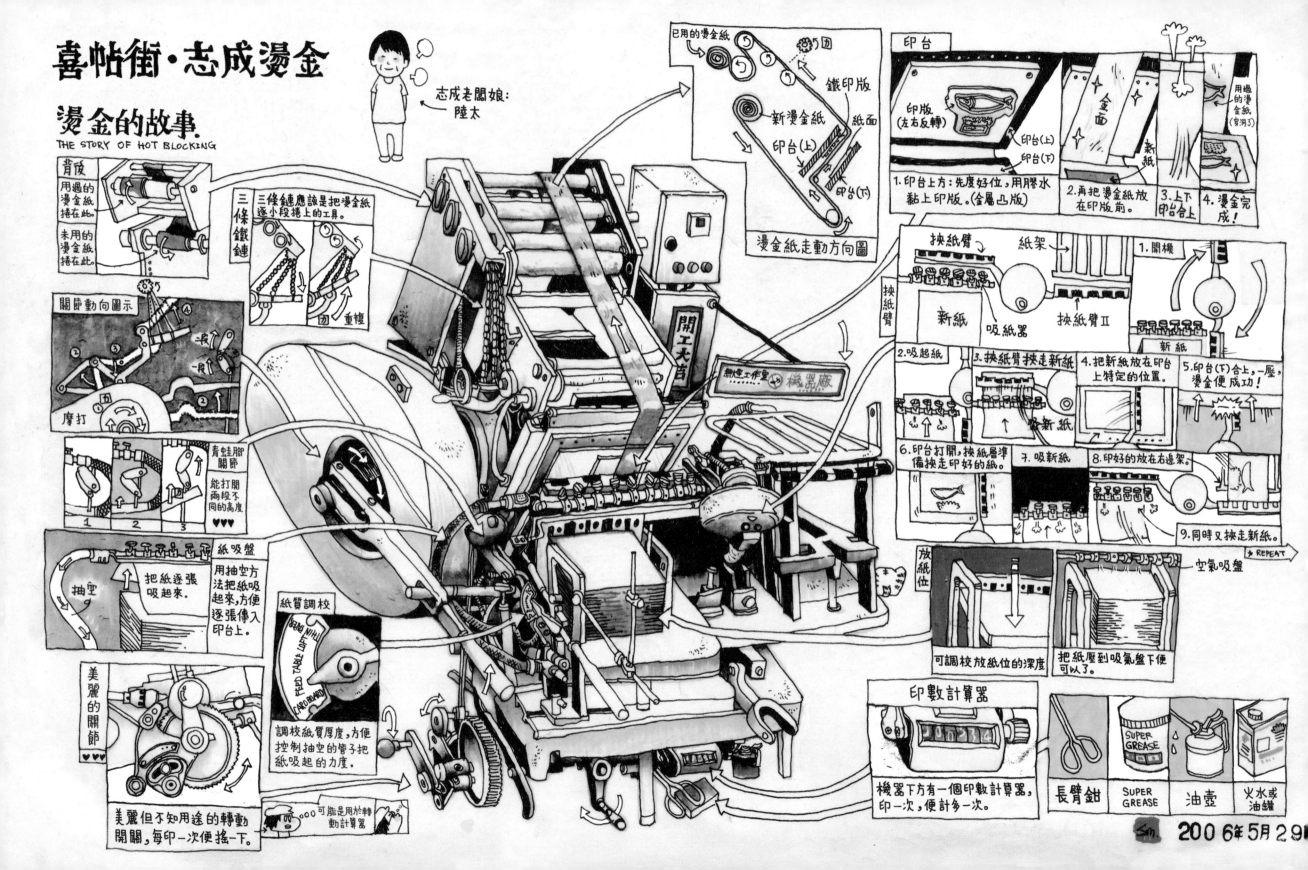

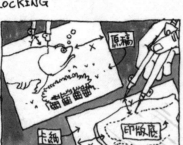
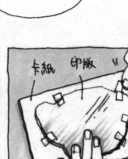
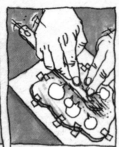

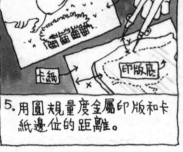

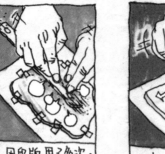
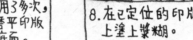
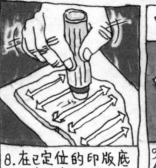
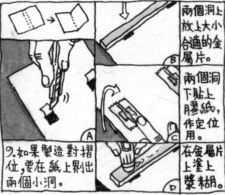
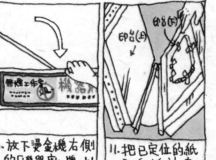
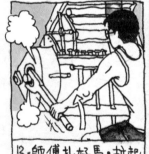

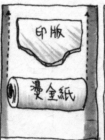
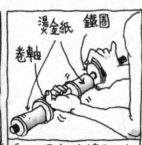
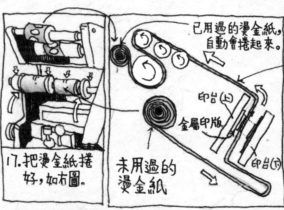
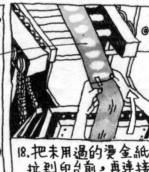
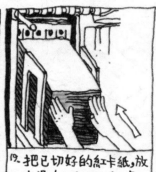

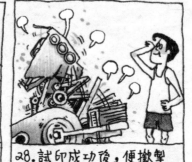

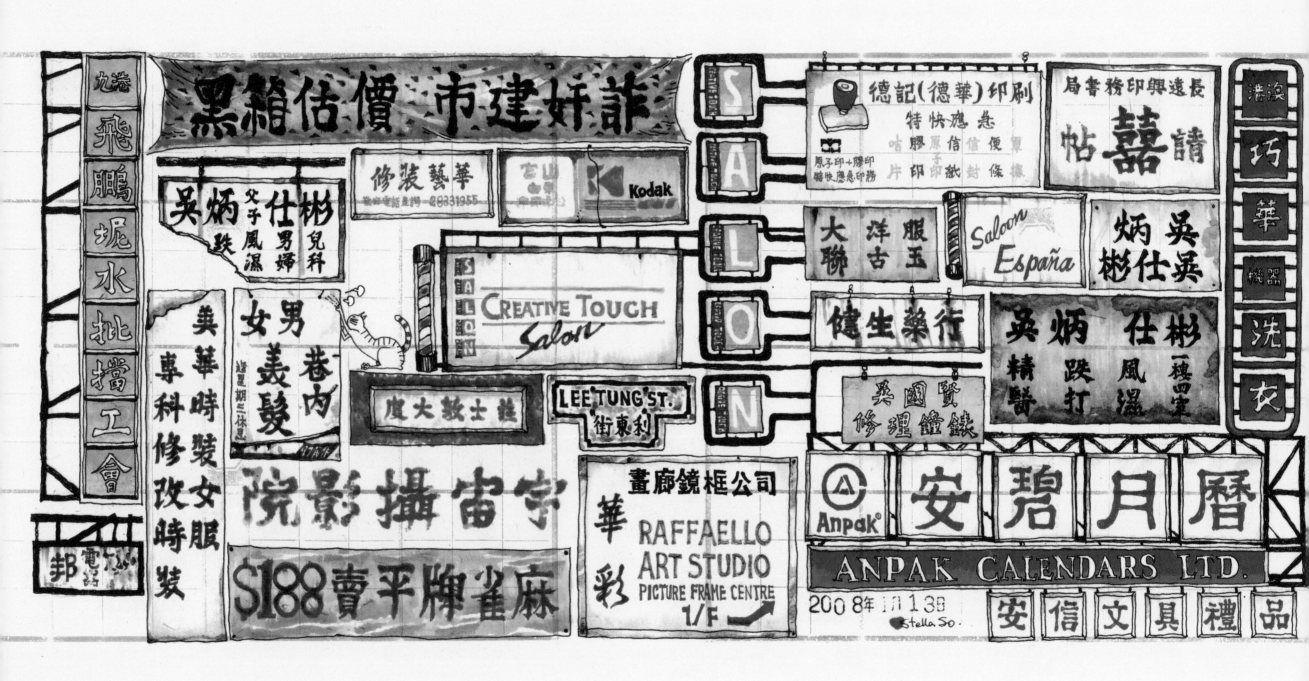

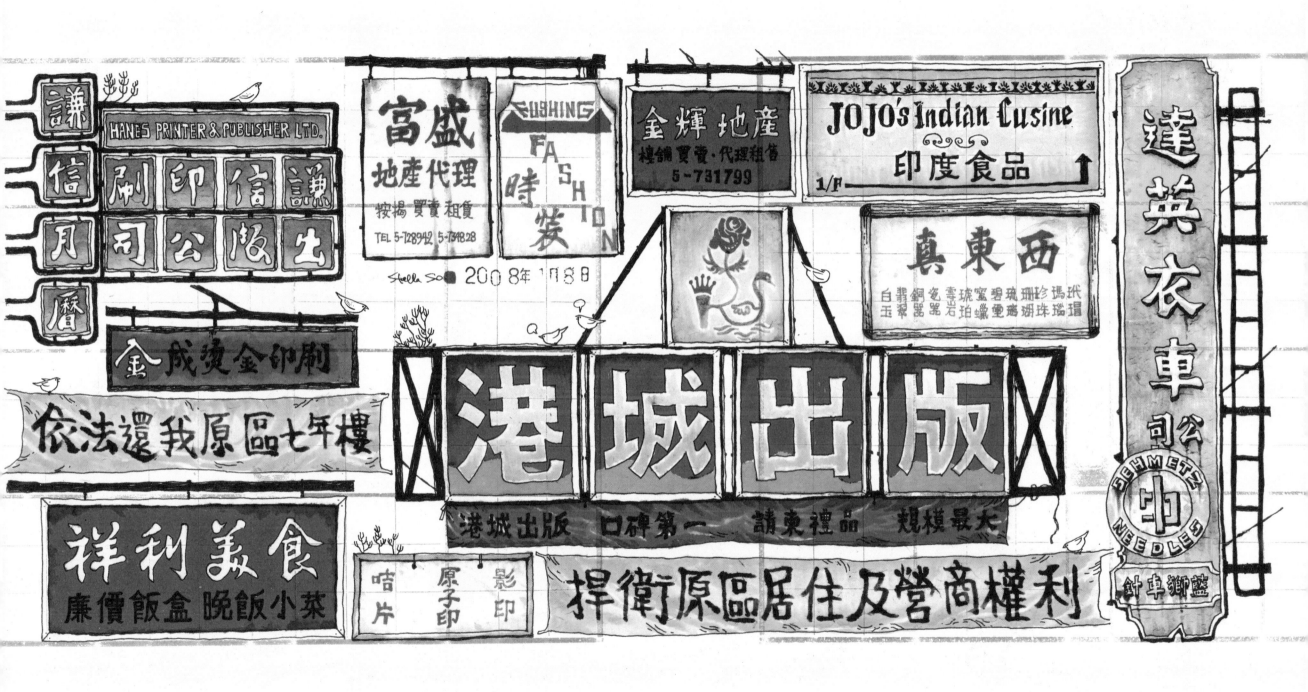

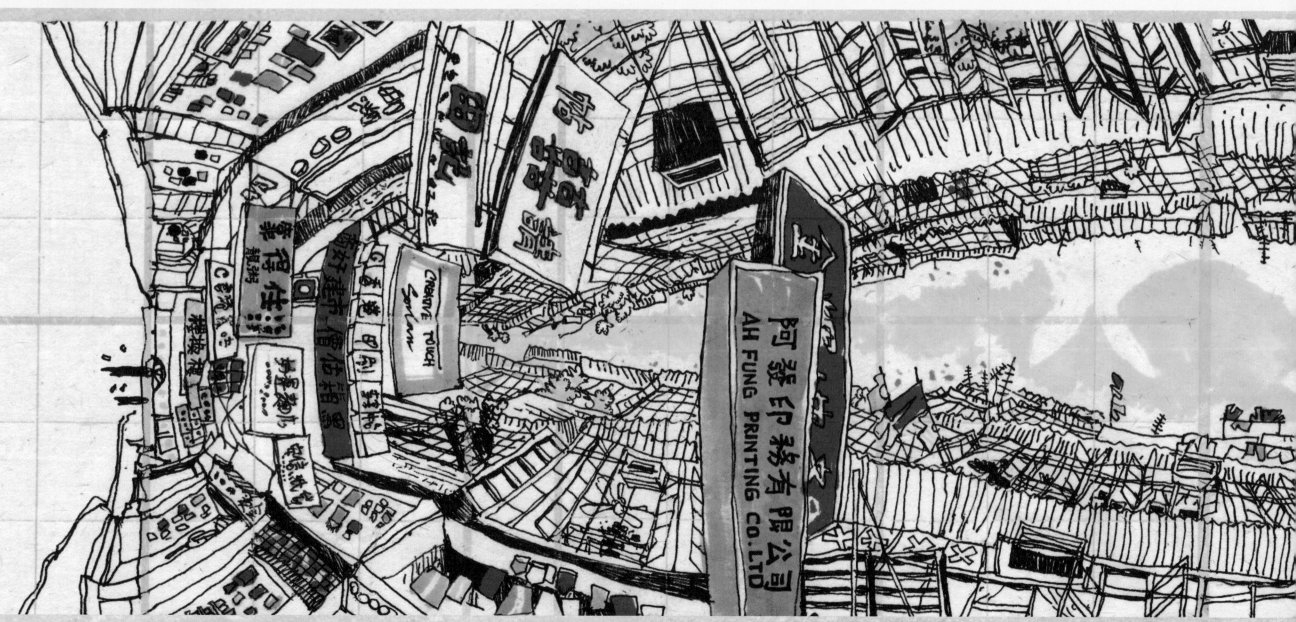

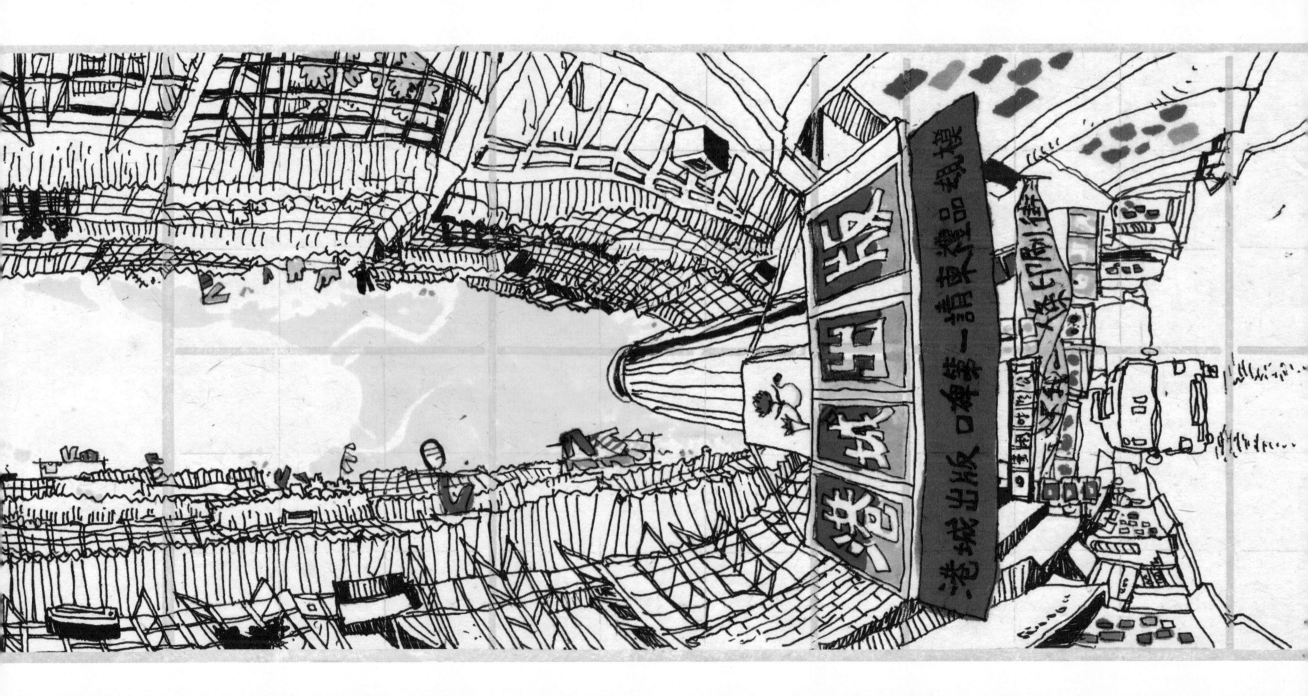

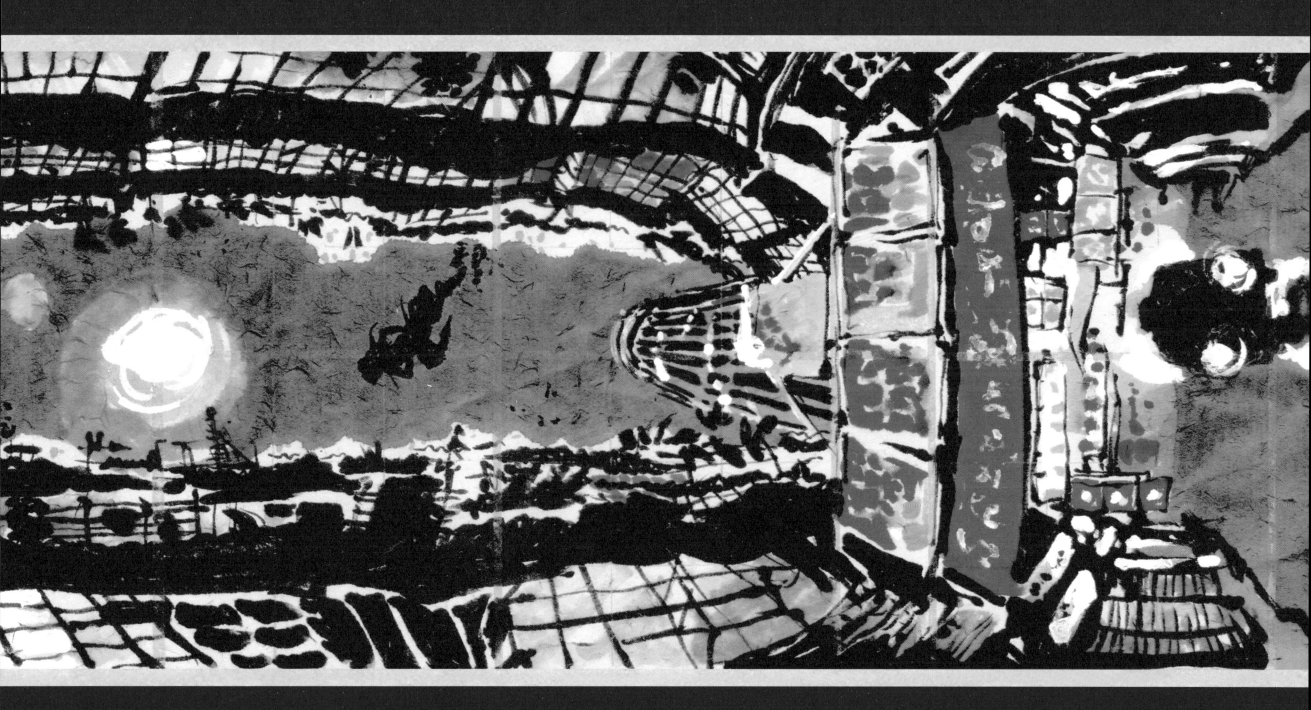

## 人在做．天在看
二○○五年十一月五日，香港政府正式接收灣仔喜帖街（利東街）
的業權。就在十一月五日當天，喜帖街長出了悲憤的標語，滿街
的行人都被染成一片血紅。

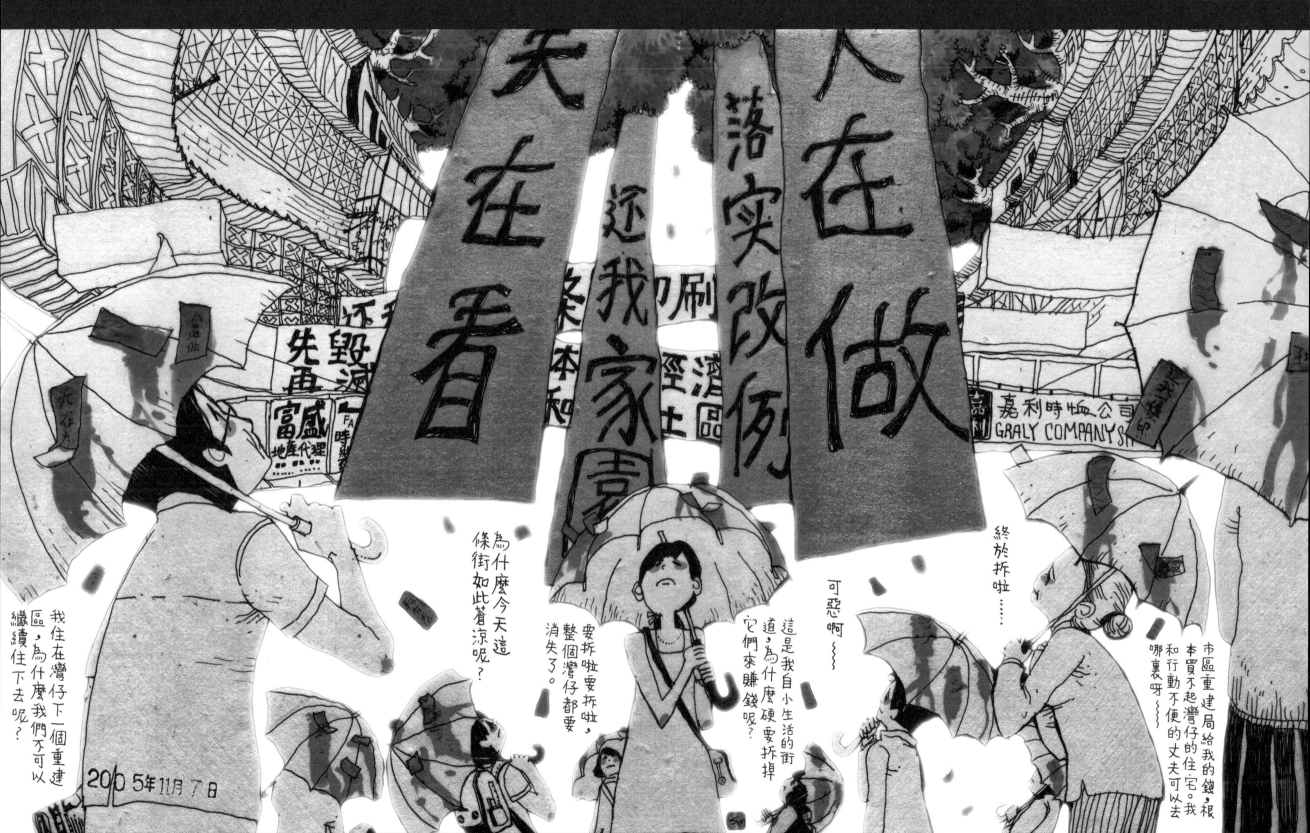

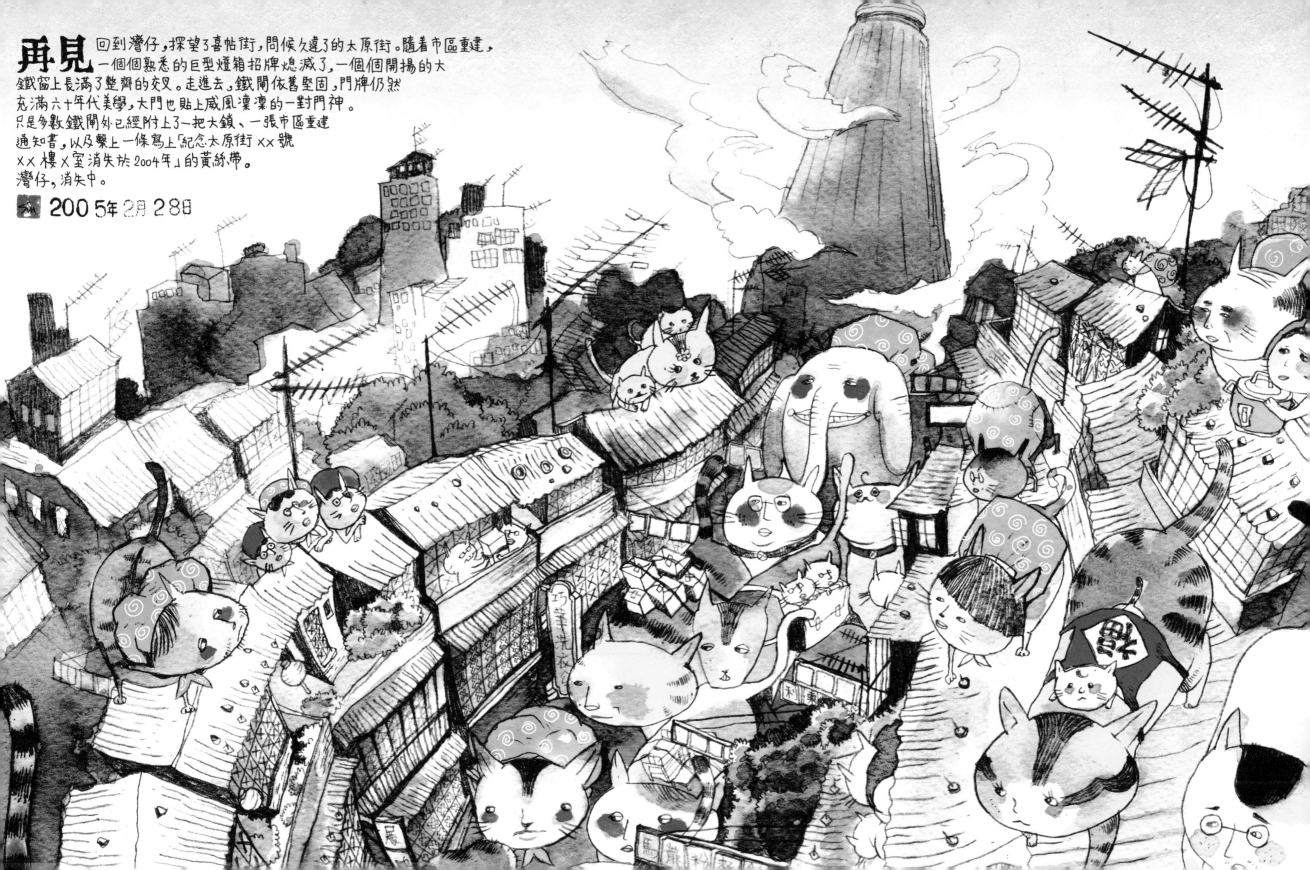

## 整整一條利東街

近來看了一個有趣的展覽,是把一整條喜帖街(利東街) FLAT COPY 出來,很厲害呀呵!
據悉因喜帖街的馬路很窄,只有九米,要平面地展示一排排六層的唐樓,便要
租用吊臂車把攝影機吊高,逐層平面拍攝,斷斷續續地拍攝及電腦合成了幾個月。當中的甜酸苦辣絕對不是觀眾
可以想像得到的,民間博物館這一舉動,佩服佩服。

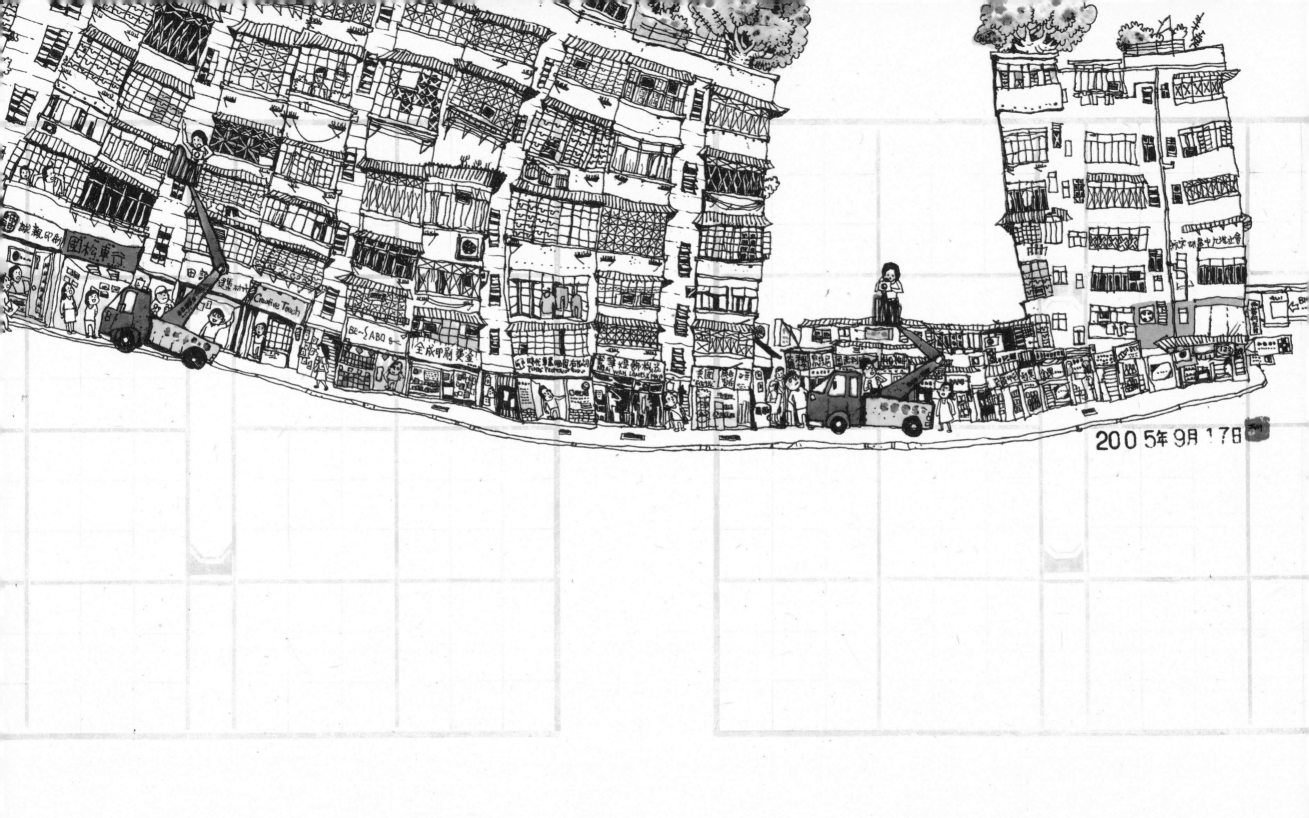

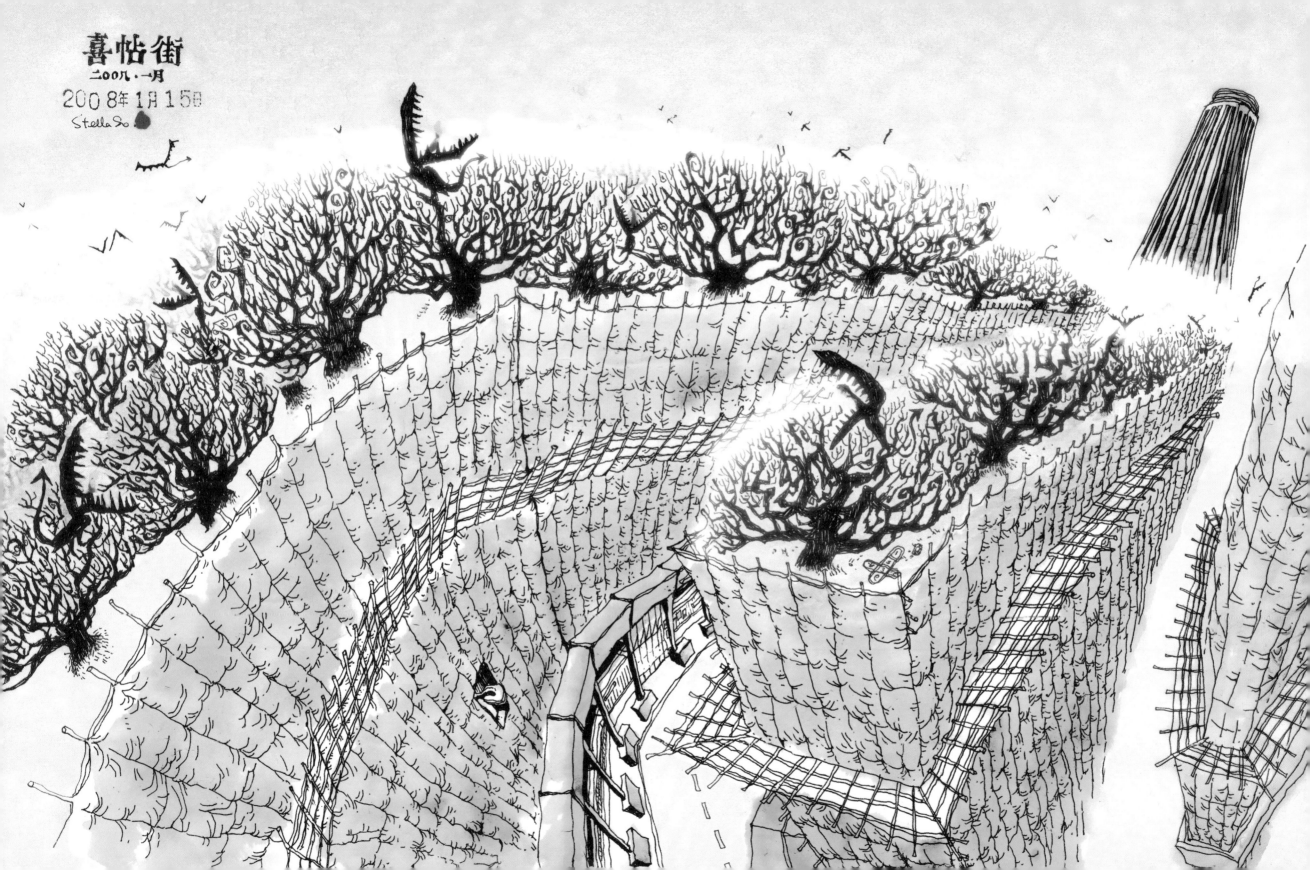

喜帖街
二〇〇八・一月
2008年1月15日
Stella So.

# 北角電車站

當電車駛入北角，就像進入了一個奇異的時空，像搭火車穿州過省經過中國不同省份。英皇道兩旁繁榮的店舖、密集的樓房、國貨公司、五光十色的霓虹光管，夾雜著不同省份的宗親會和佛堂，道觀的招牌。當由英皇道轉入春秧街，又是另一個奇景。電車駛進一個水泄不通，充滿攤檔，人山人海的狹窄露天街市。電車慢慢前進，一邊在人群和雞鴨的喧鬧聲中發出叮叮聲。電車駛過的地方，人群便像流水般向旁邊移動，當電車離開後，人群和攤檔又重新佔據電車路。經過一幕幕如走馬燈的香港美麗奇景，最終駛入北角電車站，準備向另一個時空再出發。

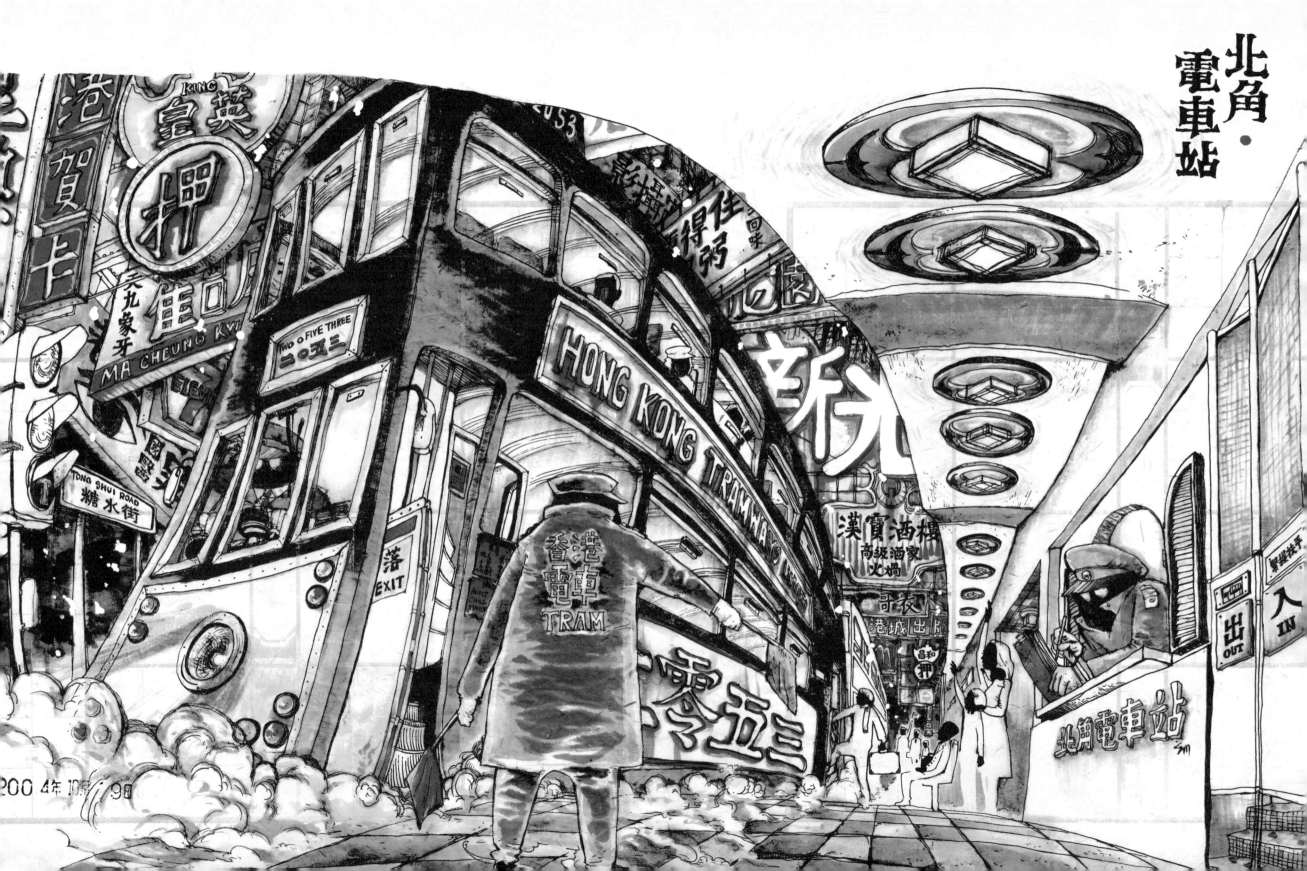

# 移動冰室

電車是香港的瑰寶，是活生生地行走的香港活化石。當年電車路兩旁的不少景象，既奢華又繁榮，但都隨時光消逝而改變。想像當年電車經過的景物，都已經與電車融為一體，例如消失了的郵局、酒店、天星碼頭、大酒樓、舞廳、劇院、戲院、冰室、餐廳、茶樓等等，如果要感受舊日香港細膩的情懷、慢活的生活，不妨走上電車一轉。

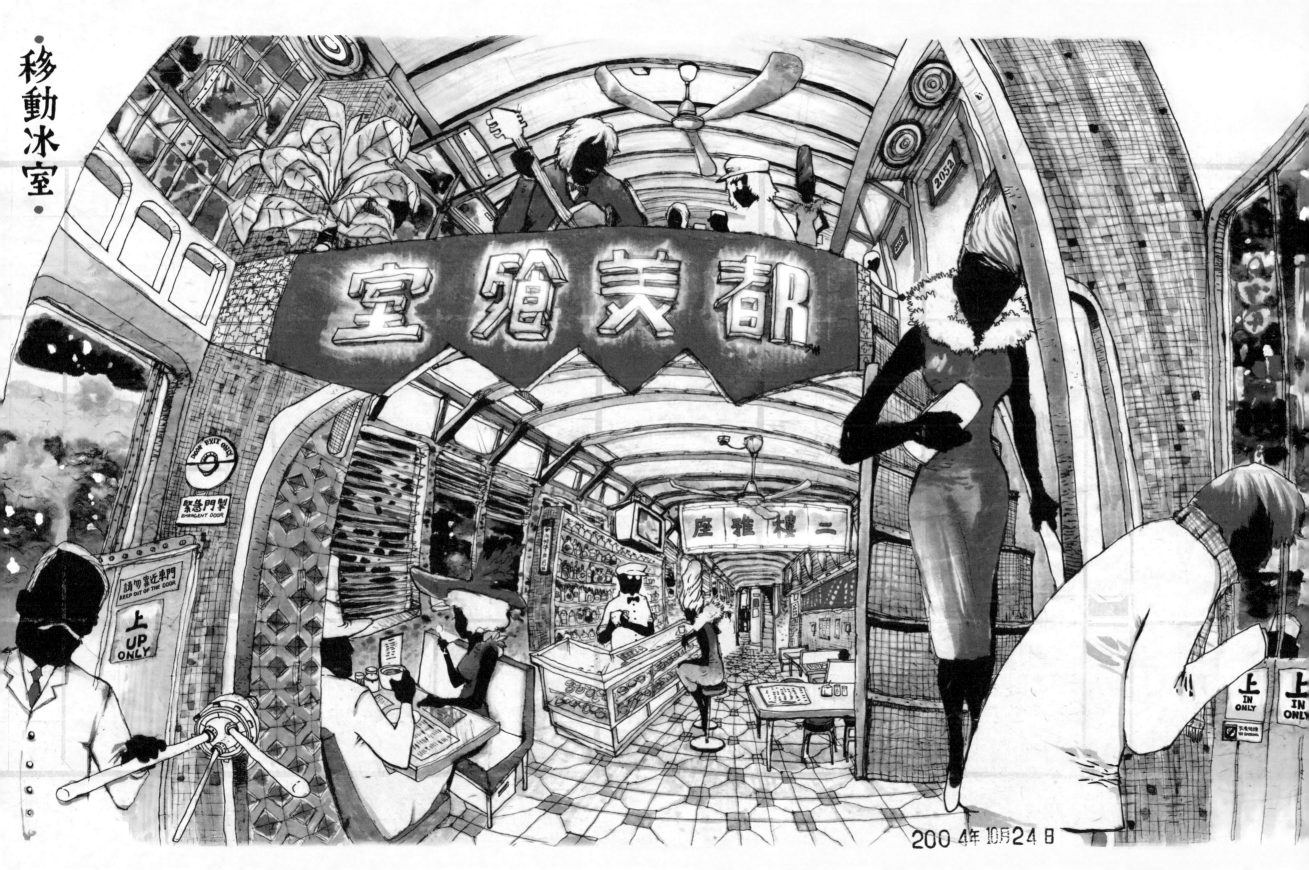

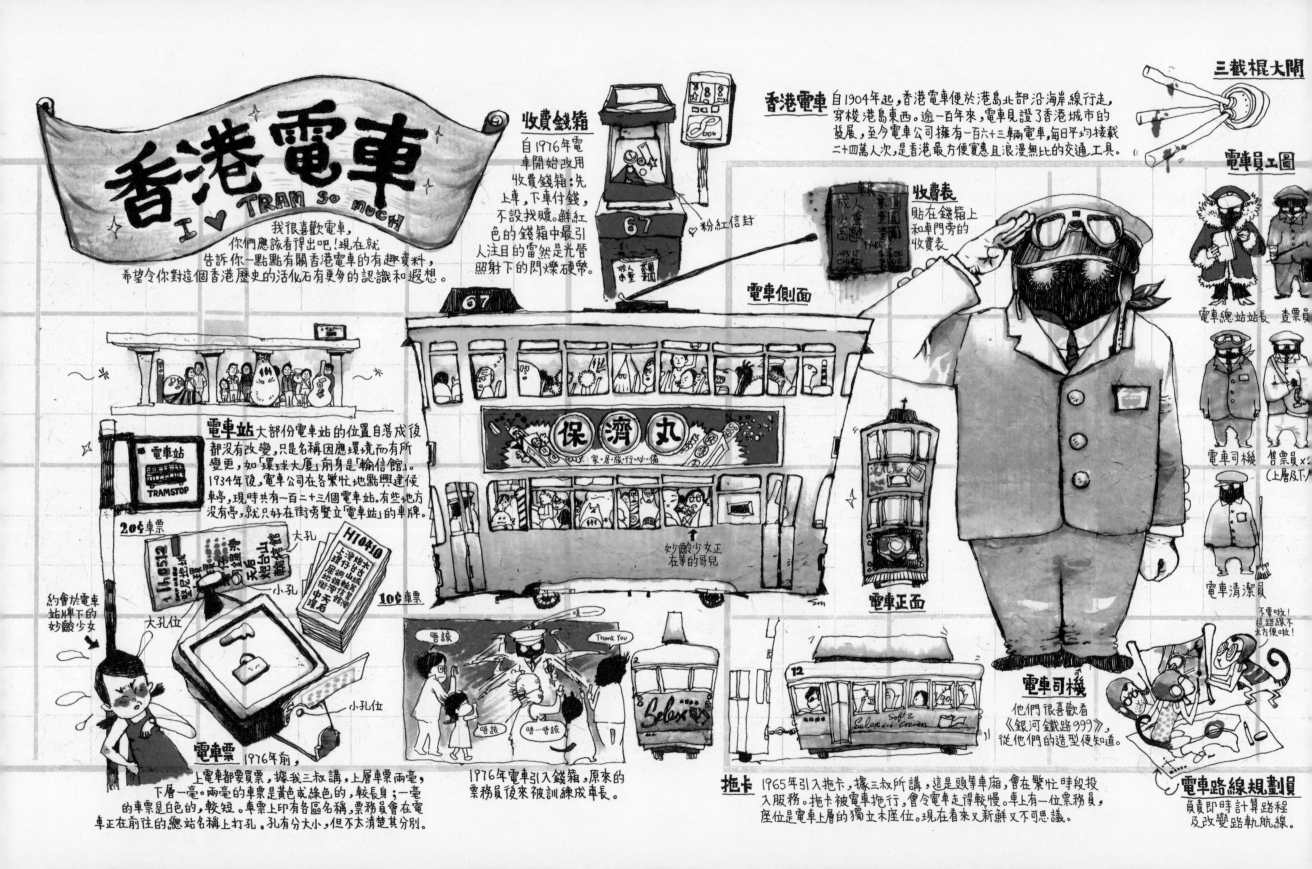

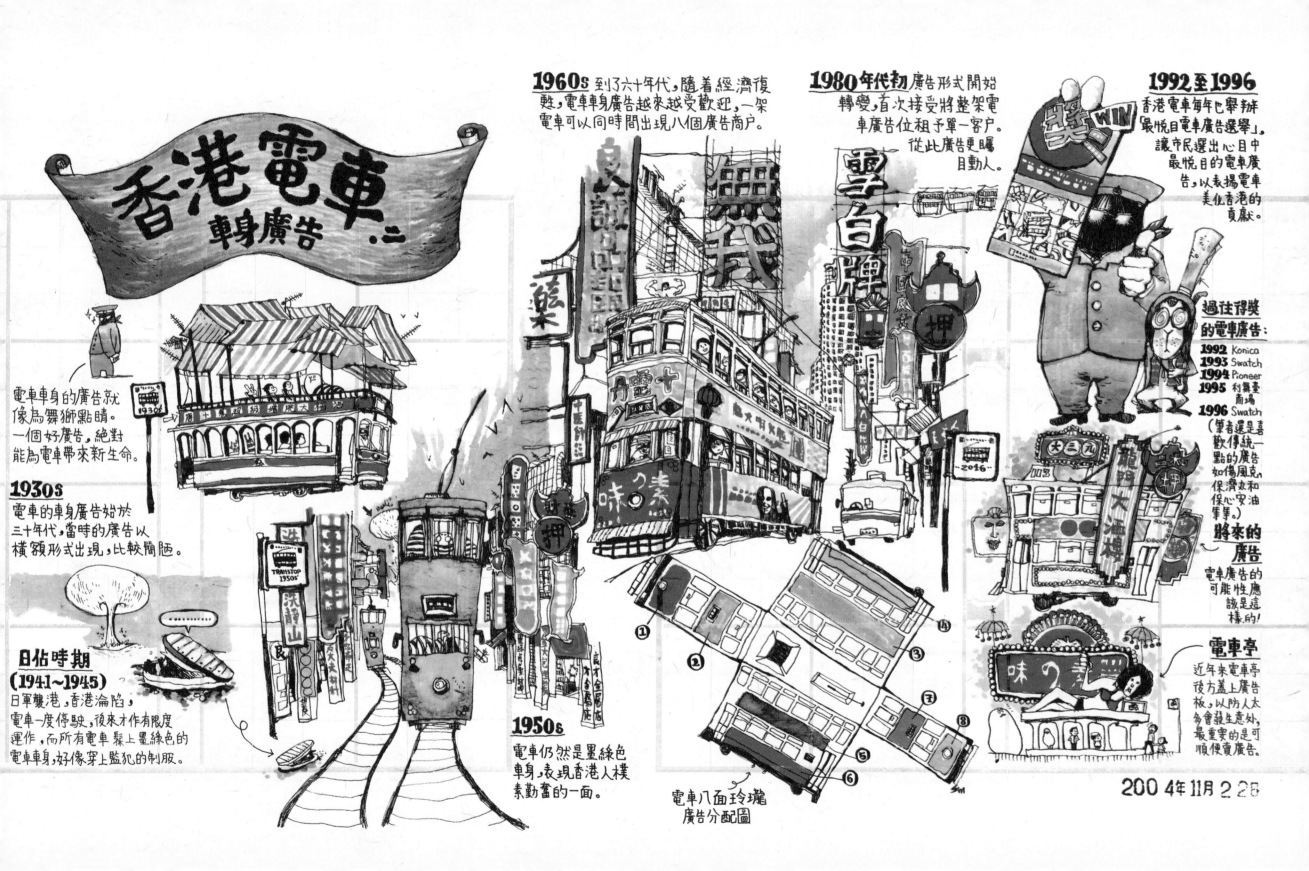

# 香港電車 車身廣告 (二)

電車車身的廣告就像為舞獅點睛。一個好廣告，絕對能為電車帶來新生命。

## 1930s
電車的車身廣告始於三十年代，當時的廣告以橫額形式出現，比較簡陋。

## 日佔時期 (1941~1945)
日軍攻港，香港淪陷，電車一度停駛，後來才作有限度運作，而所有電車髹上墨綠色的電車車身，好像穿上監犯的制服。

## 1950s
電車仍然是墨綠色車身，表現香港人樸素勤奮的一面。

電車八面玲瓏廣告分配圖

## 1960s
到了六十年代，隨着經濟復甦，電車車身廣告越來越受歡迎，一架電車可以同時間出現八個廣告商戶。

## 1980年代初
廣告形式開始轉變，首次接受將整架電車廣告位租予單一客戶。從此廣告更矚目動人。

## 1992至1996
香港電車每年也舉辦「最悅目電車廣告選舉」，讓市民選出心目中最悅目的電車廣告，以表揚電車美化香港的貢獻。

### 過往得獎的電車廣告：
- 1992 Konica
- 1993 Swatch
- 1994 Pioneer
- 1995 利舞臺廣場
- 1996 Swatch

(筆者還是喜歡傳統一點的廣告如傷風克、保濟丸和保心安油等等。)

### 將來的廣告
電車廣告的可能性應該是這樣的!

### 電車亭
近年來電車亭後方蓋上廣告板，以防人太多會發生意外，最重要的是可順便賣廣告。

2004年11月2日

# 不同年代的電車

**第一代電車**

採用單層車身設計,於1904年開始投入服務。

**第二代電車**

1912年推出雙層設計,上層無蓋,為半開篷式的設計。

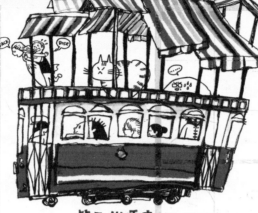

**第三代電車**

1918年,電車上層加上帆布帳篷。

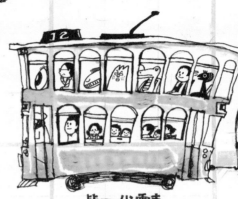

**第四代電車**

上層車身以全密封式設計,於三十年代開始投入服務,為現今電車的雛形。

**拖卡**

單層設計,因電車車廂過於擠迫,於是以電車拖住小卡車來增加載客量。

**第四代電車改良香港化型**

六十年代,由圓拱形窗戶改為方形木框窗,西式味減低,加重了東方味。開始接受多個廣告並存於單一電車上。

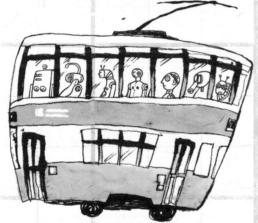

**第五代電車**

2000年面世,車身改用鋁合金材料,頗似巴士或者一塊用過的肥皂,其他不予置評。

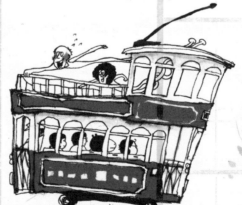

**古董電車128號**

似乎是第三代和第四代電車的混合體。上層露台較大,接受旅遊婚宴等預約。

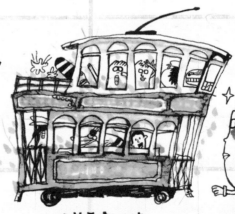

**古董電車28號**

車身外有很多電燈泡,夜間行駛時神秘得很。

**維修用電車**

擁有 BEATLES YELLOW SUBMARINE 的所有法寶,需要時更可以上天下海。

200 4年 12月 3 10

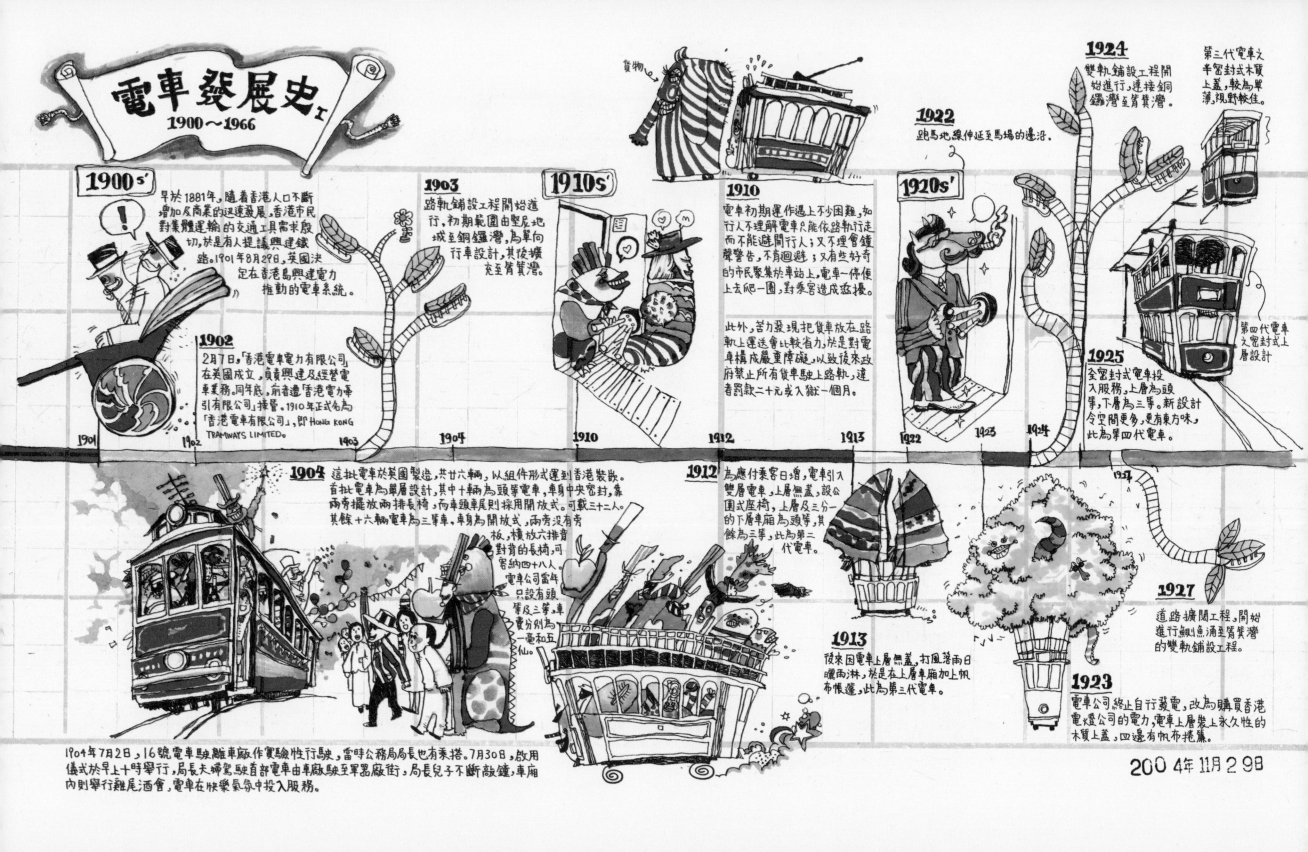

# 電車發展史 I

## 1900~1966

**1900s'**
早於1881年，隨着香港人口不斷增加及商業的迅速發展，香港市民對集體運輸的交通工具需求殷切，於是有人提議興建鐵路。1901年8月29日，英國決定在香港島興建電力推動的電車系統。

**1902**
2月7日，「香港電車電力有限公司」在英國成立，負責興建及經營電車業務。同年底，前者遭「香港電力牽引有限公司」接質。1910年正式名為「香港電車有限公司」，即 HONG KONG TRAMWAYS LIMITED.

**1903**
路軌鋪設工程開始進行，初期範圍由堅尼地城至銅鑼灣，為單向行車設計，其後擴充至筲箕灣。

**1910s'**

**1910**
電車初期運作遇上不少困難，如行人不理解電車只能依路軌行走而不能避開行人；又不理會鐘聲警告，不肯迴避；又有些好奇的市民聚集於車站上。電車一停便上去爬一圍，對乘客造成滋擾。

此外，苦力發現把貨車放在路軌上運送會比較省力，於是對電車構成嚴重障礙，以致後來政府禁止所有貨車駛上路軌，違者罰款二十元或入獄一個月。

**1920s'**

**1922**
跑馬地線伸延至馬場的邊沿。

**1924**
雙軌鋪設工程開始進行，連接銅鑼灣至筲箕灣。

第三代電車之半窩封式木質上蓋，較為單薄，視野較佳。

第四代電車之窩封式上層設計

**1925**
全窩封式電車投入服務，上層為頭等，下層為三等。新設計令空間更多，更有東方味，此為第四代電車。

**1904**
這批電車於英國製造，共廿六輛，以組件形式運到香港裝嵌。首批電車為單層設計，其中十輛為頭等電車，車身中央窩封，靠兩旁擺放兩排長椅，而車頭車尾則採用開放式。可載三十二人。其餘十六輛電車為三等，車身為開放式，兩旁設有旁板，橫放六排背對背的長椅，可容納約四十八人。電車公司當年只設有頭等及三等，車費分別為一毫和五仙。

**1912**
為應付乘客日增，電車引入雙層電車，上層無蓋，設公園式座椅，上層及三分一的下層車廂為頭等，其餘為三等，此為第二代電車。

**1913**
後來因電車上層無蓋，打風落雨日曬雨淋，於是在上層車廂加上帆布帳篷，此為第三代電車。

**1927**
道路擴闊工程，開始進行鰂魚涌至筲箕灣的雙軌鋪設工程。

**1923**
電車公司終止自行發電，改為購買香港電燈公司的電力，電車上層裝上永久性的木質上蓋，四邊有帆布捲簾。

1904年7月2日，16號電車駛離車廠作實驗性行駛，雷時公務局局長也有乘搭。7月30日，啟用儀式於早上十時舉行，局長夫婦駕駛首部電車由車廠駛至軍器廠街，局長兒子不斷敲鐘，車廂內則舉行雞尾酒會，電車在快樂氣氛中投入服務。

2004年11月29日

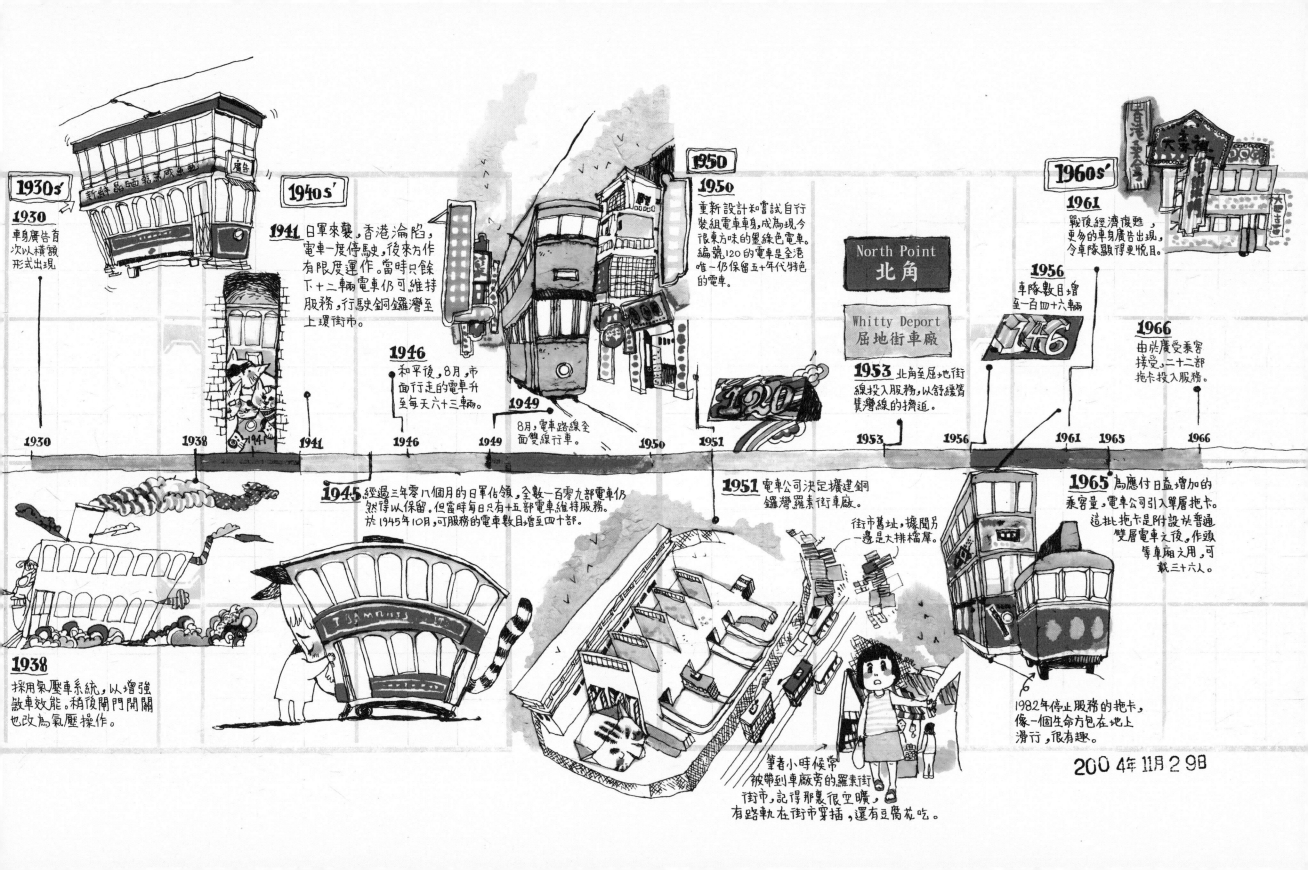

**1930s'**

**1930**
車身廣告首
次以橫額
形式出現

**1940s'**

**1941** 日軍來襲,香港淪陷,
電車一度停馬史,後來方作
有限度運作。當時只餘
下十二輛電車仍可維持
服務,行駛銅鑼灣至
上環街市。

**1946**
和平後,8月,市
面行走的電車升
至每天六十三輛。

**1949**
8月,電車路線全
面雙線行車。

**1938**
採用氣壓車系統,以增強
敏車效能。稍後開門開關
也改為氣壓操作。

**1945** 經過三年零八個月的日軍佔領,全數一百零九部電車仍
然得以保留。但當時每日只有十五部電車維持服務。
於1945年10月,可服務的電車數目增至四十部。

**1950**

**1950**
重新設計和嘗試自行
裝組電車車身,成為現今
很東方味的墨綠色電車。
編號120的電車是全港
唯一仍保留五十年代特色
的電車。

North Point
北角

Whitty Deport
屈地街車廠

**1953** 北角至屈地街
線投入服務,以舒緩筲
箕灣線的擠逼。

**1951** 電車公司決定擴建銅
鑼灣羅素街車廠。

街市舊址,據聞另
一邊是大排檔屋。

筆者小時候常
被帶到車廠旁的羅素街
街市,記得那裏很空曠,
有路軌在街市穿插,還有豆腐花吃。

**1960s'**

**1961**
戰後經濟復甦,
更多的車身廣告出現,
令車隊顯得更悅目。

**1956**
車隊數目增
至一百四十六輛

**1966**
由於廣受乘客
接受,二十二部
拖卡投入服務。

**1965** 為應付日益增加的
乘客量,電車公司引入單層拖卡。
這批拖卡是附設於普通
雙層電車之後,作頭
等車廂之用,可
載三十六人。

1982年停止服務的拖卡,
像一個生命方包在地上
滑行,很有趣。

1930　1938　1941　1946　1949　1950　1951　1953　1956　1961　1965　1966

2004年11月29日

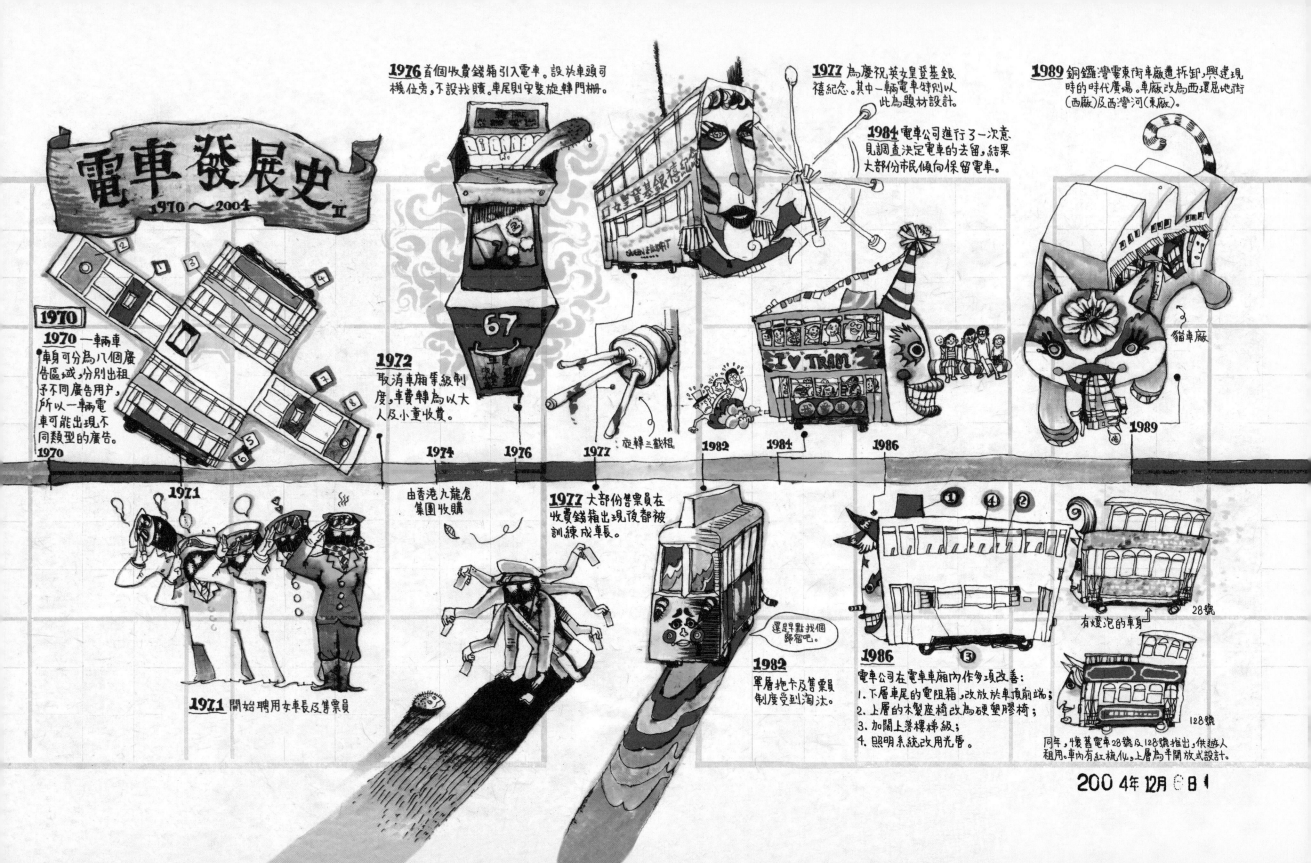

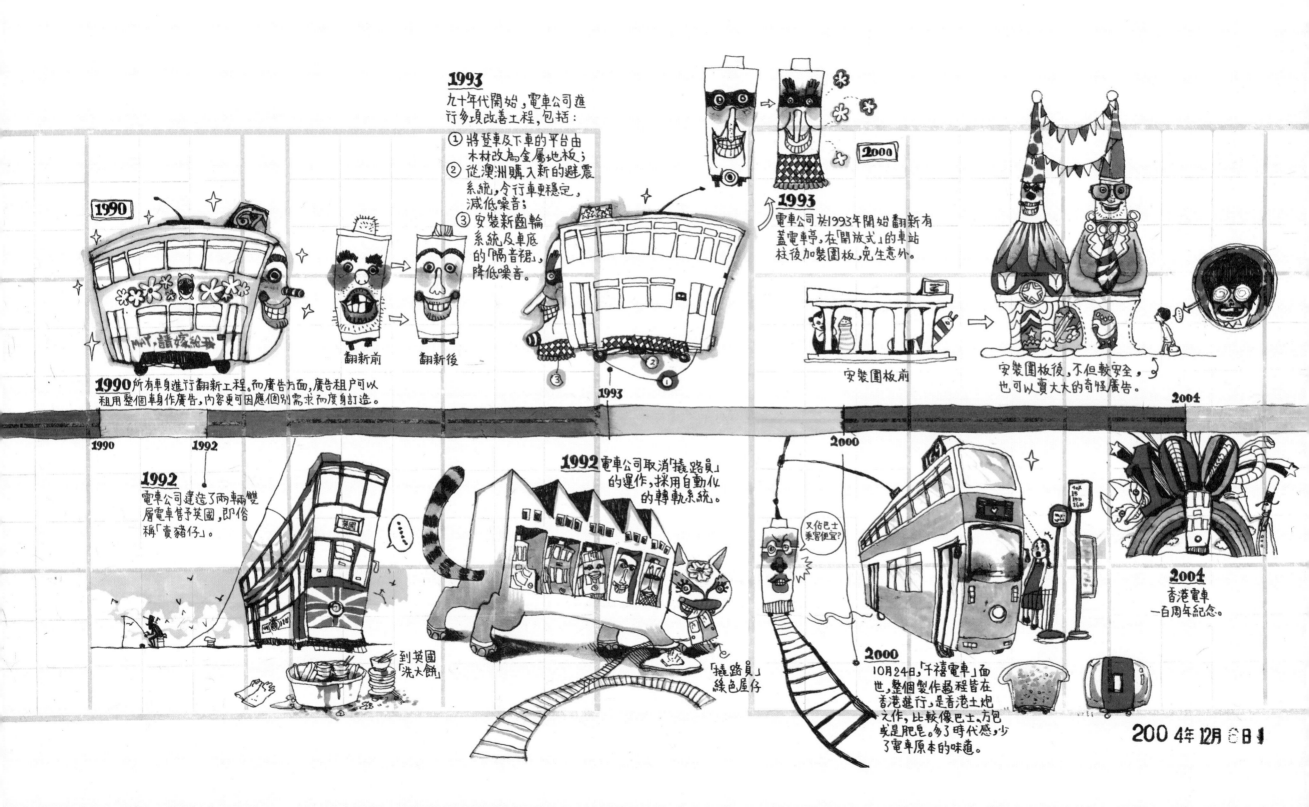

**1993**

九十年代開始，電車公司進行多項改善工程，包括：

① 將登車及下車的平台由木材改為金屬地板；
② 從澳洲購入新的避震系統，令行車更穩定，減低噪音；
③ 安裝新齒輪系統及車底的「隔音裙」，降低噪音。

**1990**

**2000**

**1993**

電車公司於1993年開始翻新有蓋電車亭，在「開放式」的車站柱後加裝圍板，免生意外。

**1990** 所有車身進行翻新工程，而廣告方面，廣告租戶可以租用整個車身作廣告，內容更可因應個別需求而度身訂造。

翻新前　翻新後

安裝圍板前

安裝圍板後，不但較安全，也可以賣大大的奇怪廣告。

**1993**

**1990**　**1992**　**2000**　**2004**

**1992**

電車公司建造了兩輛雙層電車售予英國，即俗稱「賣豬仔」。

**1992** 電車公司取消「撬路員」的運作，採用自動化的轉軌系統。

到英國「洗大餅」

「撬路員」綠色屋仔

又佔巴士乘客便宜？

**2000**

10月24日，「千禧電車」面世，整個製作過程皆在香港進行，是香港土炮之作，比較像巴士、方包或是肥皂。多了時代感，少了電車原本的味道。

**2004**

香港電車一百周年紀念。

2004年12月8日

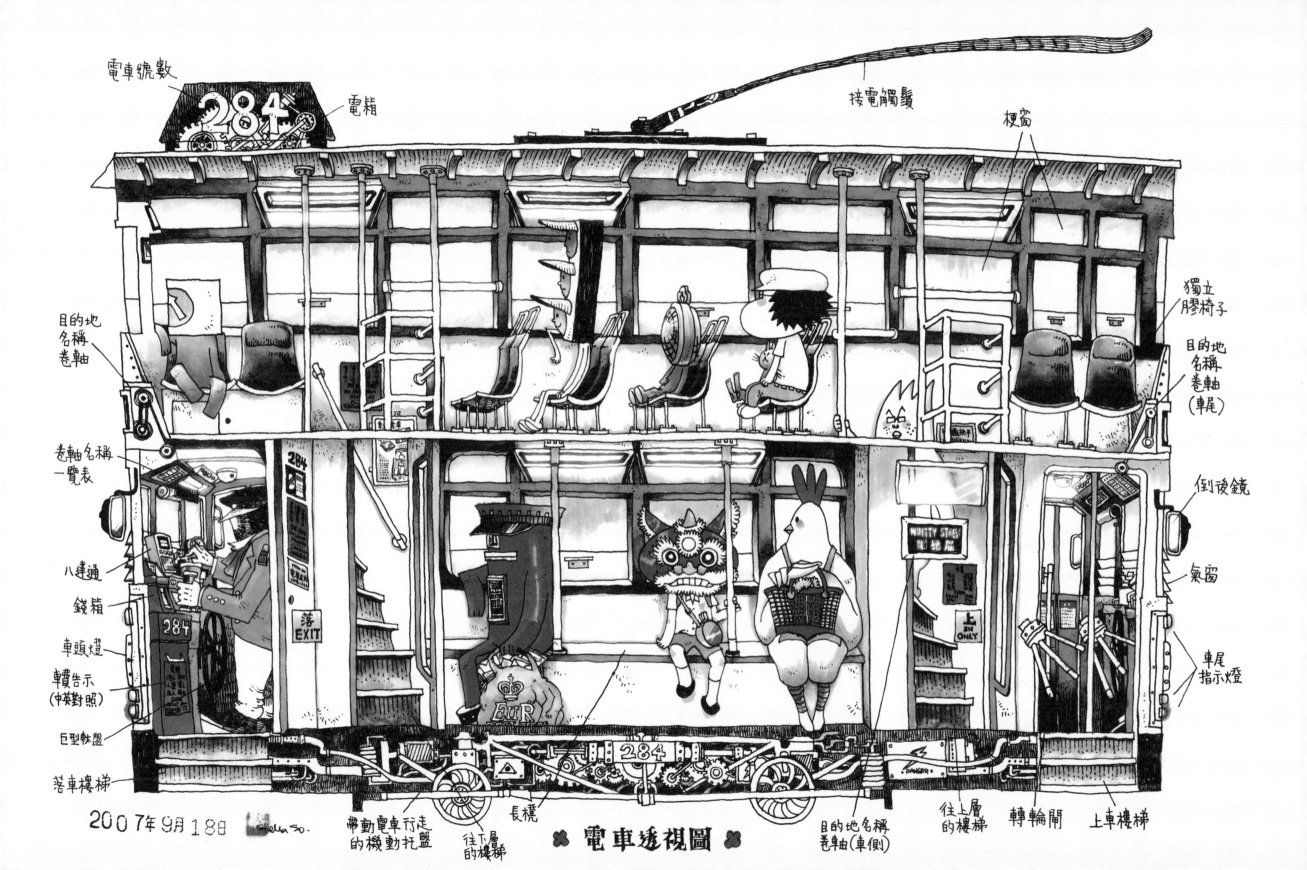

# 龍門電車駕駛倉

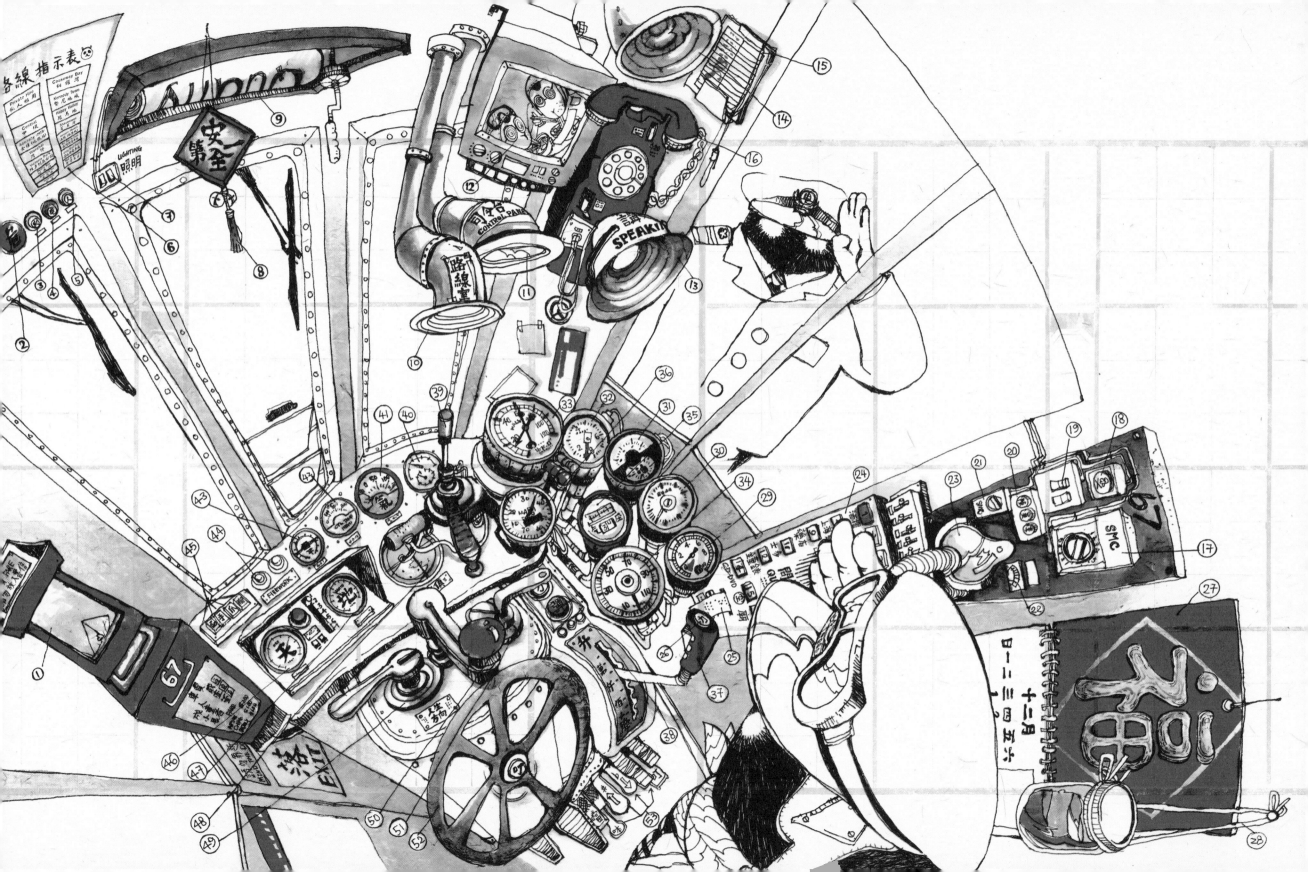

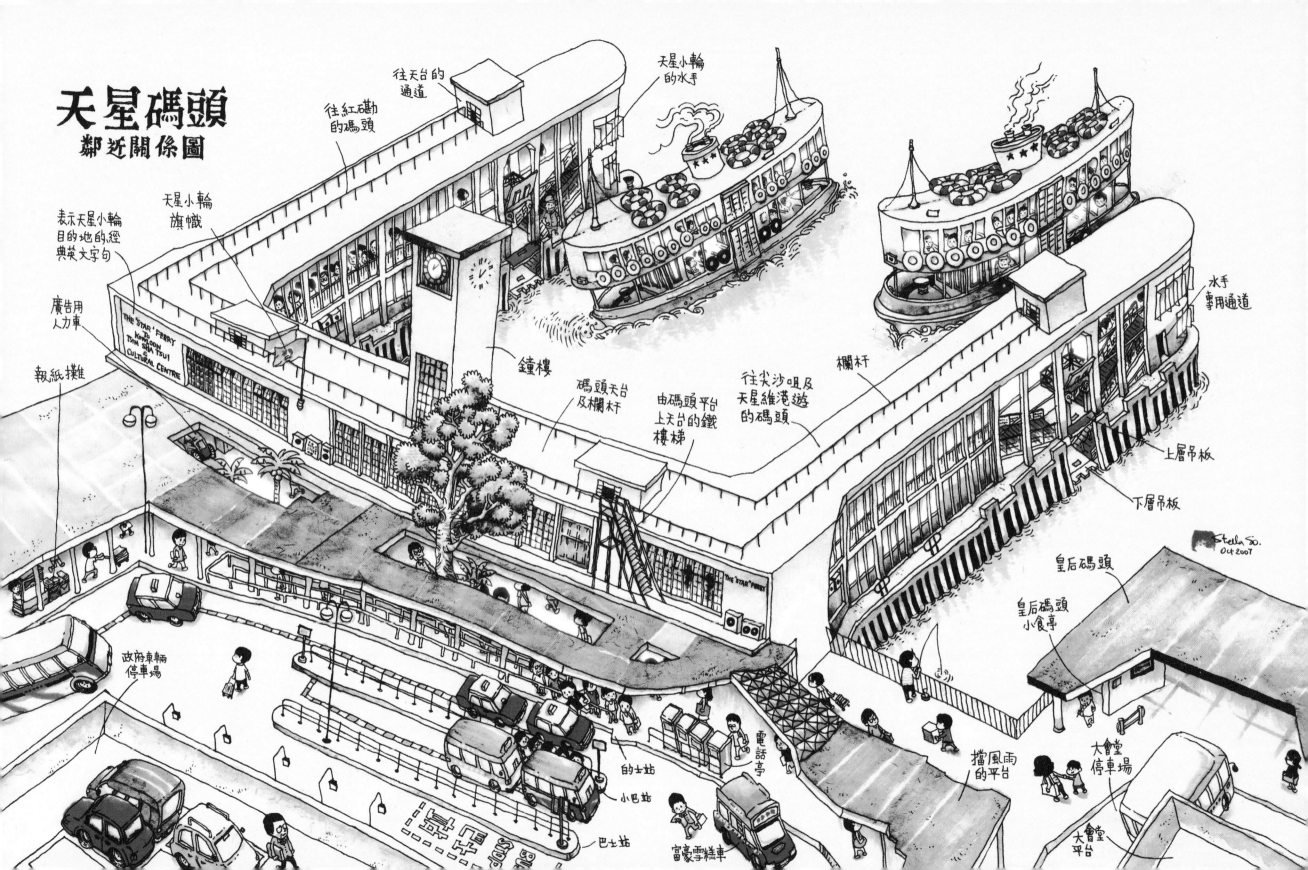

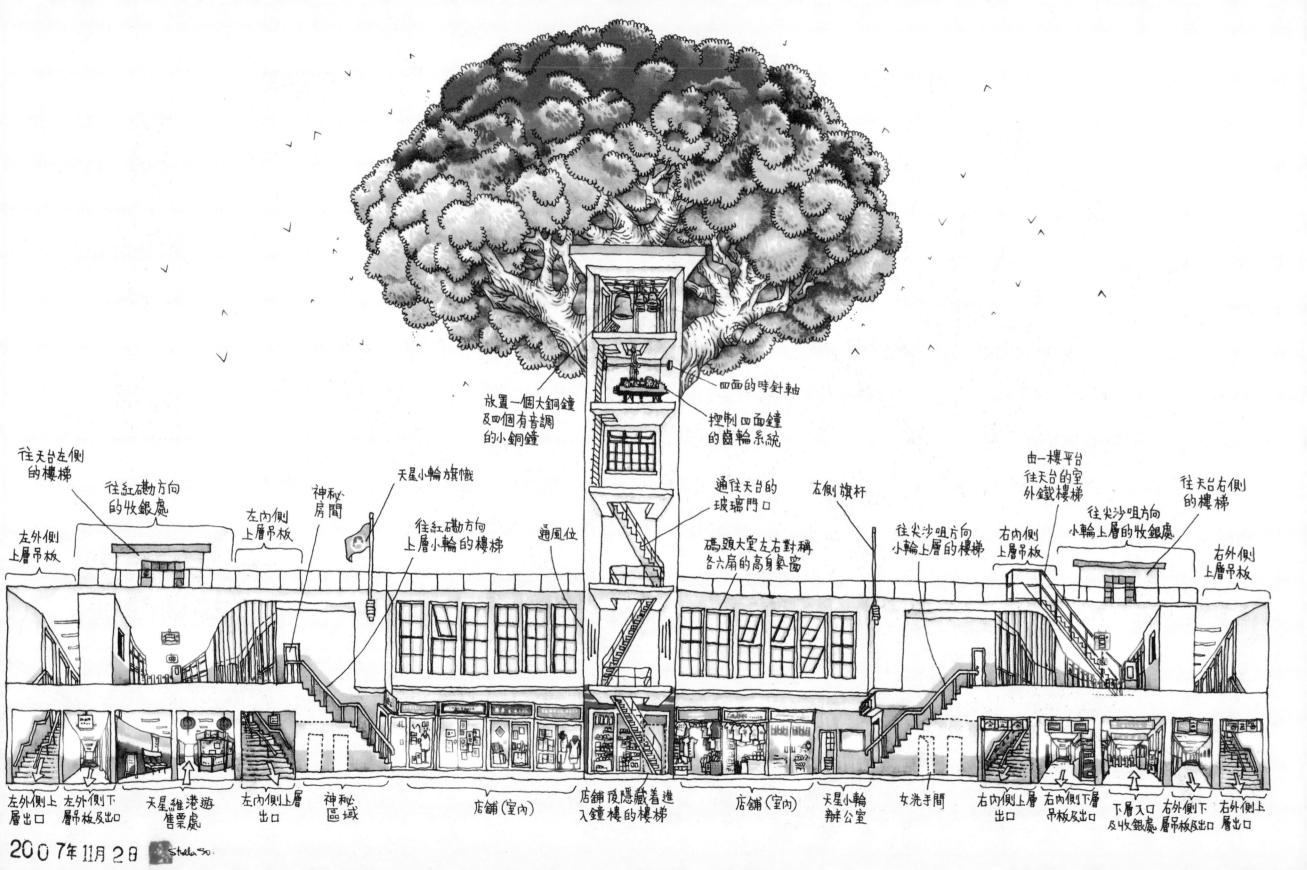

放置一個大銅鐘
及四個有音調
的小銅鐘

四面的時針軸

控制四面鐘
的齒輪系統

往天台左側
的樓梯

往紅磡方向
的收銀處

天星小輪旗幟

神秘
房間

通往天台的
玻璃門口

右側旗杆

由一樓平台
往天台的室
外鐵樓梯

往天台右側
的樓梯

左內側
上層吊板

往紅磡方向
上層小輪的樓梯

通風位

往尖沙咀方向
小輪上層的樓梯

右內側
上層吊板

往尖沙咀方向
小輪上層的收銀處

左外側
上層吊板

碼頭大堂左右對稱
各六扇的高身橫窗

右外側
上層吊板

左外側上
層出口

左外側下
層吊板及出口

天星維港遊
售票處

左內側上層
出口

神秘
區域

店舖(室內)

店舖後隱藏着進
入鐘樓的樓梯

店舖(室內)

天星小輪
辦公室

女洗手間

右內側上層
出口

右內側下層
吊板及出口

下層入口
及收銀處

右外側下
層吊板及出口

右外側上
層出口

2007年11月2日  Stella So.

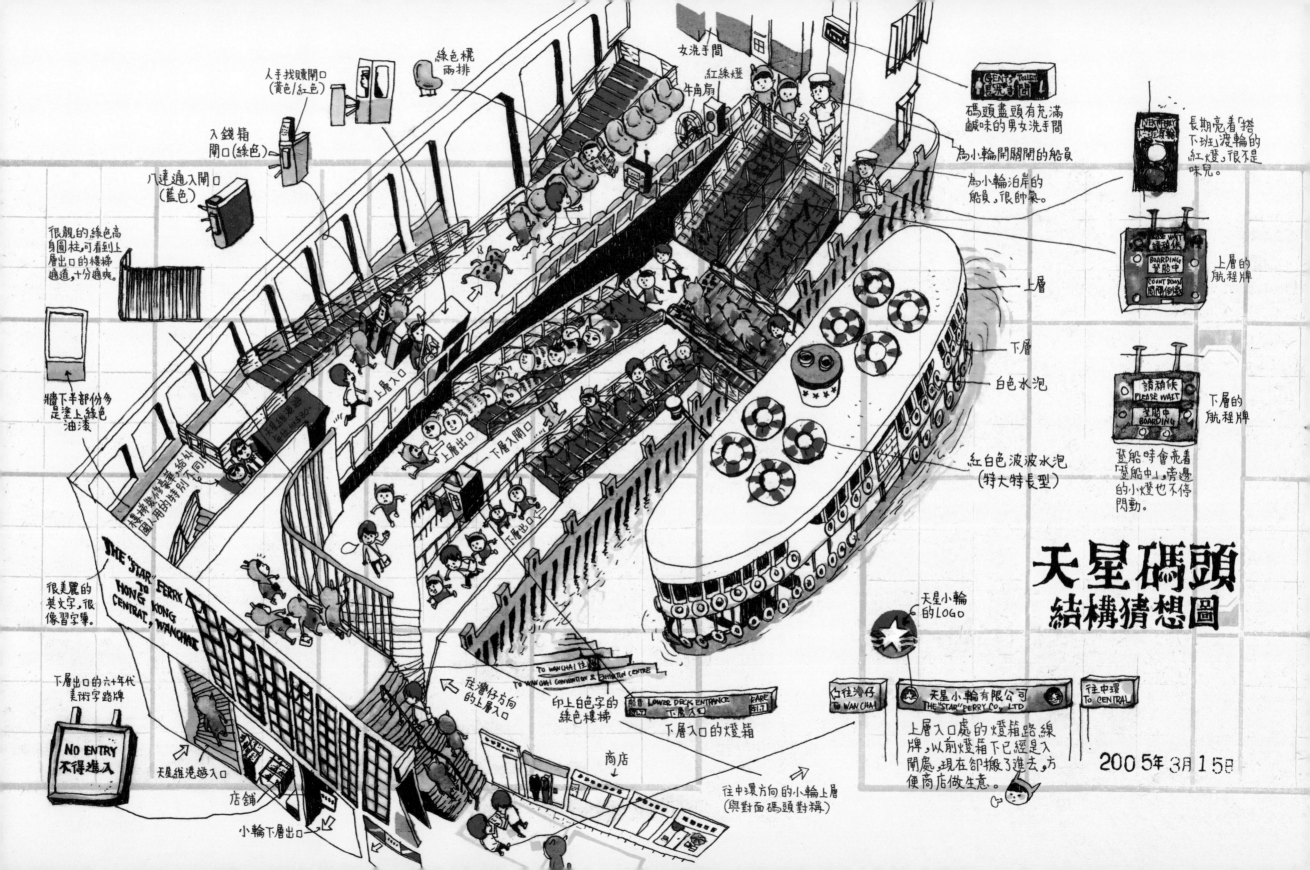

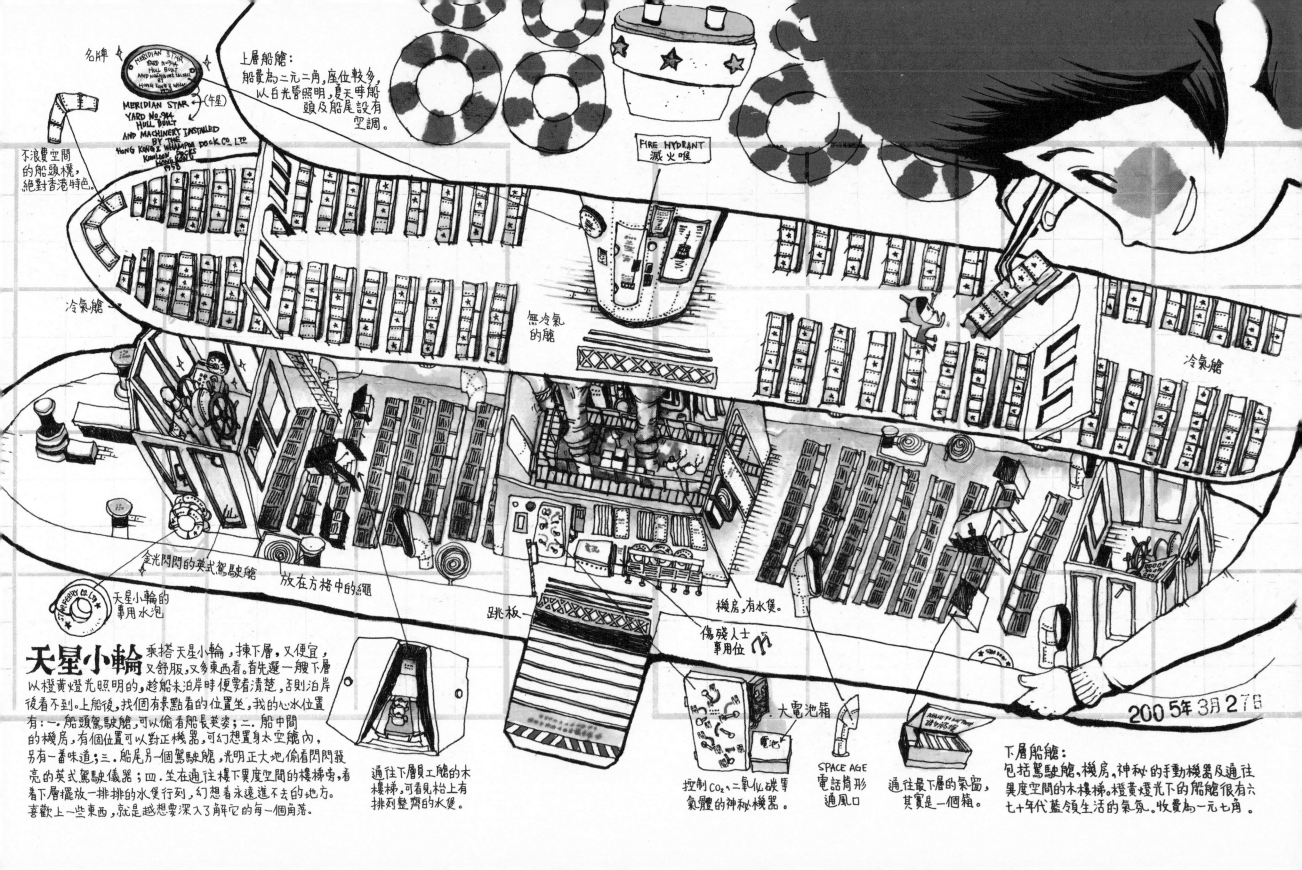

名牌

MERIDIAN STAR
YARD No.944
HULL BUILT
AND MACHINERY INSTALLED
BY
HONG KONG & WHAMPOA DOCK CO. LTD
KOWLOON DOCKS
HONG KONG
1958

MERIDIAN STAR (午星)

上層船艙:
船費為二元二角,座位較多,以白光管照明,夏天時船頭及船尾設有空調。

不浪費空間的船頭櫈,絕對香港特色。

FIRE HYDRANT
滅火喉

冷氣艙

無冷氣的艙

冷氣艙

金光閃閃的英式駕駛艙

放在方格中的繩

天星小輪的專用水泡

STAR FERRY CO. LTD

機房,有水煲。

跳板

傷殘人士專用位

**天星小輪** 乘搭天星小輪,揀下層,又便宜,又舒服,又多東西看。首先選一艘下層以橙黃燈光照明的,趁船未泊岸時便要看清楚,否則泊岸後看不到。上船後,找個有景點看的位置坐,我的心水位置有:一.船頭駕駛艙,可以偷看船長英姿;二.船中間的機房,有個位置可以對正機器,可幻想置身太空艙內,另有一番味道;三.船尾另一個駕駛艙,光明正大地偷看閃閃發亮的英式駕駛儀器;四.坐在通往樓下異度空間的樓梯旁,看着下層擺放一排排的水煲行列,幻想着永遠進不去的地方。喜歡上一些東西,就是越想要深入了解它的每一個角落。

通往下層員工艙的木樓梯。可看見枱上有排列整齊的水煲。

控制 $CO_2$、二氧化碳等氣體的神秘機器。

SPACE AGE
電話筒形通風口

大電池箱
電池

通往最下層的氣窗,其實是一個箱。

200 5年3月27日

下層船艙:
包括駕駛艙,機房,神秘的手動機器及通往異度空間的木樓梯。橙黃燈光下的船艙很有六七十年代藍領生活的氣氛。收費為一元七角。

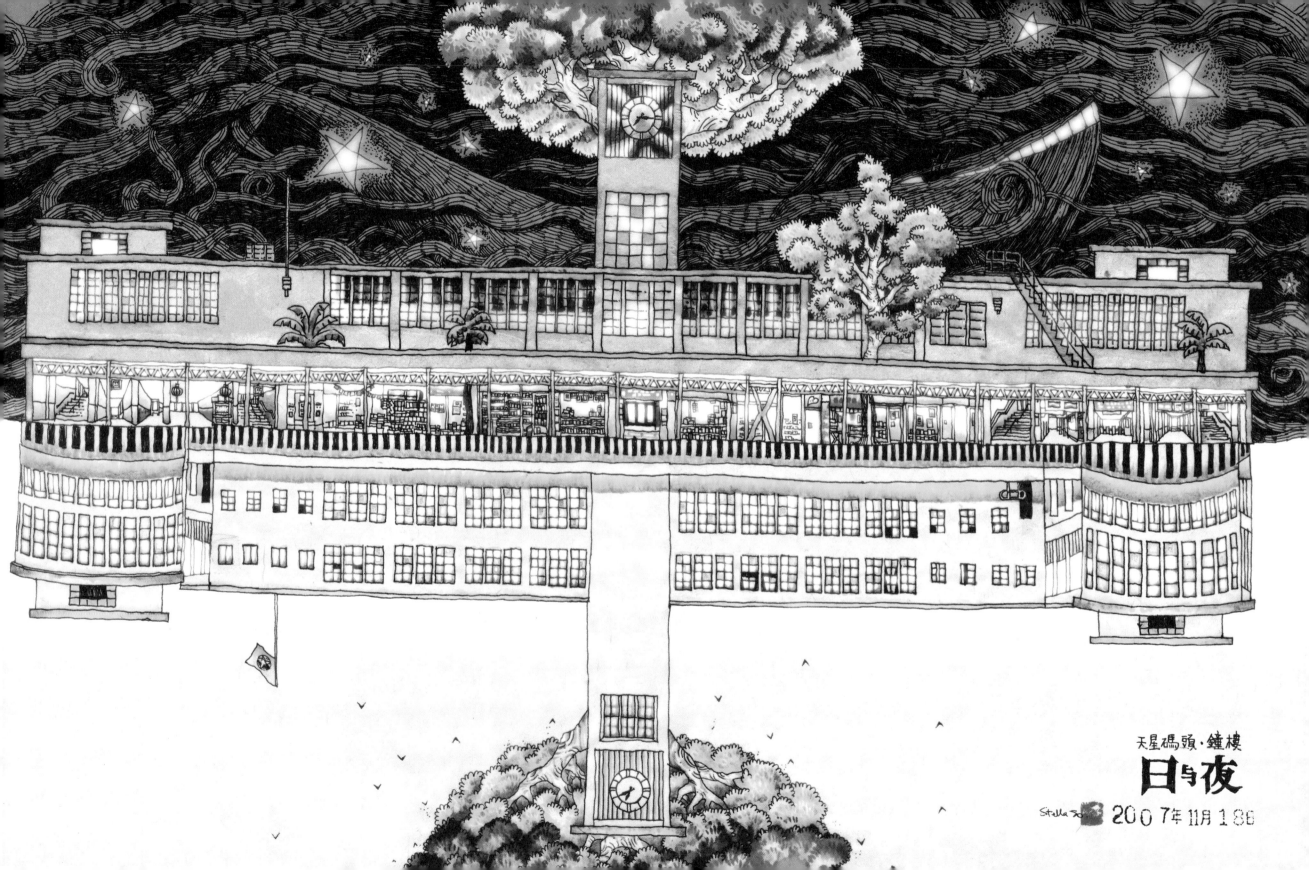

天星碼頭・鐘樓
日与夜
2007年11月18日

星 SOLAR STAR 日

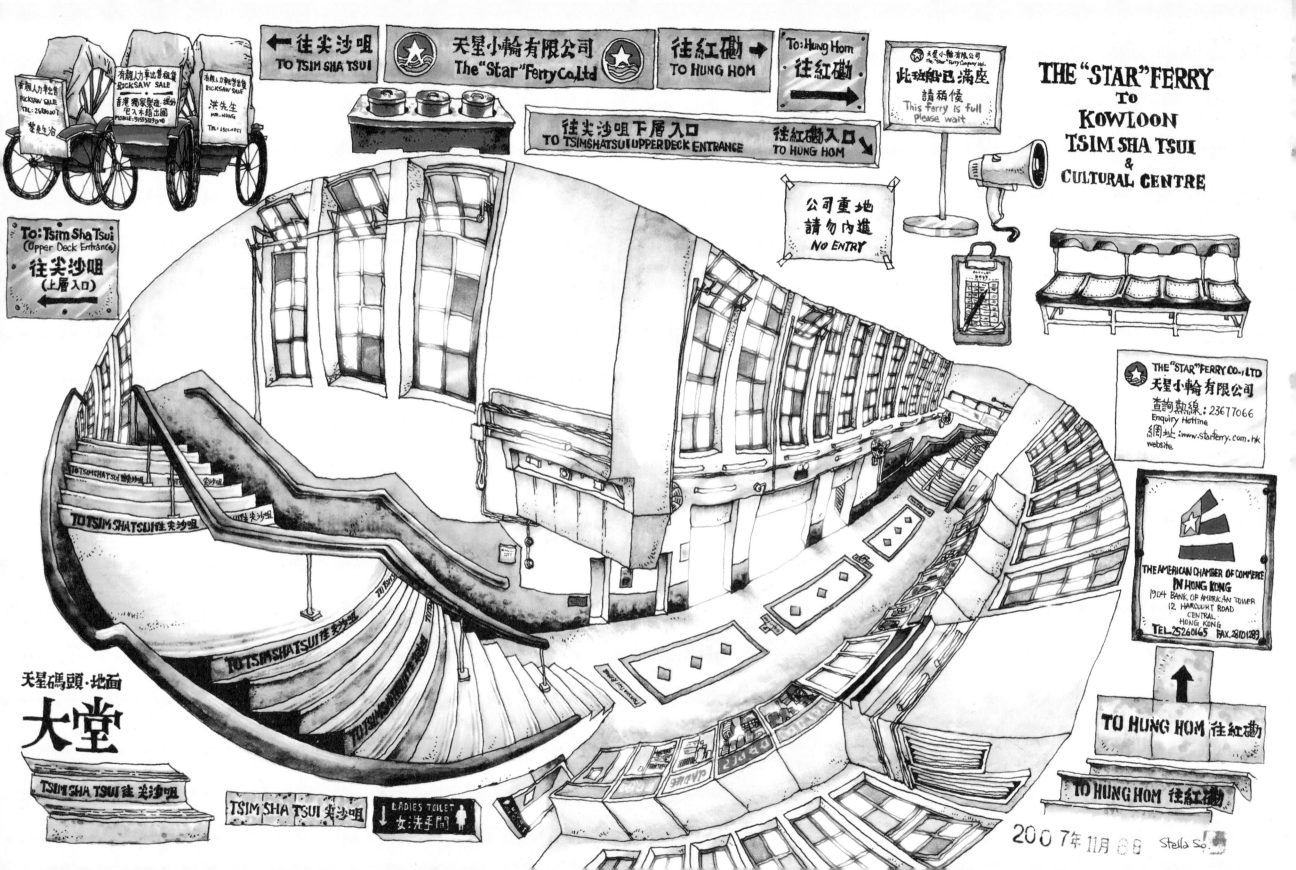

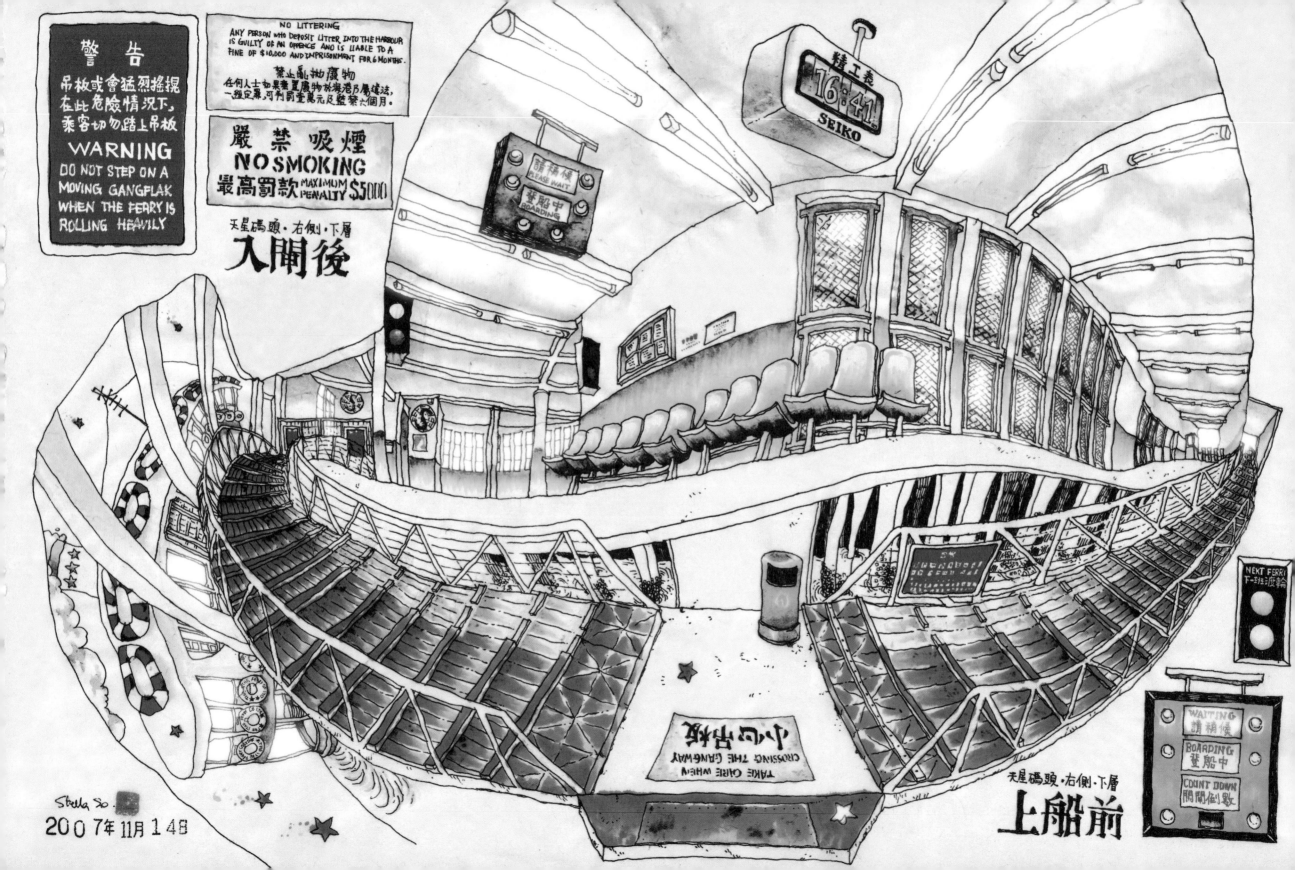

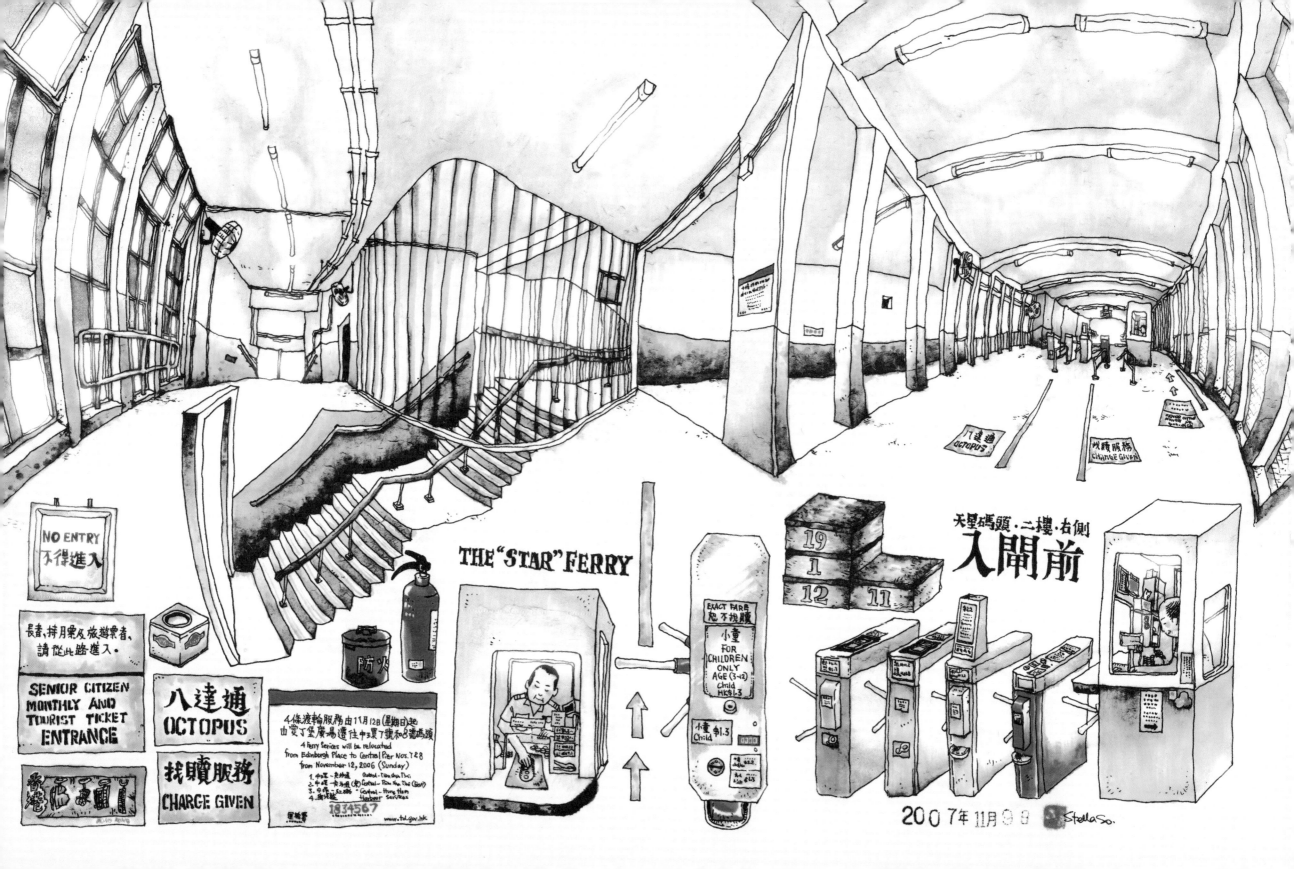

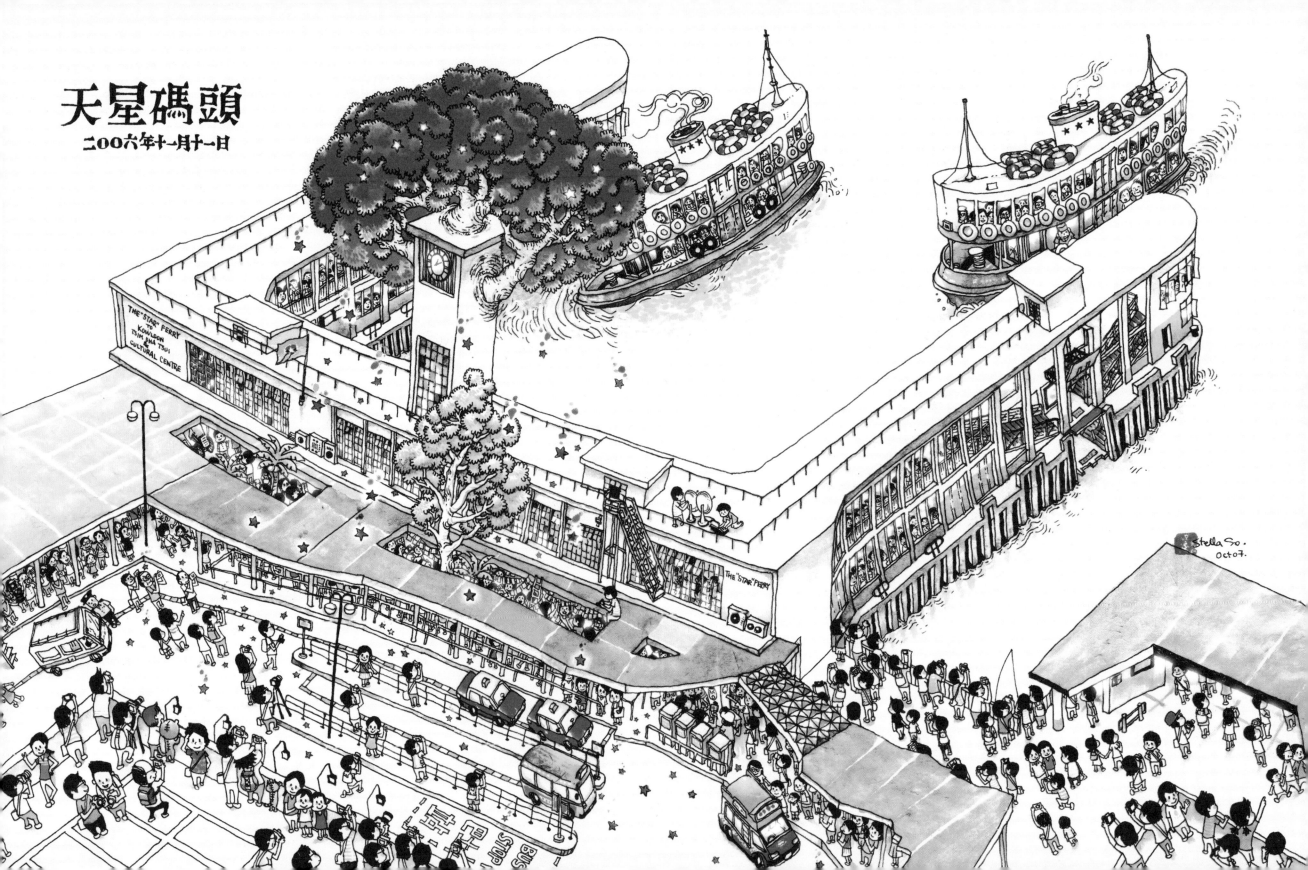

香噴噴

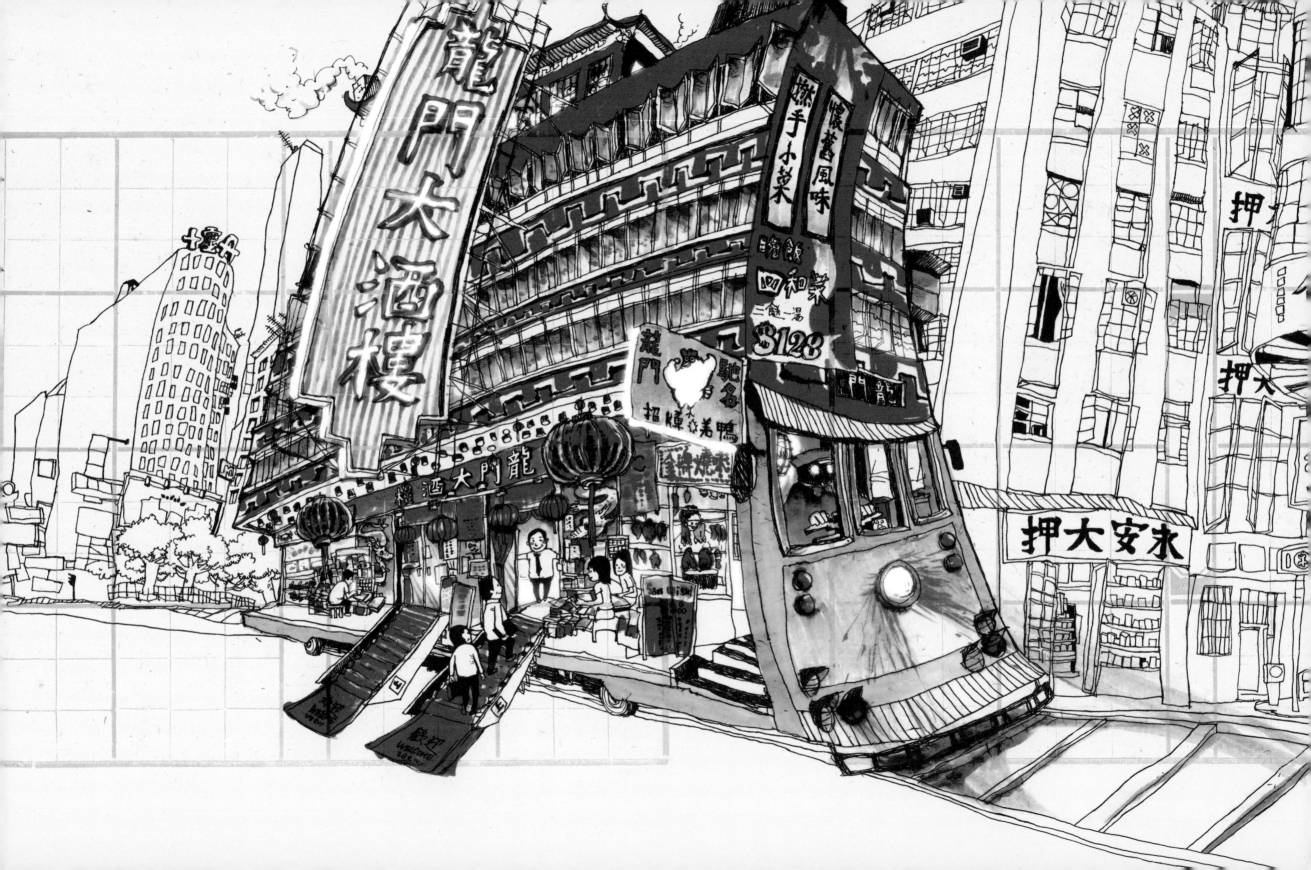

# 龍門大酒樓

龍門大酒樓，戰後至今五十多年，外觀和內部的改變不大。從大門兩旁的巨龍、華麗的中國燈飾，以及充滿鏡的大飯廳，就可見到當年酒樓老闆對龍門花了不少心思。以前我住灣仔，嫲嫲會帶我到石樂門飲茶，媽媽會說姨丈常帶一家到大三元吃飯。綜觀現在，以往很有名氣的酒樓，沒有一班熱誠的繼承者，最後也輸給低調內斂的龍門。

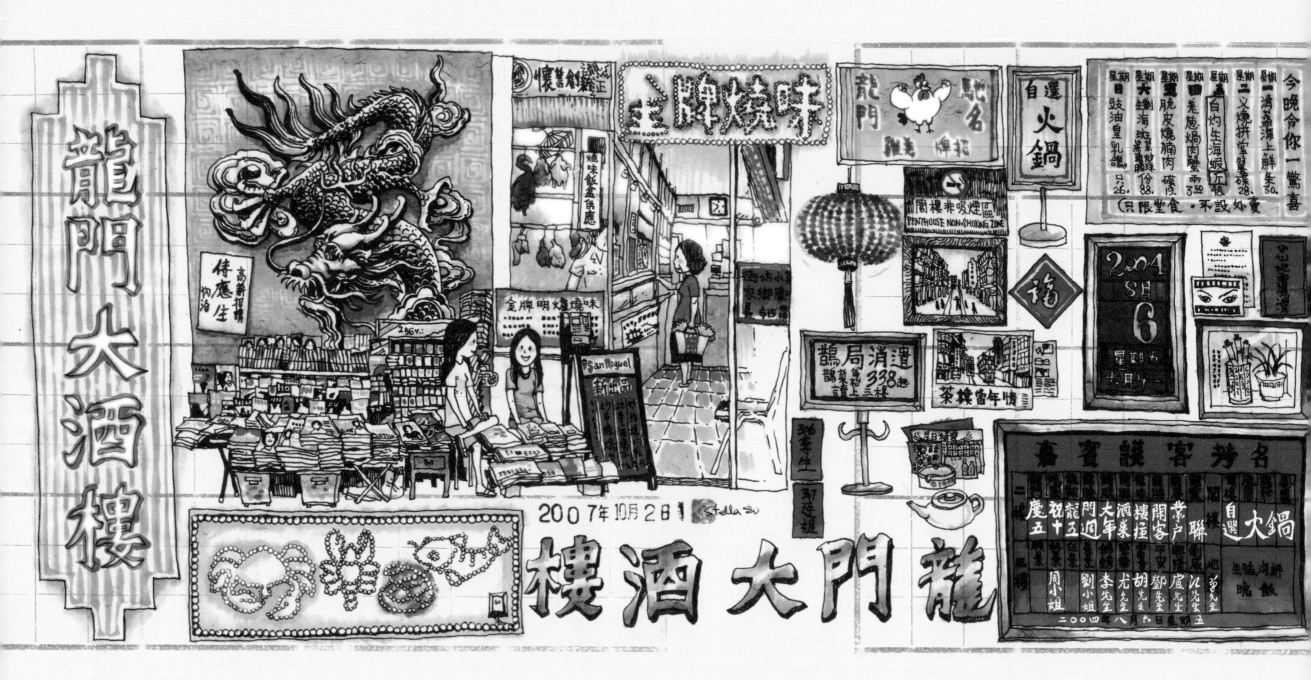

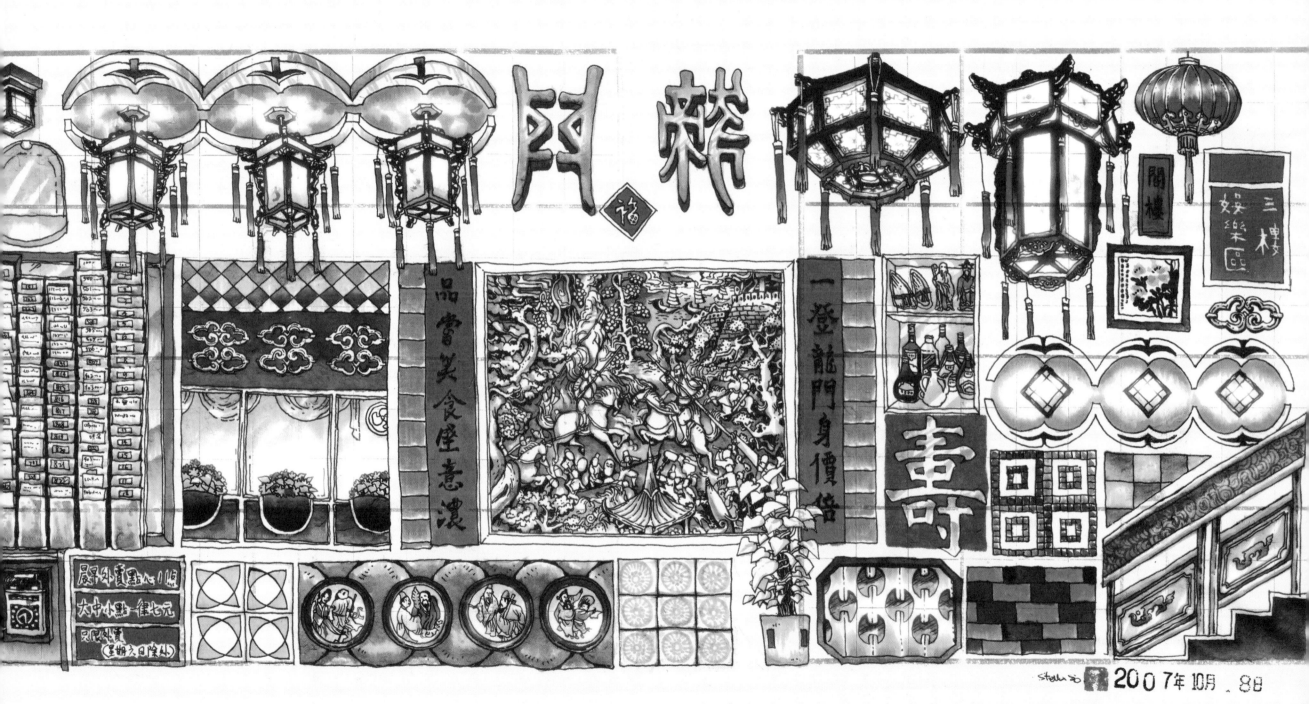

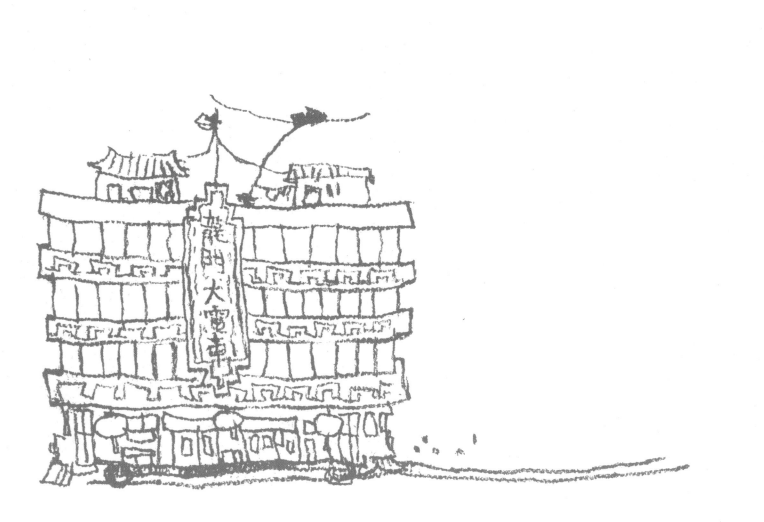

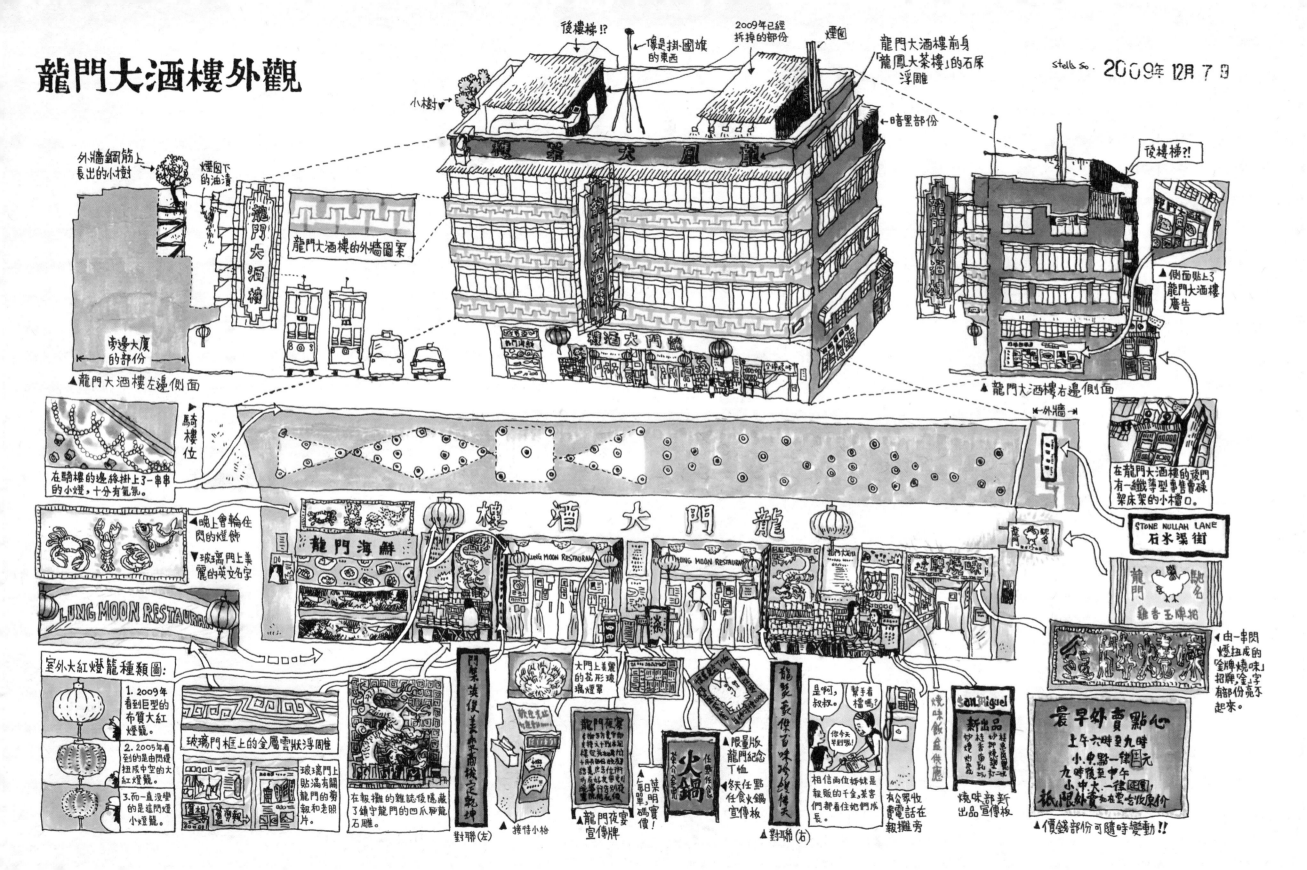

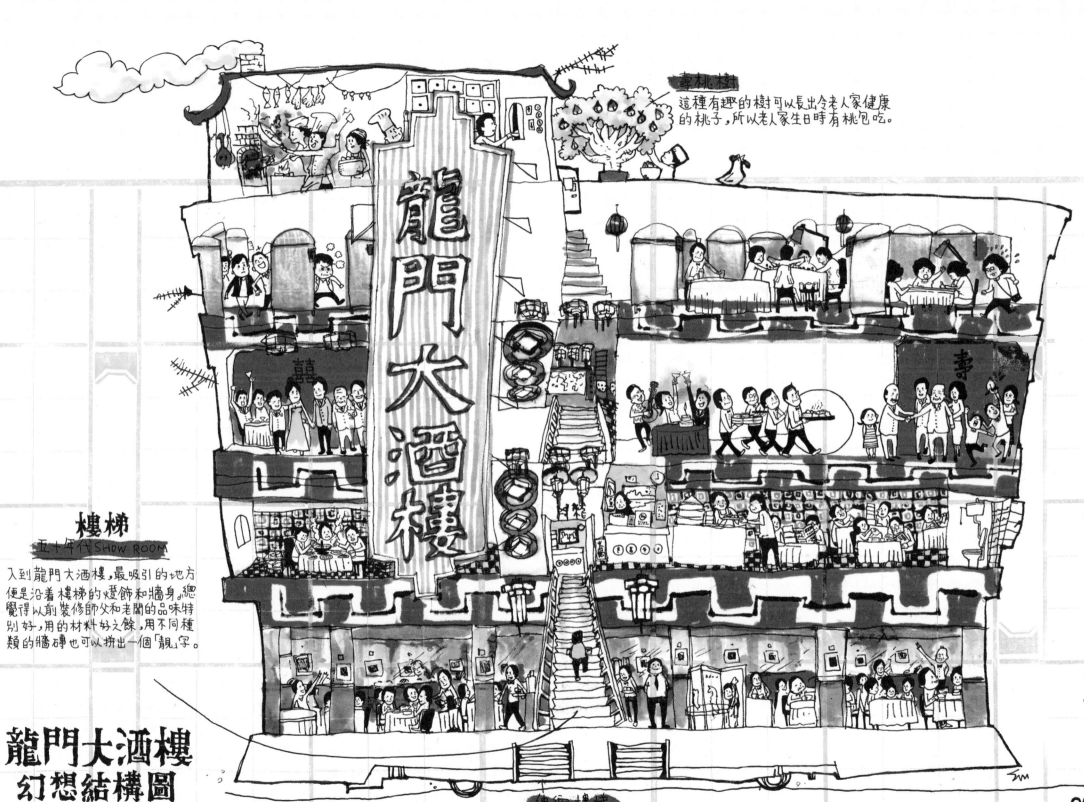

龍門大酒樓
幻想結構圖

**壽桃樹**
這種有趣的樹可以長出令老人家健康的桃子,所以老人家生日時有桃包吃。

**天台**
酒樓的心臟
在天台煮食,然後用像較一樣的小運輸機運去每一層。

**三樓**
麻雀局
用木板間成多個小戰場。每個戰場有不同的傳統,不同的文化。

**二樓**
紅色的聚會
一生人最快樂的事也會與酒樓扯上點關係。可以的話,在龍門擺喜酒也是很有味道的。

**一樓**
香港街磚拼圖
在這層可以看到梳花綠綠的牆磚和地板,都是我們小孩子時常接觸到的。其中黃綠色配搭的膠地板絕對經典。

**地面**
充滿迷幻的大飯廳
全個飯廳的上半部份牆身都是鏡,無數的鏡及種黃色防火板造成極之甘甜的迷宮。

**樓梯**
五十年代SHOW ROOM
入到龍門大酒樓,最吸引的地方便是沿着樓梯的燈飾和牆身,總覺得以前裝修師父和老闆的品味特別好,用的材料好之餘,用不同種類的牆磚也可以拼出一個「靚」字。

**伸縮樓梯**
電車行走時會自動縮起來,很方便。

2004年8月8日

# 海天酒家 茶果嶺大街No.z-A1

我爸喜歡在星期六早上帶我們一家到村裏飲茶。以我記憶，
茶果嶺內有三間鄉村茶樓，其中一間特別大的就是海天酒家了。
「海天」這個名字，相信是取自酒樓上層可以看到海和天相連的
美麗維港。每當點心嬸托住大蒸籠叫賣時，我便衝上前
去拿愛吃的點心。而茶喝光了，也會親自添水；吃剩了東西，也有
很多花貓代勞。以前的茶樓，就是這麼自由自在自動自覺的了。

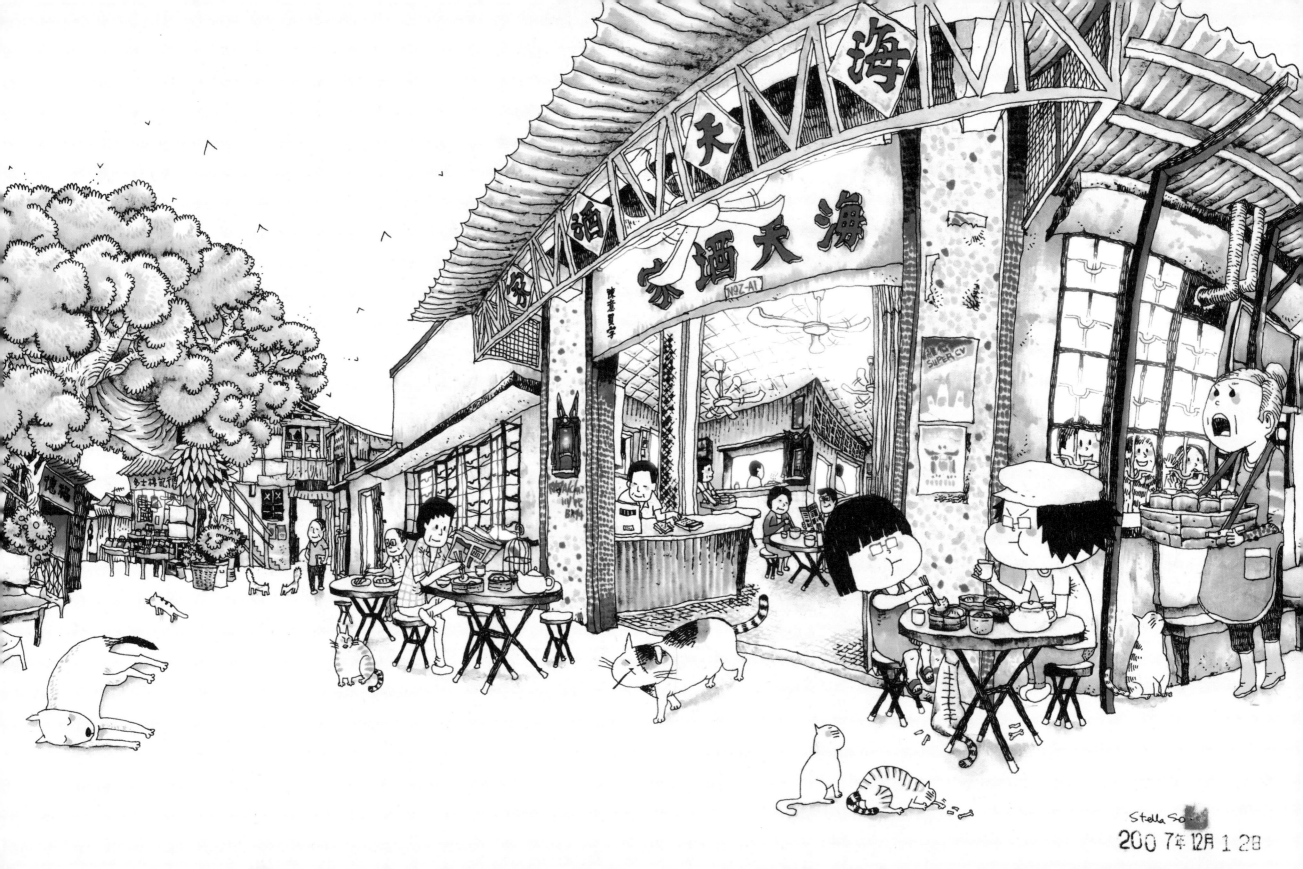

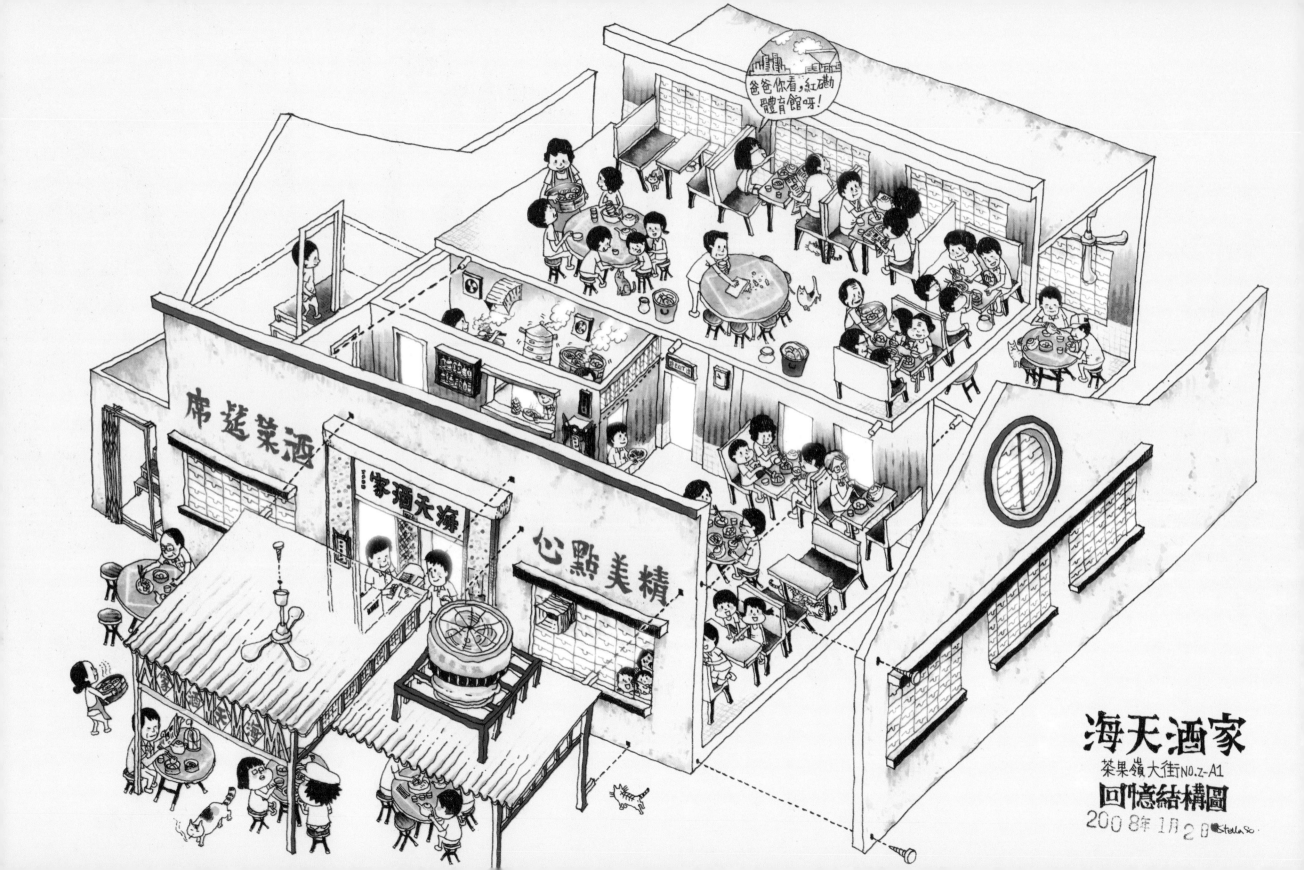

# 七記冰室

九龍大角咀杉樹街二十三號.

七記冰室是大角咀的寶藏。那裏有蛋撻、法蘭西多士、菠蘿油、香滑奶茶、老街坊、老伙記。最重要的是,這裏仍然保留香港獨有的美學。

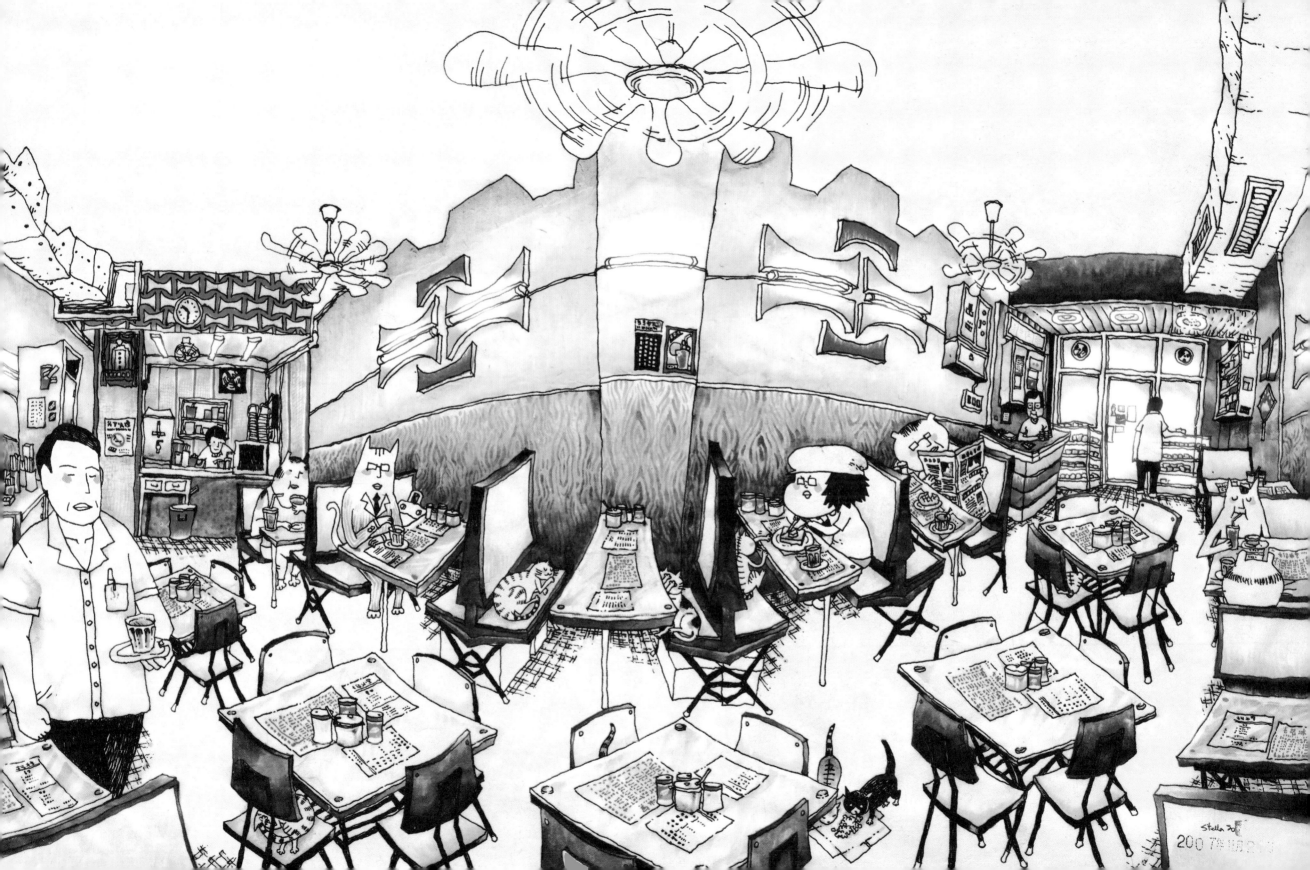

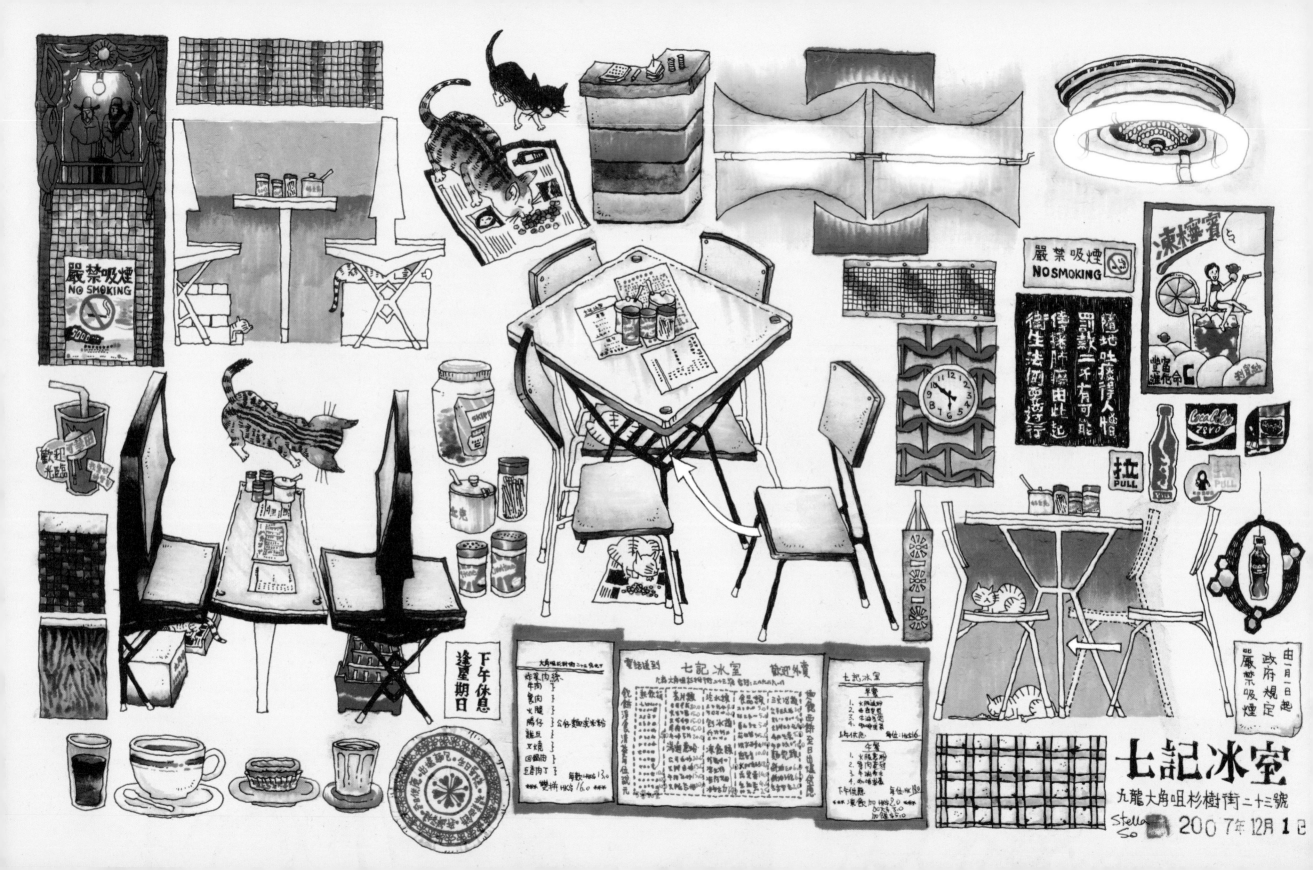

# 家麵園民 <sub>黃輝昌</sub>

「黃輝昌─民園麵家」歷史可追溯至八十年前黃先生及其兒子在鴨巴甸街經營春卷及和北京填鴨皮，1979年時黃先生因健康問題與陳先生合夥，至1982年才搬到現址伊利近街經營麵檔。據聞營業時間為中午十二時至凌晨二時，主打午市和晚市，宵夜時間也吸引不少的士司機幫襯，貪大牌檔附近泊車方便，食物即叫即做，也有不少駕車人士前來打包多碗雲吞麵，滿足地離去。

大牌檔始於四十年代，是政府的社會福利之一，為傷殘、退休、殉職的公職人員家屬優先發放經營牌照，讓他們自力更生。據說熟食檔只能擺放兩張枱、八張櫈及檔口前的三張小櫈，政府又要求檔主掛出貼有牌主照片的牌照，因為牌照尺寸較大，所以被稱作「大牌檔」。另一說法是牌檔並排經營，越來越大，所以人稱熟食檔為「大排檔」。大牌檔最早出現於中環一帶，如吉士笠街、威靈頓街、禧利街至上環。近年政府以特惠金收回牌照或留牌主過身後不續發牌的方法銳意取締所有大牌檔，令香港大牌檔迅速消失。

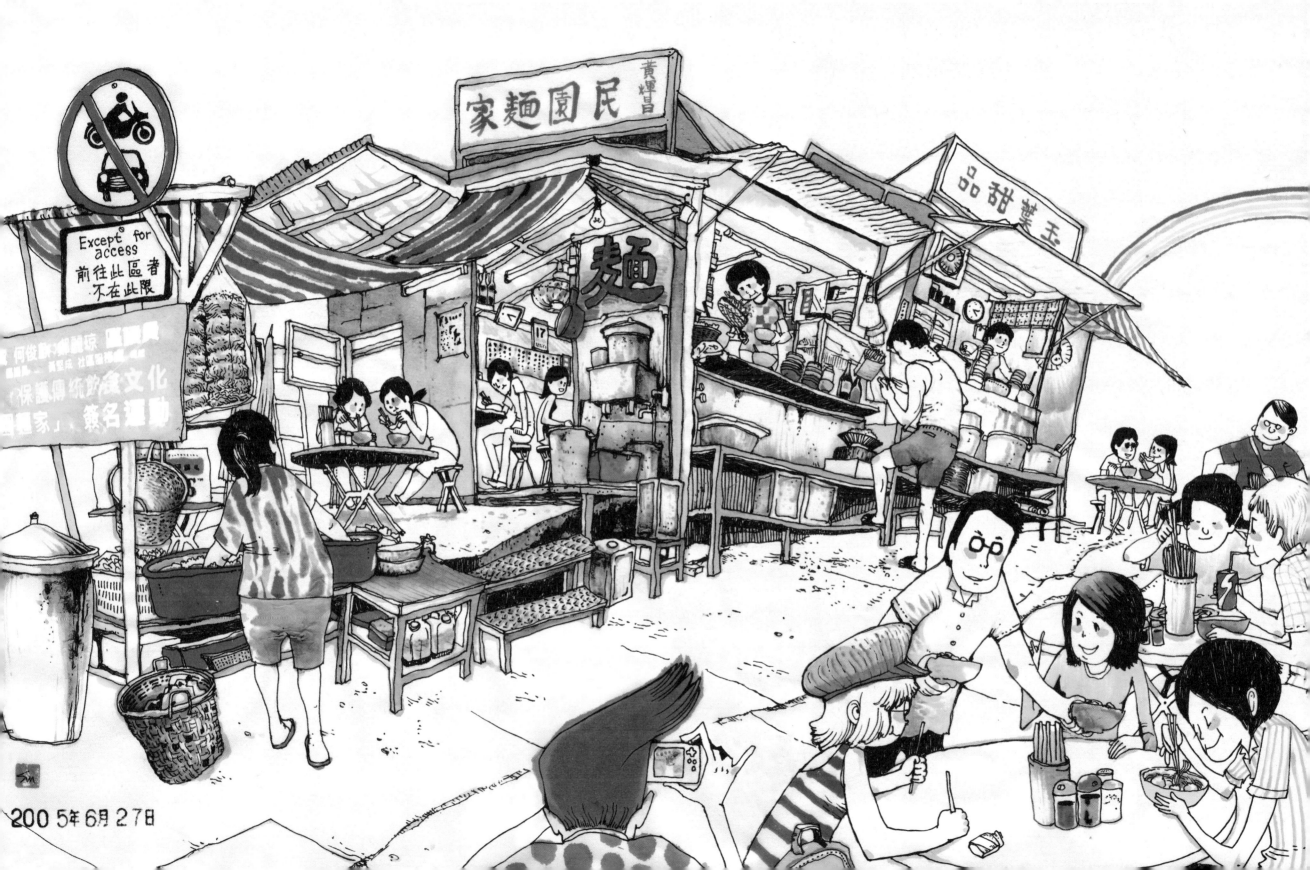

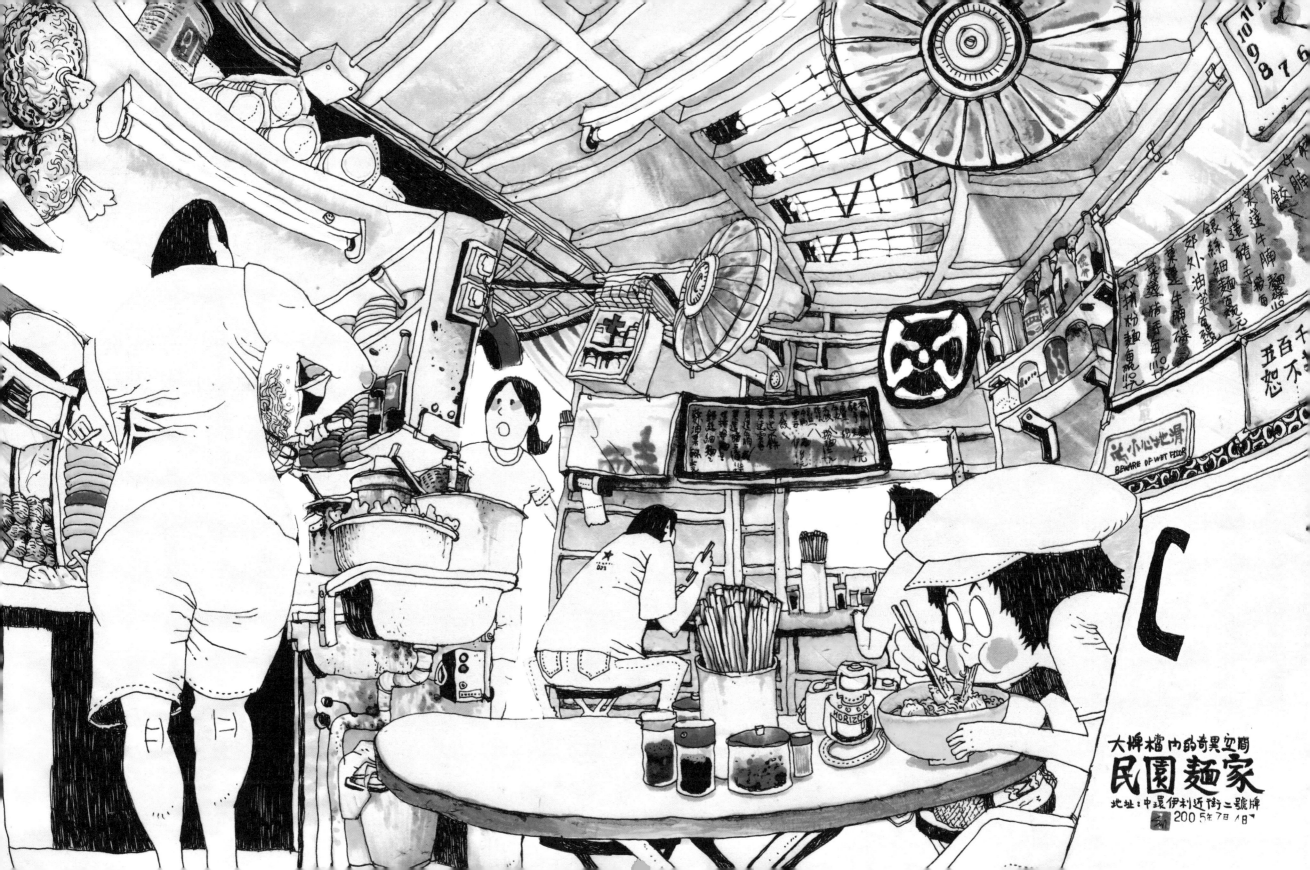

大牌檔內的奇異空間
民園麵家
地址：中環伊利近街二號牌
2005年7月1日

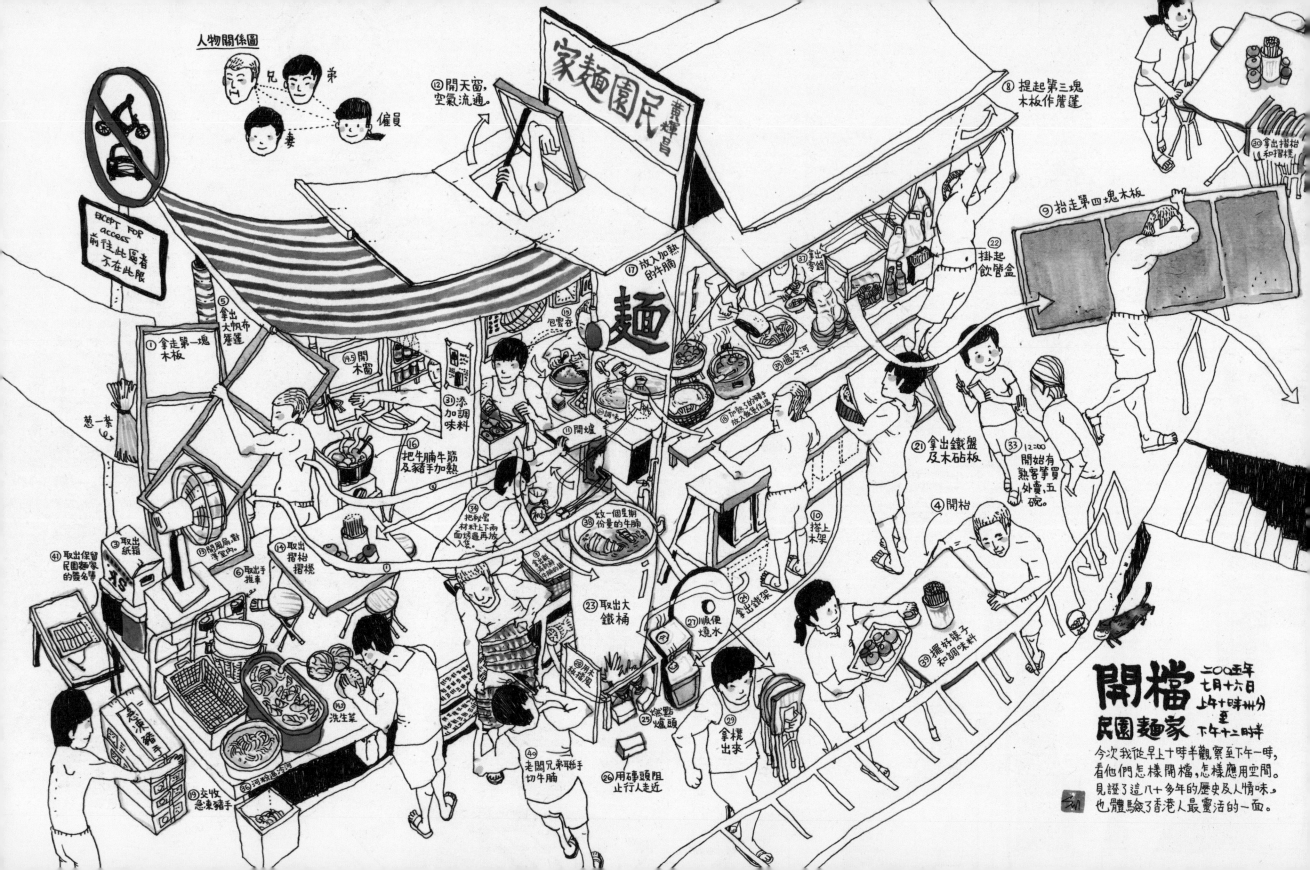

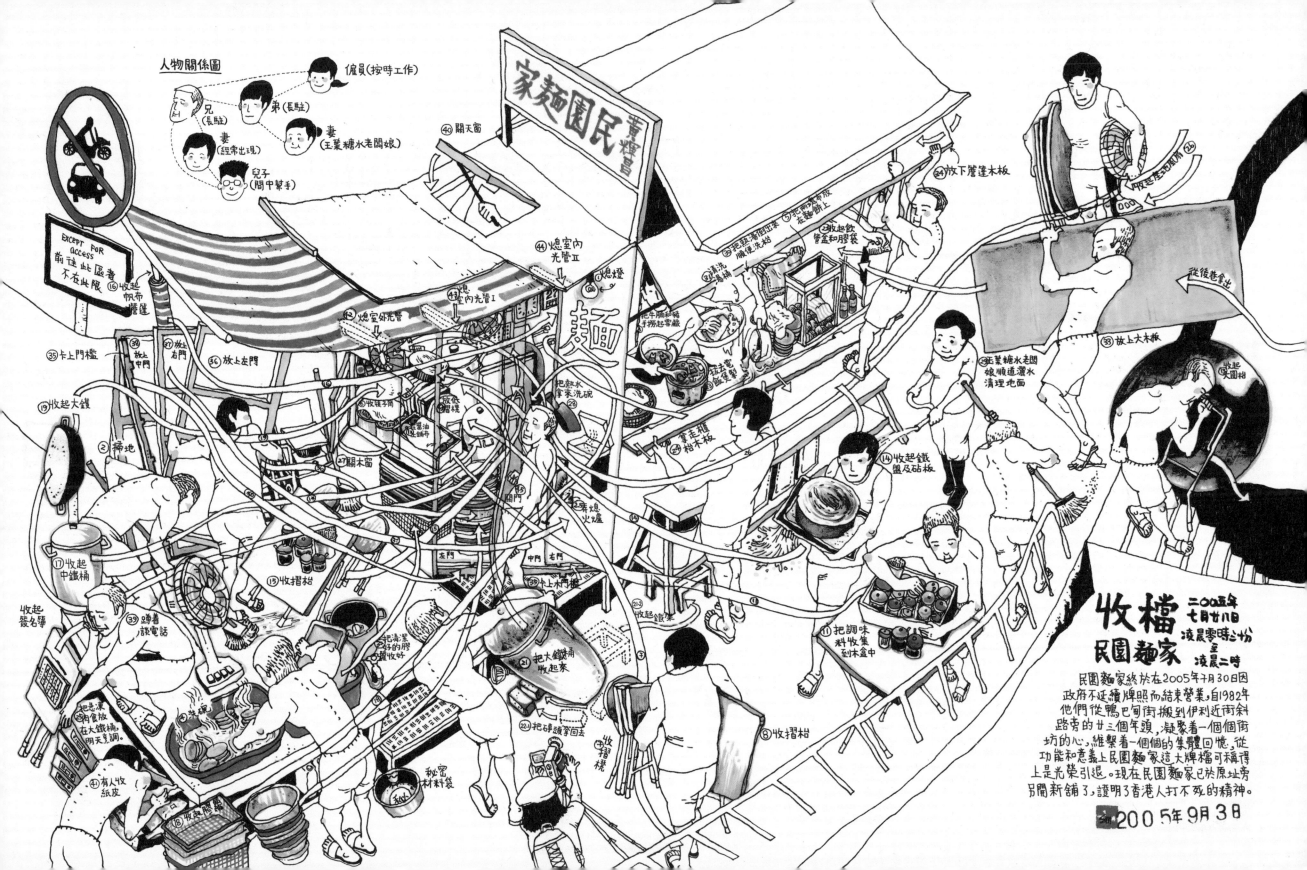

# 天后誕

每年農曆三月廿三日，中國多個沿岸地區都會盛大慶祝天后誕。相傳天后是生於宋太祖建隆元年(960年)的一個福建省莆田縣小姑娘，姓林名默。她自幼聰穎，生有神力，曾多次營救遇險的漁民，及後得高人指點，在廿八歲這個永遠青春美麗的時刻修道成仙，成為中國人的傳奇。

每年天后誕早上，一輛輛的大貨車把舞獅隊、麒麟舞隊、龍隊逐一運到。接着便是一座座大小與經濟成正比的巨型花炮和一團團坐旅遊車的善信鴨仔們，套餐式地拜完天后後便在附近酒樓吃午飯再到廟旁的大戲棚看粵劇。沿路亦可看到一年一度才出現的風車檔、二手貨地攤和一些懷舊小吃。

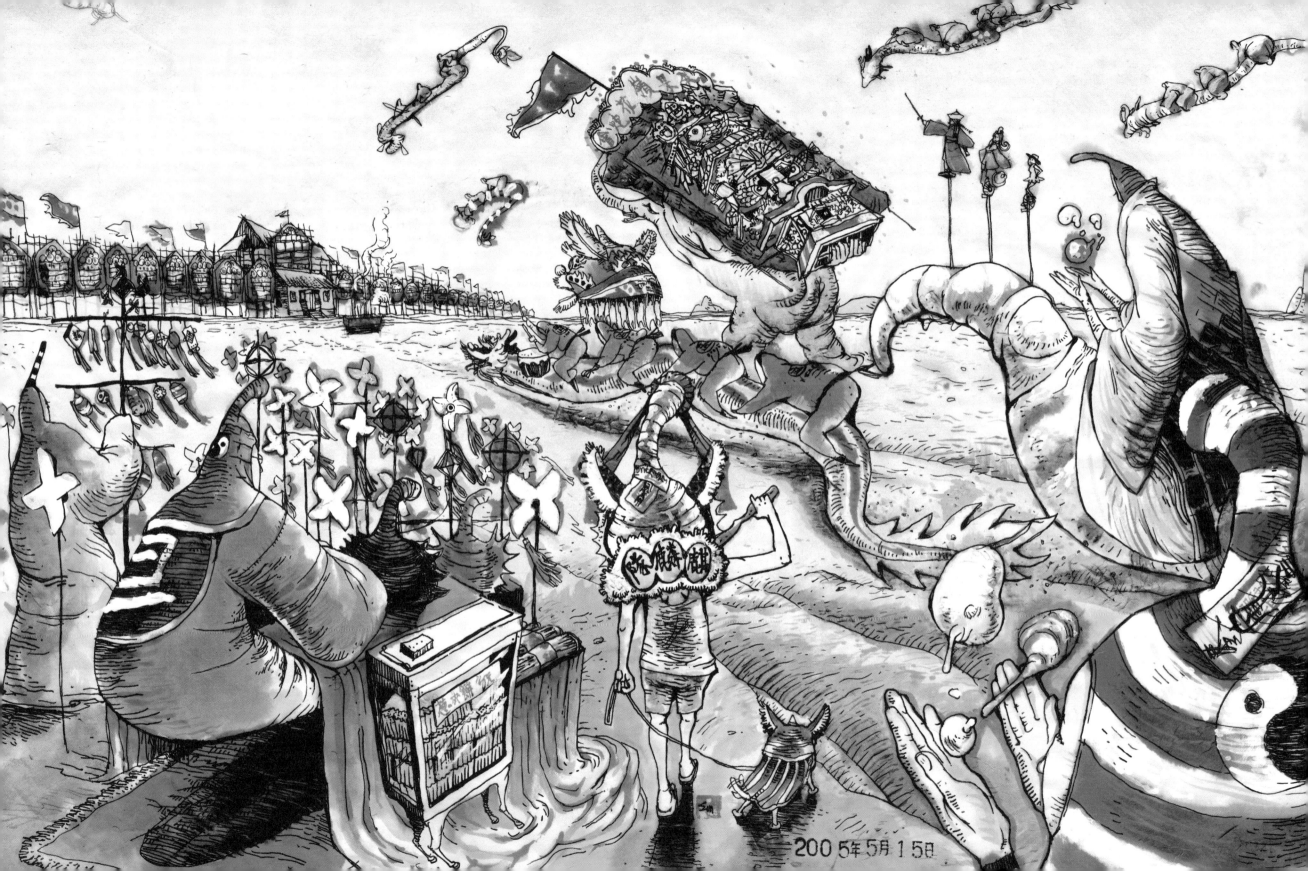

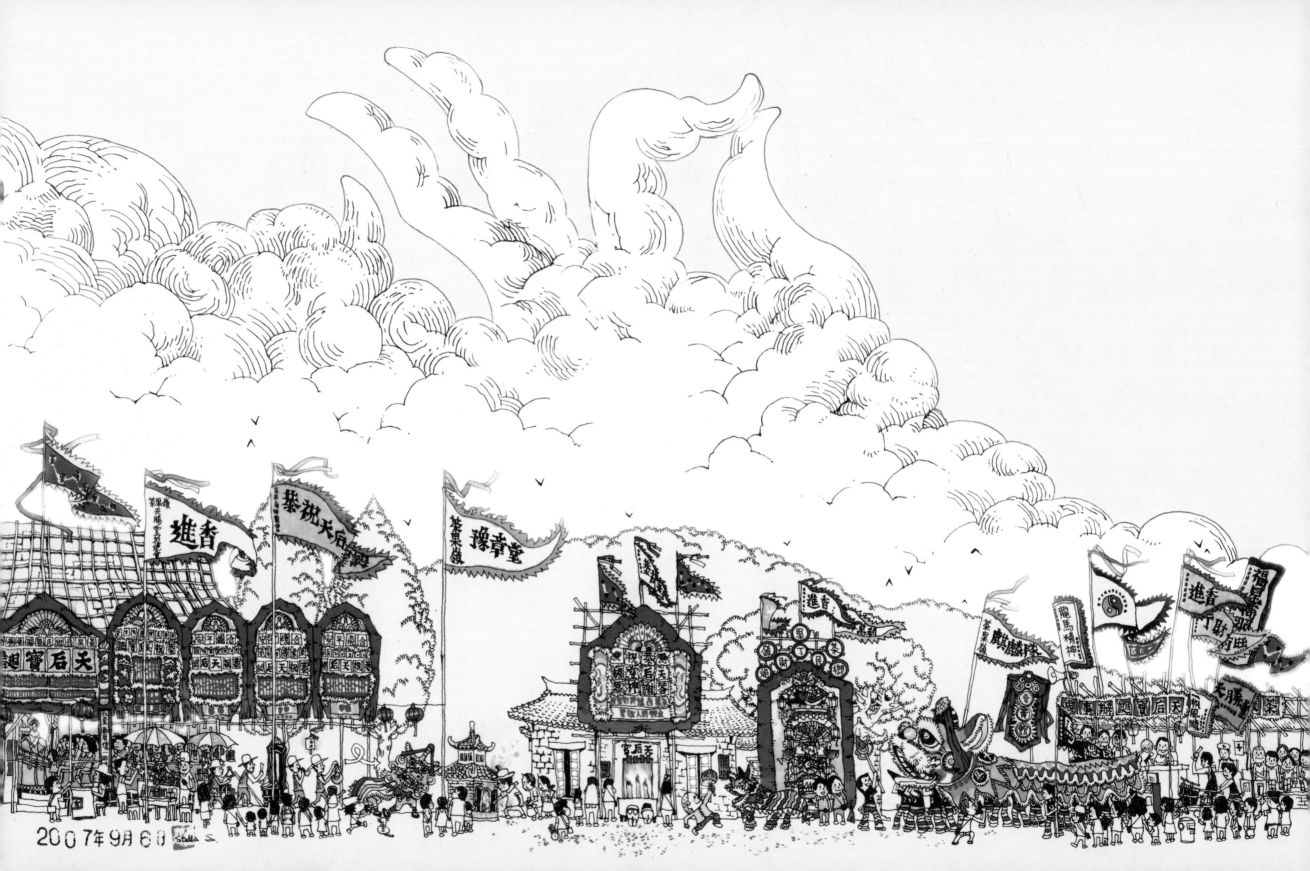

# 茶果嶺天后誕

我家住在茶果嶺，即油塘與觀塘之間沿海的地區，據聞早在興建裕民坊這個衛星城市之前，茶果嶺已經很熱鬧了。有什麼證據？茶果嶺擁有一座清朝時興建的天后古廟！每年農曆三月廿三，一眾村民都會籌辦為期數天的天后誕慶祝活動。首先在天后誕兩至三個星期前，在廟旁村校的操場上搭起可容納三百人的大戲棚，並在正日前一兩天開始上演神功戲，會演上幾天。到了正日，各區花炮會帶同舞獅、麒麟或花炮到廟裏拜祭；有些舞獅隊更是乘坐大貨輪來的，祈求來年平安，一帆風順。而茶果嶺擁有的是一頭麒麟，每年隨着嗩吶和銅鑼聲，大搖大擺地為茶果嶺驅邪祈福。天后誕當晚，村民會在大戲棚內設宴酬賓，拍賣花炮吉祥物和籌集捐款，迎接下一年的天后誕。

# 舞獅

農曆三月廿三日天后誕，總是見到各種舞獅表演，吸引人處在於能否活靈活現地演繹一頭傳說中威風的靈獸，推陳出新的皮毛裝飾圖案，以及一眾俊朗的舞獅師父們。

**由來**
據說獅是天龍九子之一，職司守門及辟邪，乃興隆祥瑞之靈物。相傳中國古代常有瘟疫，其後一獨角獸出現，瘟疫便消失，於是人稱那頭獨角獸為「年獸」。而年獸行動時，發出如雷響聲，於是以後民間每逢秋收或節慶便以竹枝仿似年獸，塗上鮮豔色彩，配以大鑼大鼓，到各家各戶門前舞動，以作辟邪。

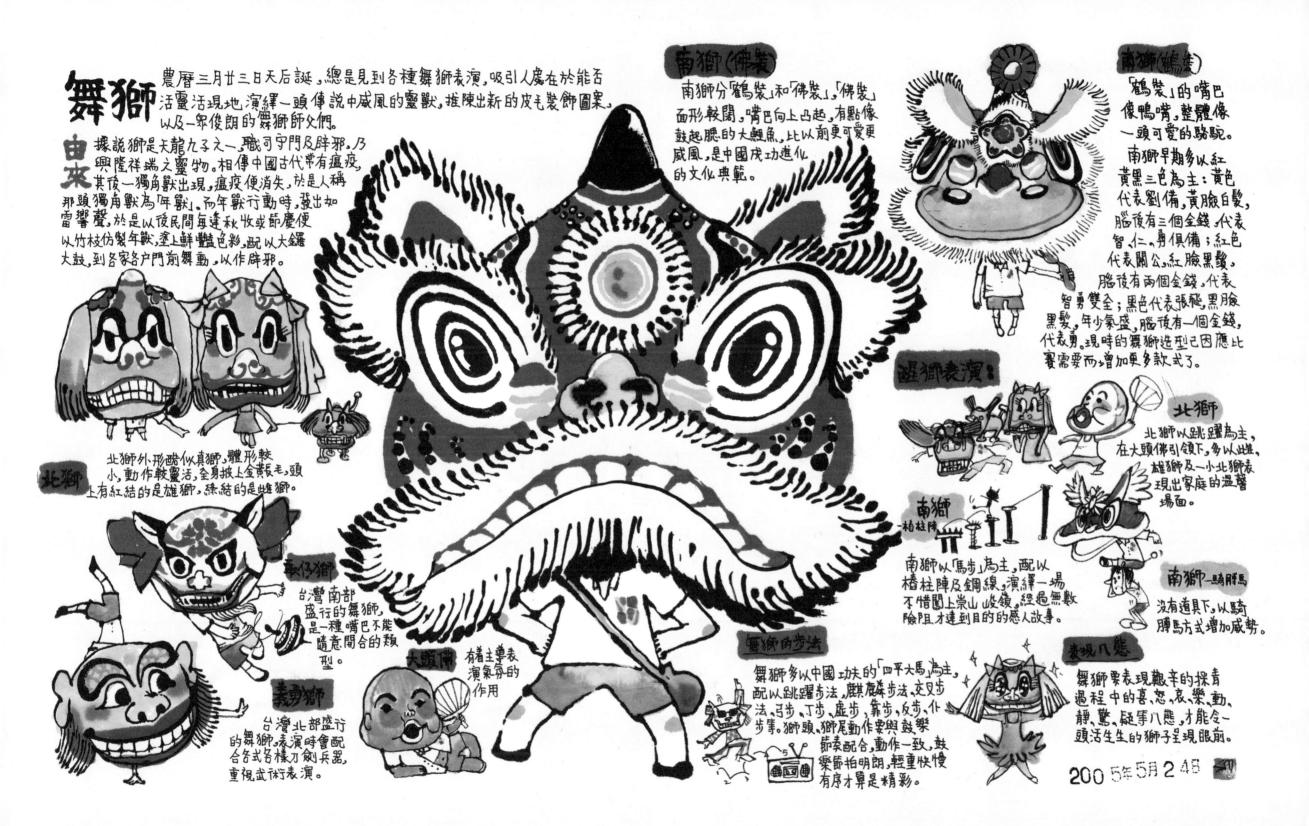

北獅外形酷似真獅，體形較小，動作較靈活，全身披上金黃長毛，頭上有紅結的是雄獅，綠結的是雌獅。

**北獅**

**弄仔獅**
台灣南部盛行的舞獅，是一種嘴巴不能隨意開合的類型。

**義勇獅**
台灣北部盛行的舞獅，表演時會配合各式各樣刀劍兵器，重視武術表演。

**大頭佛**
有著主導表演氣氛的作用

**南獅（佛裝）**
南獅分「鶴裝」和「佛裝」，「佛裝」面形較闊，嘴巴向上凸起，有點像鼓起腮的大鯉魚，比以前更可愛更威風，是中國成功進化的文化典範。

**南獅（鶴裝）**
「鶴裝」的嘴巴像鴨嘴，整體像一頭可愛的騎駝。
南獅早期多以紅黃黑三色為主：黃色代表劉備，黃臉白髮，腦後有三個金錢，代表智仁勇俱備；紅色代表關公，紅臉黑鬚，腦後有兩個金錢，代表智勇雙全；黑色代表張飛，黑臉黑髮，年少氣盛，腦後有一個金錢，代表勇。現時的舞獅造型已因應比賽需要而增加更多款式了。

**醒獅表演：**

**北獅**
北獅以跳躍為主，在大頭佛引領下，多以雌雄獅及一小北獅表現出家庭的溫馨場面。

**南獅－樁柱陣**
南獅以「馬步」為主，配以樁柱陣及鋼線，演繹一場不惜闖上崇山峻嶺，經過無數險阻才達到目的的感人故事。

**南獅－騎胖馬**
沒有道具下，以騎胖馬方式增加威勢。

**舞獅的步法**
舞獅多以中國功夫的「四平大馬」為主，配以跳躍步法，麒麟庬森步法、交叉步法、弓步、丁步、鹿步、靠步、反步、仆步等。獅頭、獅尾動作要與鼓樂節奏配合，動作一致，鼓樂節拍明朗，輕重快慢有序才算是精彩。

**表現八態**
舞獅要表現艱辛的採青過程中的喜、怒、哀、樂、動、靜、驚、疑等八態，才能令一頭活生生的獅子呈現眼前。

2005年5月2日

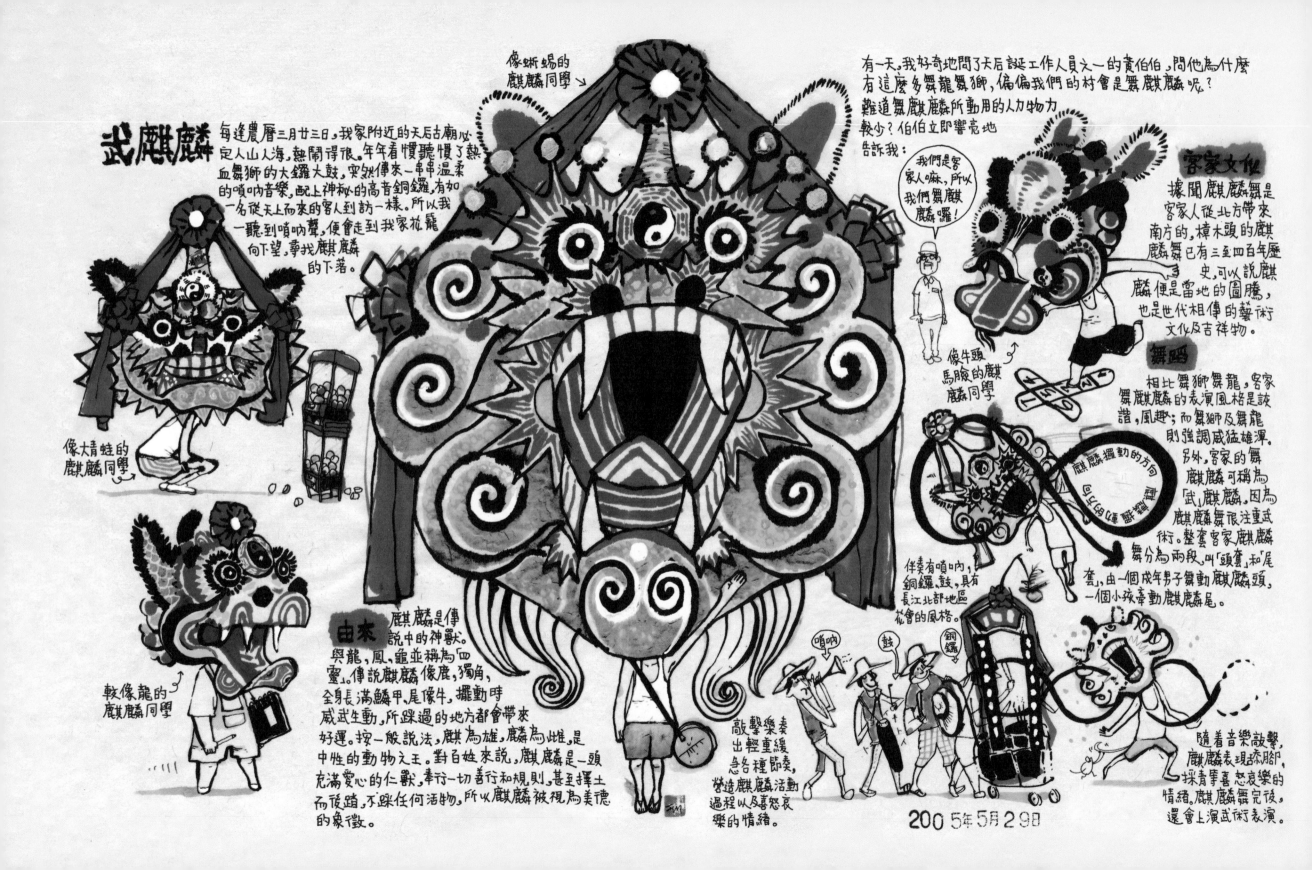

# 武麒麟

每逢農曆三月廿三日，我家附近的天后古廟必定人山人海，熱鬧得很。年年看慣聽慣了熱血舞獅的大鑼大鼓，突然傳來一串串溫柔的嗩吶音樂，配上神秘的高音銅鑼，有如一名從天上而來的客人到訪一樣。所以我一聽到嗩吶聲，便會走到我家花籠向下望，尋找麒麟的下落。

像蜥蜴的麒麟同學→

像大青蛙的麒麟同學

較像龍的麒麟同學→

有一天，我好奇地問了天后誕工作人員之一的責伯伯，問他為什麼有這麼多舞龍舞獅，偏偏我們的村會是舞麒麟呢？難道舞麒麟所動用的人力物力較少？伯伯立即響亮地告訴我：

我們是客家人嘛，所以我們舞麒麟囉！

## 客家文化

據聞麒麟舞是客家人從北方帶來南方的，樟木頭的麒麟舞已有三至四百年歷史，可以說麒麟便是當地的圖騰，也是世代相傳的藝術文化及吉祥物。

像牛頭馬臉的麒麟同學

## 舞蹈

相比舞獅舞龍，客家舞麒麟的表演風格是詼諧、風趣；而舞獅及舞龍則強調威猛雄渾。另外，客家的舞麒麟可稱為「武」麒麟，因為麒麟舞很注重武術。整套客家麒麟舞分為兩段，叫「頭套」和「尾套」，由一個成年男子舞動麒麟頭，一個小孩牽動麒麟尾。

麒麟擺動的方向

## 由來

麒麟是傳說中的神獸。與龍、鳳、龜並稱為「四靈」。傳說麒麟像鹿，獨角，全身長滿鱗甲，尾像牛，擺動時威武生動，所踩過的地方都會帶來好運。按一般說法，麒為雄，麟為雌，是中性的動物之王。對百姓來說，麒麟是一頭充滿愛心的仁獸，奉行一切善行和規則，甚至擇土而後踏，不踩任何活物。所以麒麟被視為美德的象徵。

伴奏有嗩吶、銅鑼、鼓，具有長江北部地區花會的風格。

敲擊樂奏出輕重緩急各種節奏，營造麒麟活動過程以及喜怒哀樂的情緒。

嗩吶　鼓　銅鑼

隨着音樂敲擊，麒麟表現森腳，採青拿喜怒哀樂的情緒。麒麟舞完後，還會上演武術表演。

2005年5月29日

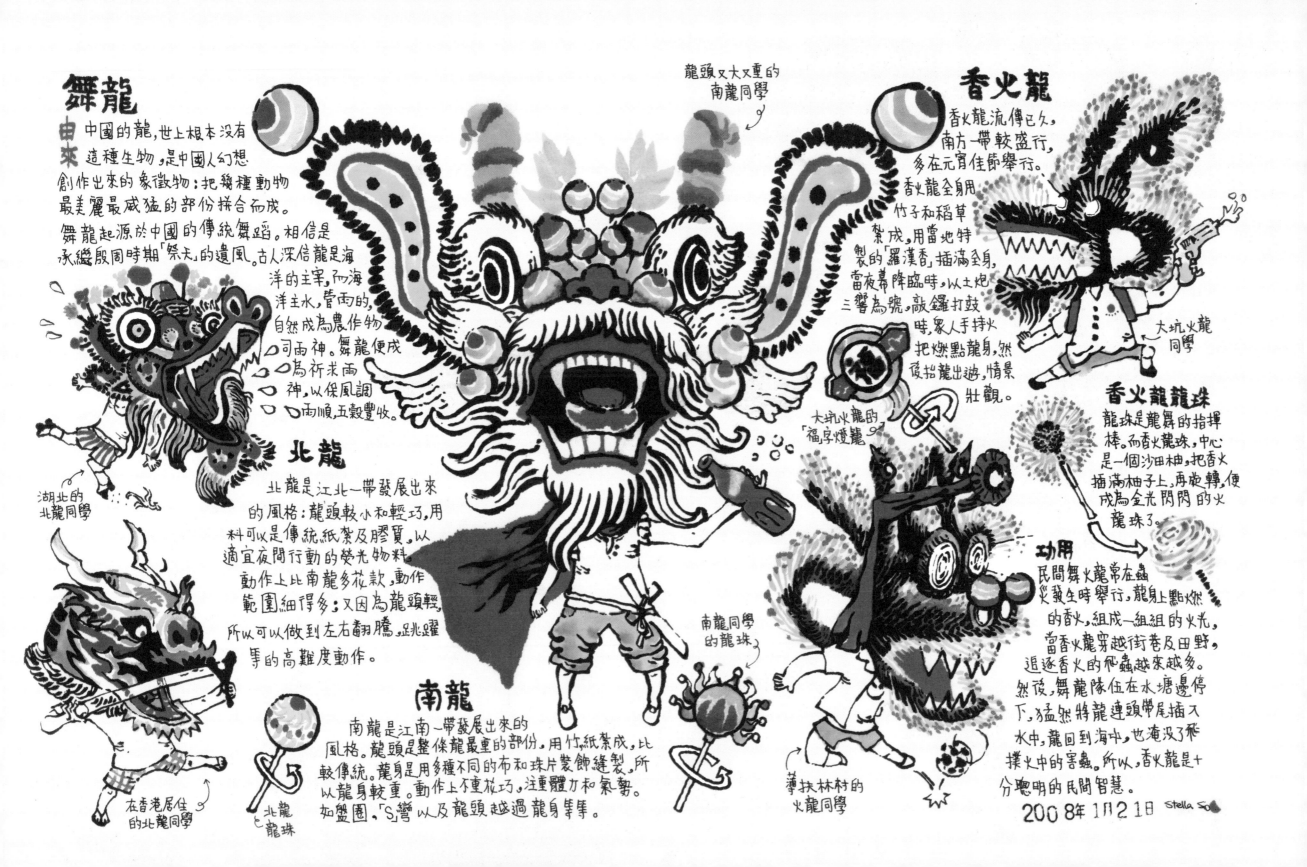

# 舞龍

**由來** 中國的龍，世上根本沒有這種生物，是中國人幻想創作出來的象徵物：把幾種動物最美麗最威猛的部份拼合而成。

舞龍起源於中國的傳統舞蹈。相信是承繼殷周時期「祭天」的遺風。古人深信龍是海洋的主宰，而海洋主水，管雨的，自然成為農作物的司雨神。舞龍便成為祈求雨神，以保風調雨順，五穀豐收。

湖北的北龍同學

在香港居住的北龍同學

北龍之龍珠

## 北龍

北龍是江北一帶發展出來的風格：龍頭較小和輕巧，用料可以是傳統紙紮及膠質，以適宜夜間行動的螢光物料。動作上比南龍多花款，動作範圍細得多；又因為龍頭輕，所以可以做到左右翻騰，跳躍等的高難度動作。

## 南龍

南龍是江南一帶發展出來的風格。龍頭是整條龍最重的部份，用竹紙紮成，比較傳統。龍身是用多種不同的布和珠片裝飾縫製，所以龍身較重。動作上不重花巧，注重體力和氣勢。如盤圈，「S」彎以及龍頭越過龍身等等。

龍頭又大又重的南龍同學

南龍同學的龍珠

薄扶林村的火龍同學

# 香火龍

香火龍流傳已久，南方一帶較盛行，多在元宵佳節舉行。香火龍全身用竹子和稻草紮成，用當地特製的「羅漢香」插滿全身，當夜幕降臨時，以土炮三響為號，敲鑼打鼓時，眾人手持火把燃點龍身，然後抬龍出遊，情景壯觀。

大坑火龍同學

大坑火龍的「福」字燈籠

## 香火龍龍珠

龍珠是龍舞的指揮棒。而香火龍珠，中心是一個沙田柚，把香火插滿柚子上，再旋轉便成為金光閃閃的火龍珠了。

## 功用

民間舞火龍常在蟲火發生時舉行，龍身上點燃的香火，組成一組組的火光，當香火龍穿越街巷及田野，追逐香火的飛蟲越來越多。然後，舞龍隊伍在水塘邊停下，猛然將龍連頭帶尾插入水中，龍回到海中，也淹沒了飛撲火中的害蟲。所以，香火龍是十分聰明的民間智慧。

2008年1月21日 Stella So

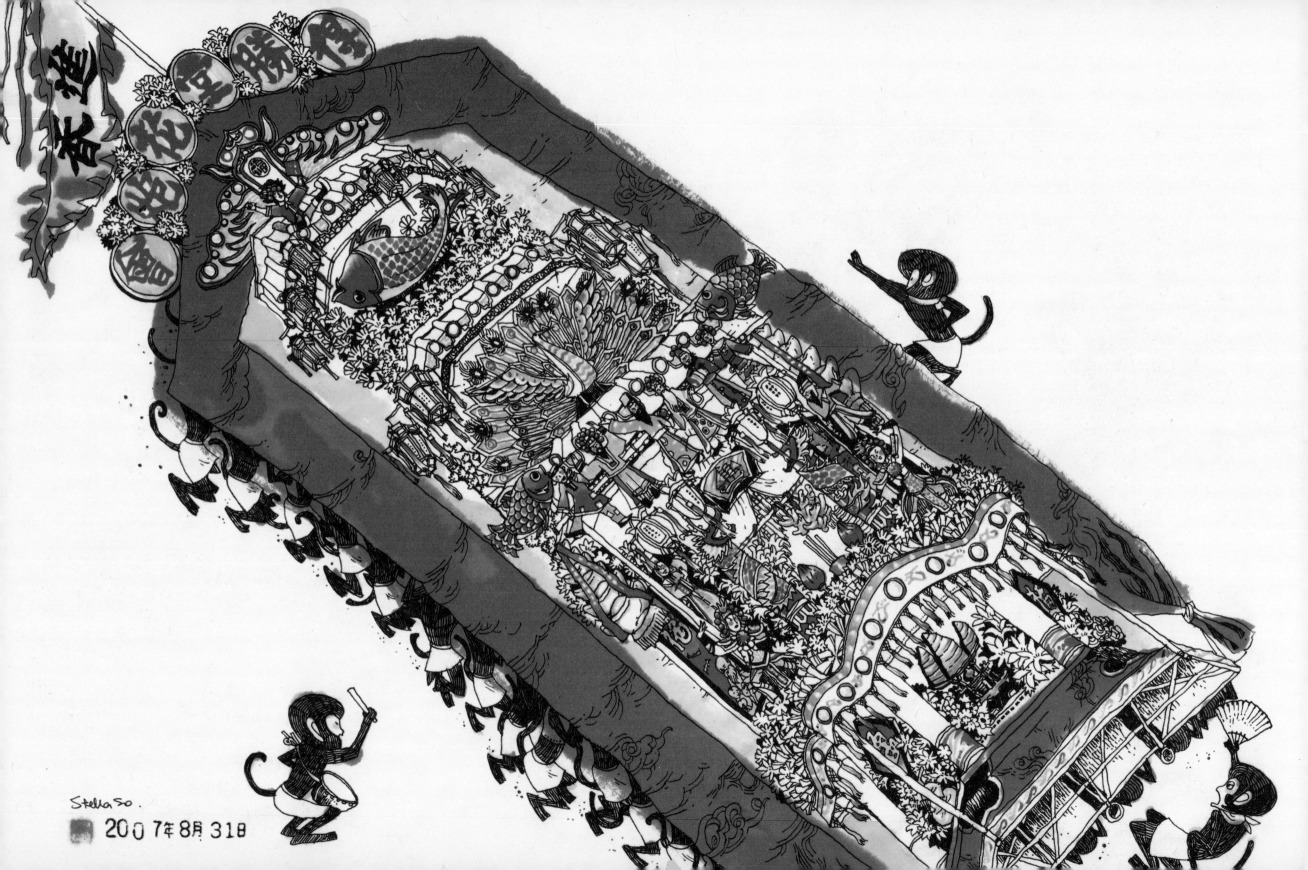

# 花炮

每年天后誕，除追看各隊舞龍醒獅外，就是看花炮今年有多大。花炮是一座巨型的紙紮雕塑，通常分四層，塞滿一切傳統吉祥物：包括大紅布、花燈、觀音鏡、財神鏡、金元寶、生薑、一帆風順帆船、年年有餘大鯉魚、福祿壽八仙過海西遊記財神門神等吉祥人物的紙偶，真是熱鬧非常。花炮是由各地區的花炮會籌款製造。花炮會通常是集結商戶的地區性酬神組織，除製花炮外，更舉辦「廟會」、「神功戲」、「天后繞境」及「搶花炮」等活動。天后誕當天，花炮會成員合力把巨型花炮抬到天后廟前，在緊湊的鑼鼓聲中前進後退各三回，代替入廟拜神，答謝和供奉。細想一下，還是傳統習俗才能團結中國人的心。

# 盂蘭節
●盂蘭節的由來●

「盂蘭」為梵文，意為救倒懸，解痛楚。據《佛說盂蘭盆》經記載，佛陀弟子目捷連尊者有能力看到死去的母親在餓鬼道受苦的情況，目捷連念母深切，於是把食物送去母親口裏，食物卻在咽喉中變成火炭，不能食用，痛苦萬分。目捷連於是請教佛陀救母的方法。

七月十五日，是佛教的歡喜日是各僧侶把修成的正果報告佛陀的大日子，他們當日的德行特別高，而供奉他們的人功德也特別大。因此，佛陀囑咐目捷連在七月十五日，把最好的食物，器皿，燒香燃燈放在盂蘭盆，供養各方大德僧人。結果合各大僧侶祈福唸經，使目捷連母親得以解脫，離開餓鬼道。故事就是這樣流傳，演變，後來與道教的中原節結合，成為今時今日的鬼節了。在廣東沿海地區，鬼節又提早在七月十四日開始。

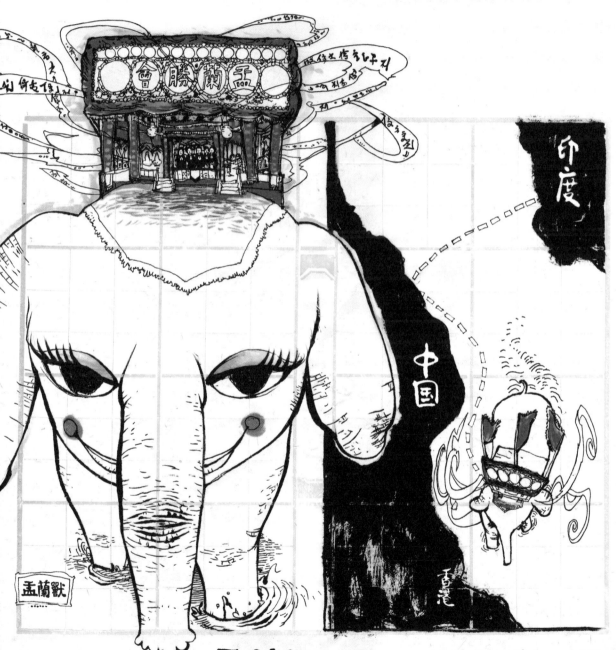

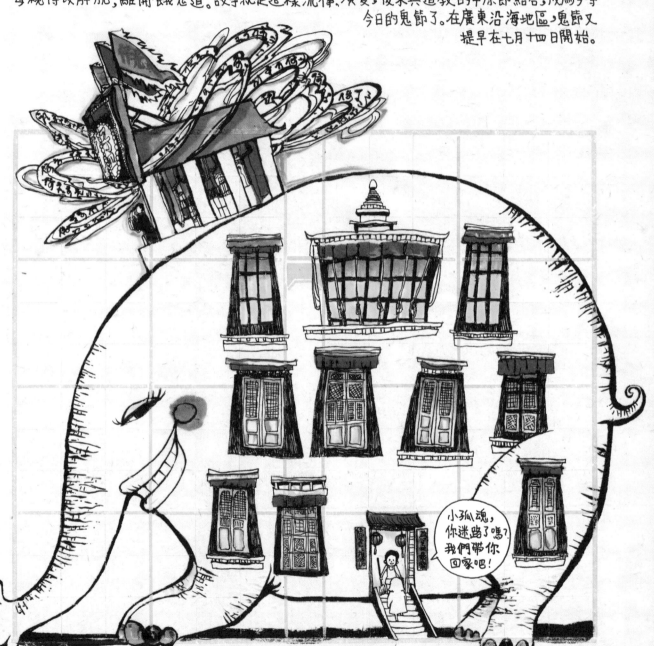

## 盂蘭獸
每逢農曆七月十四，即中國的盂蘭節，又稱鬼節，香港各舊區的足球場上總會突然爆出一個二個的盂蘭勝會，不久勝會便會消失無蹤，這個便要歸功於從印度遠道而來的盂蘭獸了。

2004年8月15日

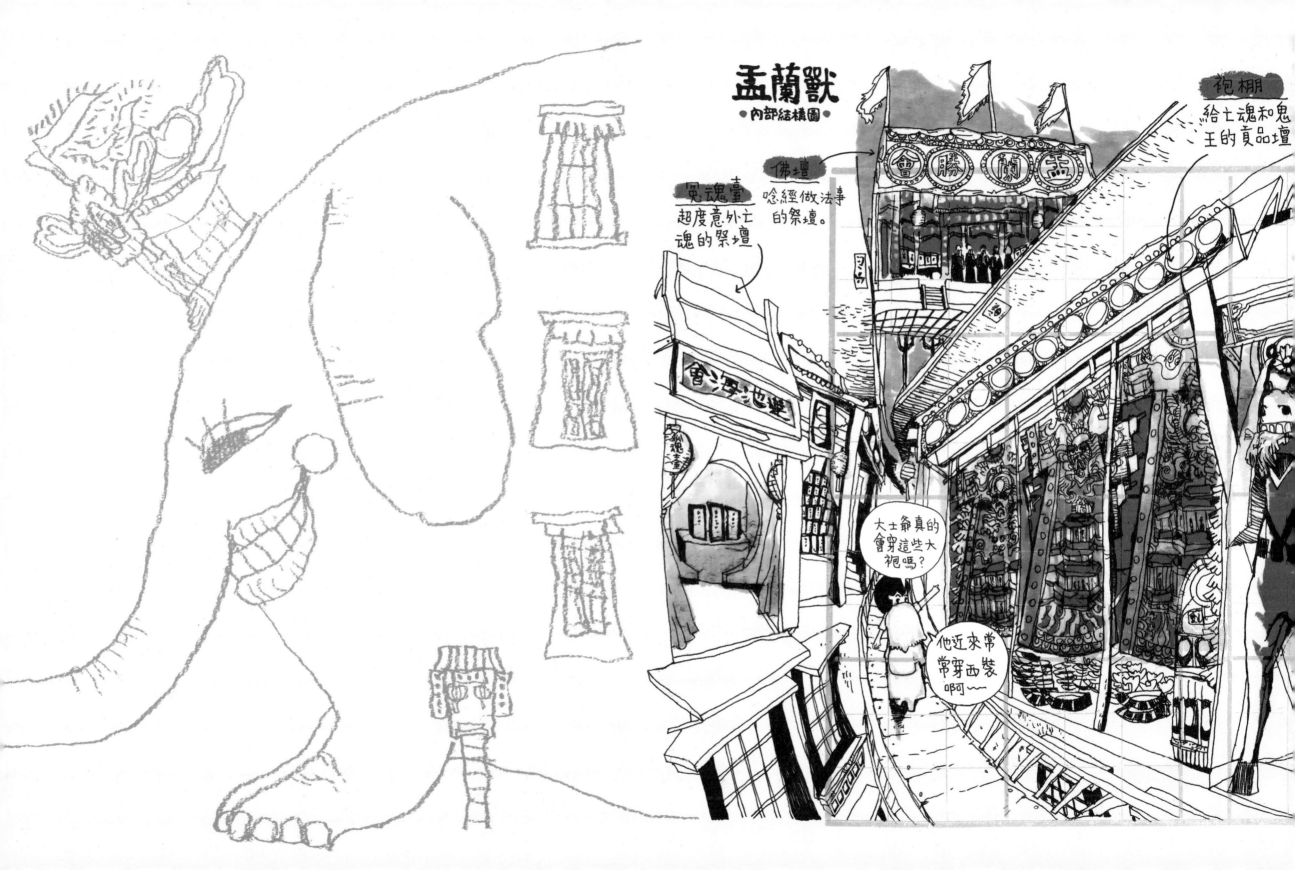

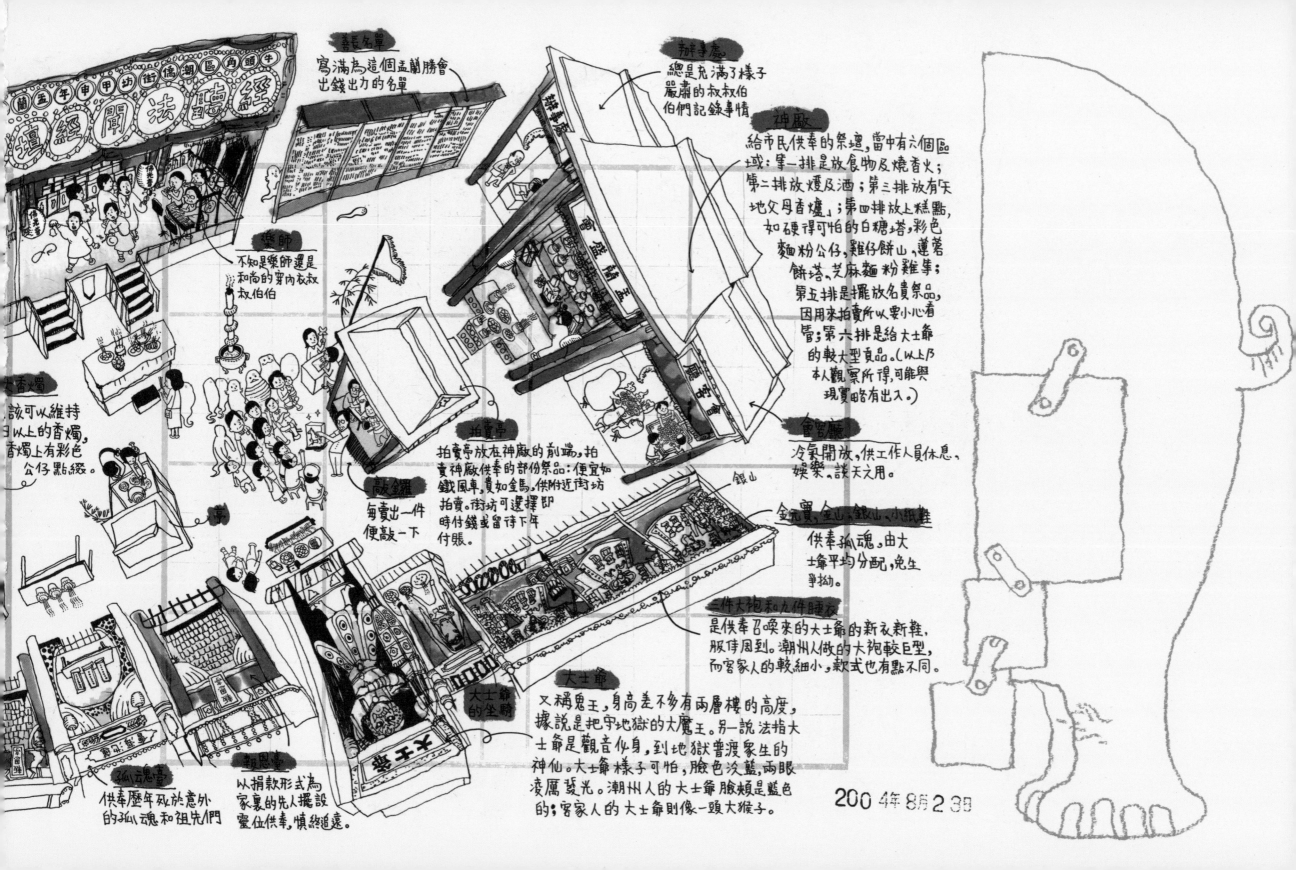

善長名單：寫滿為這個盂蘭勝會出錢出力的名單

辦事處：總是充滿了樣子嚴肅的叔叔伯伯們記錄事情

神廠：給市民供奉的祭壇，當中有六個區域：第一排是放食物及燒香火；第二排放煙及酒；第三排放有「天地父母香爐」；第四排放上糕點，如硬得可怕的白糖塔，彩色麵粉公仔，雞仔餅山，蓮蓉餅塔，芝麻麵粉雞等；第五排是擺放名貴祭品，因用來拍賣所以要小心看管；第六排是給大士爺的較大型貢品。（以上乃本人觀察所得，可能與現實略有出入。）

樂師：不知是樂師還是和尚的穿內衣叔叔伯伯

大香燭：該可以維持日以上的香燭，香燭上有彩色公仔點綴。

拍賣亭：拍賣亭放在神廠的前端，拍賣神廠供奉的部份祭品：便宜如鐵風車，貴如金馬，供附近街坊拍賣。街坊可選擇即時付錢或留待下年付賬。

敲金鑼：每賣出一件便敲一下

會客廳：冷氣開放，供工作人員休息、娛樂、談天之用。

銀山

金元寶、金山、銀山、小紙鞋：供奉孤魂，由大士爺平均分配，免生爭拗。

三件大袍和九件睡衣：是供奉召喚來的大士爺的新衣新鞋，服侍周到。潮州人做的大袍較巨型，而客家人的較細小，款式也有點不同。

大士爺：又稱鬼王，身高差不多有兩層樓的高度，據說是把守地獄的大魔王。另一說法指大士爺是觀音化身，到地獄普渡眾生的神仙。大士爺樣子可怕，臉色淡藍，兩眼凌厲發光。潮州人的大士爺臉頰是藍色的；客家人的大士爺則像一頭大猴子。

大士爺的坐騎

孤魂臺：供奉歷年死於意外的孤魂和祖先們

親恩臺：以捐款形式為家裏的先人擺設靈位供奉，慎終追遠。

2004年8月2日

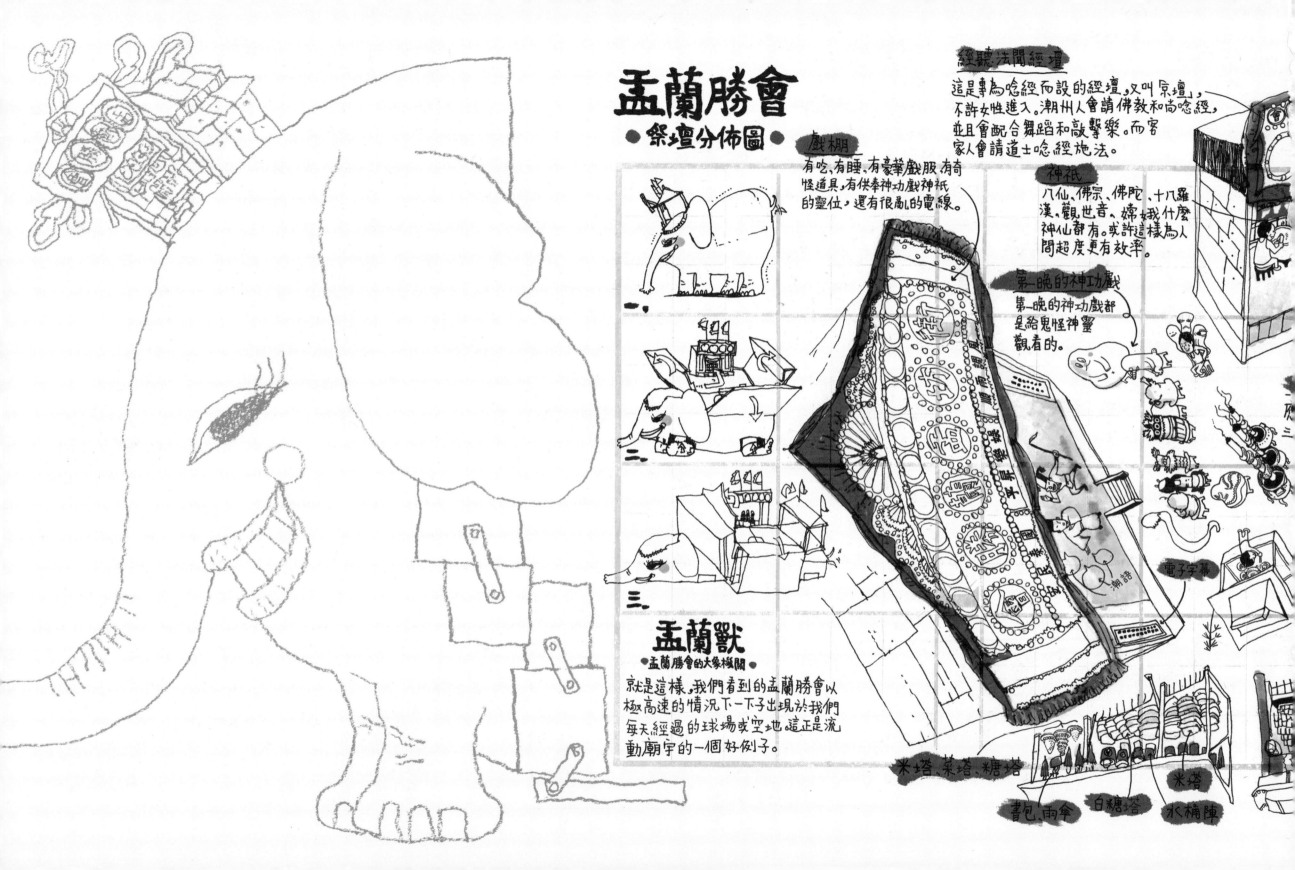

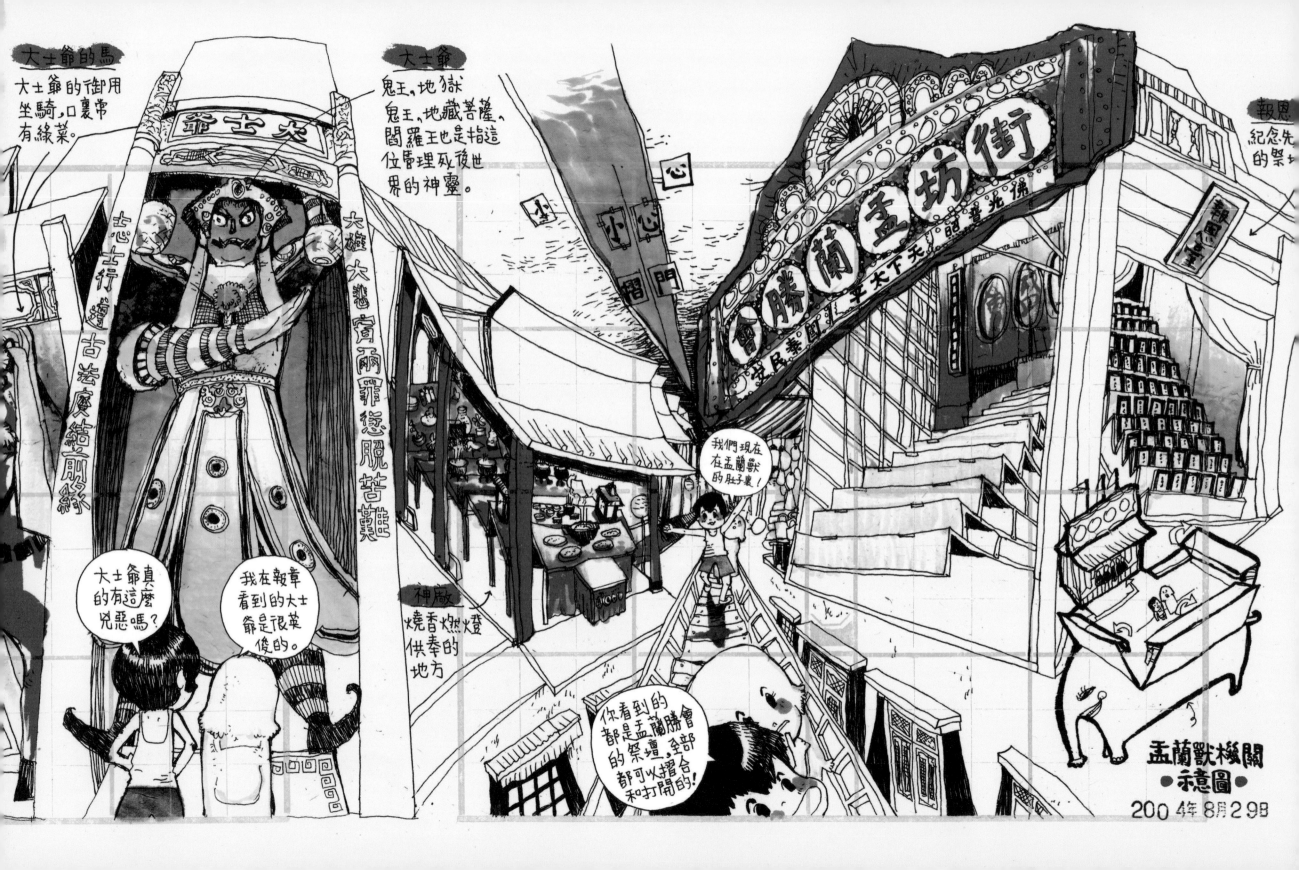

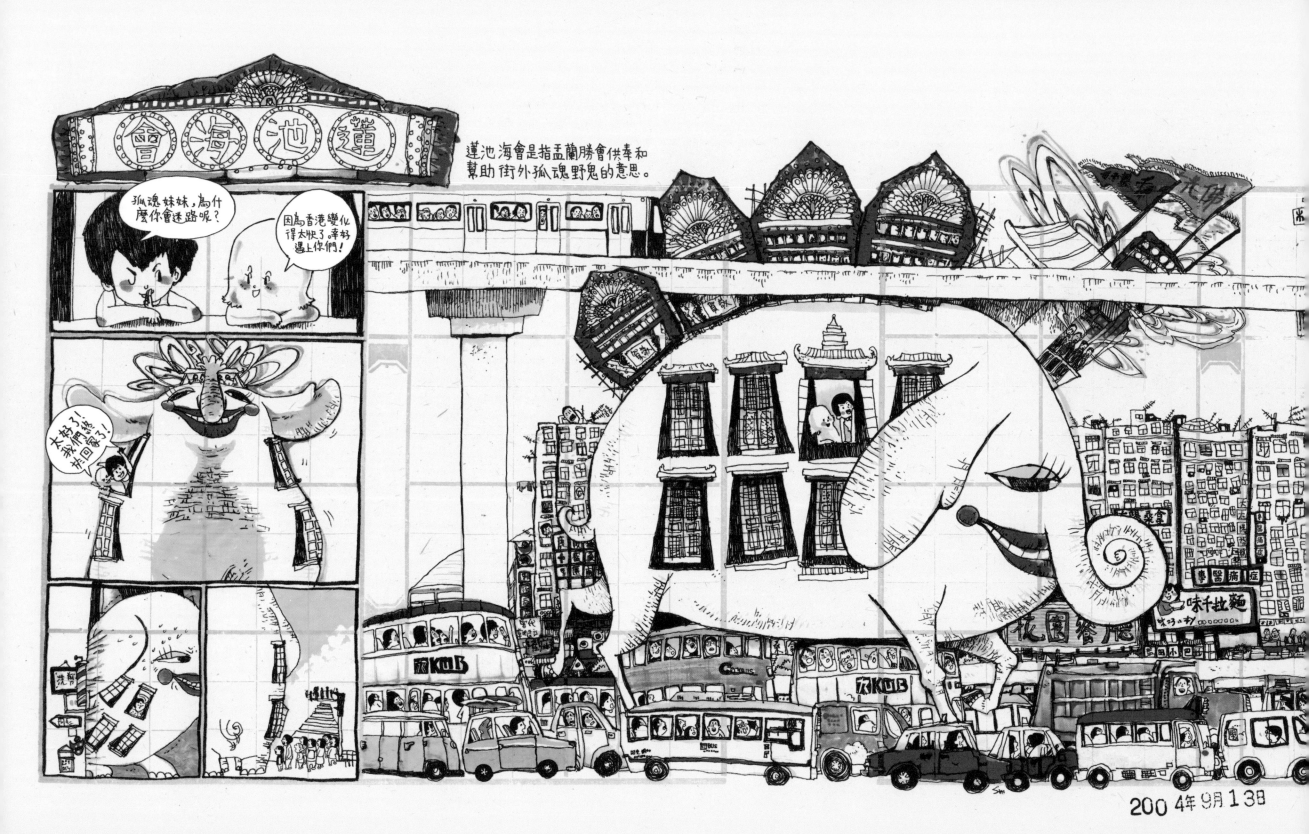

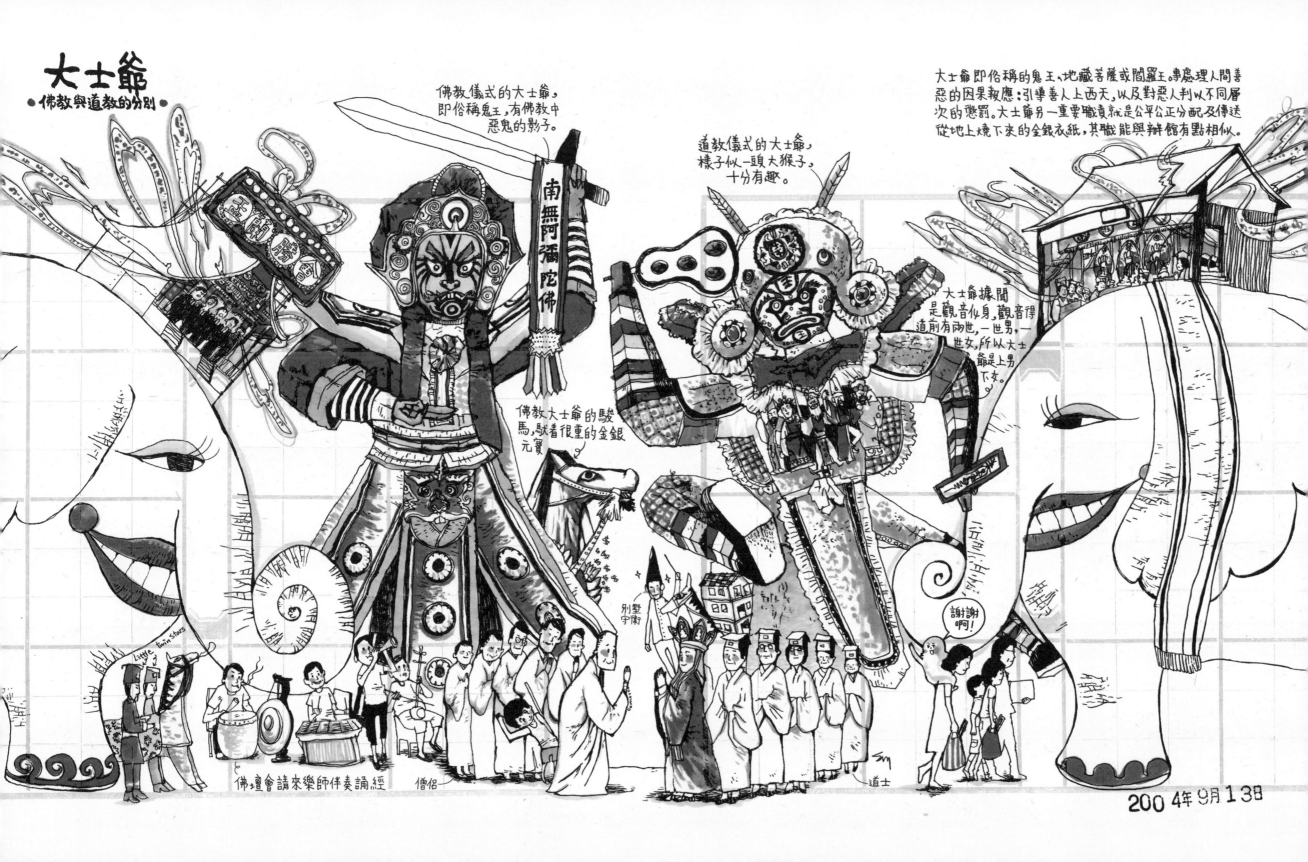

後記

在這本畫集裏，曾經出現過的事物，很多都已經隨着時間流逝而化為灰燼了。當中包括：灣仔的喜帖街、中環的天星碼頭、大嶼山稔樹灣的樑春小學、新填地街的怪物唐樓、印上統一大藥房的弧形建築、中環伊利近街的民園麵家大牌檔，以及茶果嶺的海天酒家筆筆。

這本畫集其實是我2002年大學畢業作品《好鬼棧》的一個延續。當年為了尋找畢業作的題目，孤身遊走大街小巷，搜索美好的舊事物，後來更拉攏同學一起鑽進戰前唐樓和廢墟內尋幽探秘。想不到那短短的三個月，就是激發我日後創作泉源的啟動儀式。原來一向以為沉悶的舊區，只要勇敢地走進去，重新去感受，就會發現香港神秘的一面：每個角落隱藏無限的可能性，處處都充滿歷史悠久的民間智慧。

自小喜歡繪畫的我，一直以為繪畫只是一種興趣。後來修讀了設計五年，繪畫仍是被視作不成大器的一門手藝。直至畢業時創作了動畫作品《好鬼棧》後，才知道繪畫天份是上天給予我最大的恩賜。現在繪畫對我來說不再是興趣、手藝那麼簡單，而是令消失了而又最美麗的香港特色復活重生的魔法。這不僅可以為自己對故鄉傳統特色消失的傷痛療傷，也為我們的後一代留下一些歷史見證。

在此，感謝《Milk Magazine》總編輯朱先生對我的賞識及給予我連載的空間；尼對我經常遲交稿的莫大包容；cat對我多番的提攜；三聯書店副總編輯李安小姐、編輯Annie、設計師權以及圖片編輯Edith對我出版事宜的種種幫助；朋友鐘先生給予我的重要意見，最後要多謝的是家人對我的栽培以及閱讀此書的你們。

Stella So

責任編輯　　　胡卿旋、侯彩琳
圖片編輯　　　袁蕙嫜
書籍設計　　　何義權、嚴惠珊

書名　　　　　粉末都市 —— 消失中的香港（增訂版）
作者　　　　　Stella So
出版　　　　　三聯書店（香港）有限公司
　　　　　　　香港北角英皇道499號20樓
　　　　　　　Joint Publishing (Hong Kong) Co., Ltd.
　　　　　　　20/F., 499 King's Road, North Point, Hong Kong
發行　　　　　香港聯合書刊物流有限公司
　　　　　　　香港新界荃灣德士古道220-248號16樓
版次　　　　　2008年5月香港第一版第一次印刷
　　　　　　　2021年6月香港增訂版第一次印刷
　　　　　　　2024年1月香港增訂版第二次印刷
規格　　　　　8開（360mm x 230mm）160頁
國際書號　　　ISBN 978-962-04-4830-0

© 2008, 2021 Joint Publishing (Hong Kong) Co., Ltd、
Published in Hong Kong

三聯書店
http://jointpublishing.com

JPBooks.Plus
http://jp.books.plus